Living and Sustaining a Creative Life

예술가로 살아가기

: 나는 매일 일하며 창조적으로 산다

essays by 40 working artists

Original title: Living and Sustaining a Creative Life: Essays by 40 Working Artists
First published in the UK in 2013 by Intellect,
The Mill, Parnall Road, Fishponds, Bristol, BS16 3JG, UK
Copyright (c) 2013 Sharon Louden and contributors
All rights reserved.
Cover image: George Stoll Untitled (15 tumblers on a 36 inch shelf #3)
Beeswax, paraffin and pigment on a painted wooden shelf 8 3/4" X 36" X 7"
2012 Courtesy of the artist photo by Ed Glendinning

Korean translation © 2015 by BLUE VERI, Imprint of Chungaram Media
이 책의 한국어판 저작권은 Icarias Agency를 통해 Intellect Ltd.와
독점 계약한 도서출판 청어람미디어에 있습니다.
저작권법에 의하여 한국 내에서 보호를 받는 저작물이므로
무단 전재와 복제를 금합니다.

Living and Sustaining a Creative Life

예술가로 살아가기

: 나는 매일 일하며 창조적으로 산다

essays by 40 working artists

아드리안 아웃로우 외 39인 지음
샤론 라우든 엮음
김영수 옮김

블루베리

* 일러두기

1. 이 책에서는 프로그램 · 작품은 〈 〉, 잡지 · 신문은 《 》, 단행본은 『 』으로 표기했습니다.
2. 이 책에서는 독자의 이해를 돕기 위해 미화(달러) 옆에 오늘날 기준(2015년 6월)의
 환율을 적용하여 원화를 표기했습니다.

이 책을 사랑하는 나의 남편
빈손 발레가에게 바칩니다.

엮은이의 말

1991년, 나는 예일 대학교에서 미술학 석사 학위를 받고 졸업했고 학자금 대출과 산더미처럼 쌓인 신용카드 빚을 갚아가느라 허덕이고 있었다. 관리직 비서로 일했지만 월급은 충분하지 않았다. 작품을 만들면서 동시에 밀린 빚을 청산하는 일 사이에서 균형을 잡기가 어려웠다. 그때, 나를 가르쳤던 교수님이 생각나 상담을 요청했다. 그러나 교수님은 "그냥 열심히 하다 보면 저절로 일이 풀릴 거야"라는 말뿐이었다. 작업 활동을 삶의 우선순위로 두었던 나에게, 그날의 대화는 상실감만 안겨주었다. 어떻게 일상적인 삶을 유지하면서 동시에 창작 활동을 할 수 있을까?

학교를 떠나면서 나 역시 다른 졸업생들처럼 기대감에 부풀어 있었다. 환상 같은 것을 품고 있었는데, 예를 들면 갤러리에서 나의 작업을 재정적으로나 감성적으로나 전적으로 지원해줄 것이며, 생계를 유지하기 위해 굳이 다른 일을 오래 할 필요가 없을 것이란 기대였다. 대학원에서 같이 공부했던 친구들과 유동적으로

아이디어를 교환하고, 지역 미술계와 연계하여 나의 작품을 보여주며 창의적인 대화를 주고받는 유토피아를 바랐던 것이다.

그러나 지난 몇 해 동안 나는 냉혹한 현실에서 나의 길을 스스로 찾아야 했다. 더불어 이 책에 기고해줄 믿고 의지할 만한 선배 예술가들을 찾아 헤맸다. 무명작가부터 알려진 예술가까지, 그들이 어떻게 생계를 유지하며 창조적인 삶을 살아가는지 나와 같은 고민을 하고 있는 후배들에게 현실적으로 보여주고 싶었다. 이러한 주제는 예술 담론에서 일종의 치부라 여겨져 무시당해왔다. 하지만 예술 작품을 만들고 예술계에 몸담는 것은 일생일대의 중요한 모험이므로 선배 예술가들의 경험은 후배들에게 좋은 길잡이가 될 것이다.

따라서 이 책에 포함된 에세이들은 내게도 아주 소중하다. 그 중에서도 특히 (1) 예술가들이 내적이건 외적이건 스튜디오 작업을 방해하는 요소를 어떻게 예술적 영감으로 풀어내는지, (2) 왜 돈이 예술가의 성공을 평가하는 가장 중요한 요소가 아닌지, (3) 왜 위대한 예술가는 '가난하고 고통받아야 한다'는 편견을 버려야 하는지, (4) 교육비 부채 문제를 현실적으로 보여주고, 지역 문화계에서 어떻게 도움을 얻을 수 있는지 들려주기에 더욱 귀중하다.

이 책에서는 예술가 개개인이 처한 상황에 따라 어떻게 창작 활동을 이어나가는지 그들의 생생한 목소리를 들을 수 있다. 각각의 에세이는 특별한 이야기를 담고 있다. 미셸 가브너는 시카고 아트 인스티튜트의 회화와 드로잉 학과장으로서, 세 아이의 엄마로서, 남편과 함께 운영하는 전시 공간의 공동 설립자로서 세 개의 전업을 성실히 수행하면서 어떻게 창작 활동을 이끌어왔는지 이

야기해준다.

브라이언 노바티니는 미국과 독일, 두 나라에서 1년에 두세 번 전시회를 꼭 여는데, 그 작업을 하기 위해 그가 얼마나 다양한 일을 해야 했는지 알 수 있다. 그는 갤러리에서 원하는 작업만 반복적으로 해야 하는 사이클을 깨트리고, 지금은 아트 핸들러로 일하면서 어디에도 구속받지 않는 삶을 살고 있다.

티모시 놀란은 인간관계, 연구, 조사, 마케팅, 계약, 스튜디오 작업 등 일상생활을 다양한 목적과 카테고리로 나누어 활동한다. 이러한 삶의 패턴은 그가 공공예술 영역을 개척하는 데 멋진 길잡이가 되었다.

윌 코튼은 자기 작품을 스스로 판매하는 작가다. 그의 이야기를 들어보면 돈이 창작 생활의 필수 요건은 아니지만, 꼭 알아야 하는 것임을 다시금 일깨워 준다. 그는 뉴욕에서 활동하던 초창기에 계약을 성사시키는 법을 공부하기도 했다.

스튜디오 비즈니스 매니저인 남편과 결혼해 두 어린 자녀의 엄마가 된 베스 립만은 위스콘신에 있는 농장에 사는 예술가의 삶을 묘사해주었다. 그녀는 정규직을 그만두고 잘 알지도 못하는 전업 예술가의 길로 들어섰을 때 '절벽에서 뛰어내리는 심정이었다'고 말한다.

이 책의 마지막에는 갤러리 운영자인 에드워드 윙클맨과 나눈 대화를 넣었다. 그의 이야기는 예술계에 여전히 남아있는 잘못된 인식을 바로잡아 주는 데 도움이 될 것이다.

우리는 예술가라고 하면 바로 어느 갤러리에 소속되어 있는지부터 묻는다. 갤러리에 소속되는 것이 예술가의 잠재적 목표로 보

기 때문이다. 하지만 이 책에서는 상업적인 갤러리 시스템에서 완전히 독립하여 나만의 길을 가려는 젊은 예술가들도 만날 수 있다. 물론 어디에도 소속되지 않은 예술가들은 지속적으로 자신의 작품을 홍보하기 어려운 것이 현실이긴 하다.

하지만 예술가로서 자신의 존재를 정당화하기 위해 무조건 갤러리에 들어가려는 것은 시대에 뒤떨어진 생각이다. 갤러리는 단지 다른 사람에게 작품을 선보이고, 시각적 언어를 나누는 하나의 장소일 뿐이다. 갤러리 소속 여부를 떠나 다른 직업이 있든, 전통적인 예술의 길을 따라가든, 평생 무명으로 알려지지 않았든, 예술가에게 가장 중요한 것은 자신이 예술가라는 사실을 잊지 않는 것이다.

예술가의 창의력은 삶의 장애물을 극복하고 꾸준히 달려감으로써 힘을 얻는다. 우리 사회는 잘못된 시각으로 예술가의 외적인 것만 보고 평가하는 경향이 있다. 하지만 단순히 작품만 볼 것이 아니라 작품을 만들어가는 과정도 높이 사야 한다고 생각한다.

나는 자기의 개인적인 삶을 솔직히 이야기해줄 수 있는 사십 명의 예술가 목록을 작성해보았다. 이 책의 아이디어는 거기서부터 시작되었다. 생활의 내밀한 부분을 질문하는 데 불편해하지 않는 예술가 중에서 여러 세대와 다양한 지역을 고려하여 선별했다. 사십 명 중에 반은 뉴욕에 살고 있고, 나머지 반 정도는 미국의 여러 곳에서 글을 보내 왔으며, 두 명은 유럽에 살면서 작업하고 있다. 나는 그들의 모든 작품과 삶의 방식을 존경한다. 이 책에 소개된 예술가들은 자신의 작업을 훌륭하게 해내며, 자신의 삶에 대해 진지하고 헌신적이며, 예술에 깊이 빠져 있는 사람들이다.

　서두에는 이 책의 기조를 정해준 휘트니 미술관의 큐레이터인 카터 포스터의 말을 담았다. 포스터를 처음 만났을 때 예술가에게 외적으로 보이는 것만이 성공의 필수 요건이 될 수 없다는 그의 믿음에 큰 감명을 받았다. 나는 이번 프로젝트에 그가 공헌해준 것을 무한한 영광으로 생각한다.

　사십 편의 에세이 중에 두 편은 인터뷰로 꾸몄다. 토마스 클리퍼와 월 코튼은 에세이를 쓰진 않았지만, 그들의 이야기가 중요하다고 생각되어 끝 부분에 실었다. 클리퍼의 인터뷰는 이메일을 통해서 이루어졌고, 코튼은 뉴욕에 있는 그의 스튜디오에서 만나 녹음했다.

　여기에 들어있는 에세이들은 예술을 공부하는 학생이나 예술가가 되고 싶은 사람뿐만 아니라 21세기 예술가들이 어떻게 살아가는지 궁금한 사람들에게 유용할 것이다. 이 책이 그들에게 다양한 길을 제시하고 엄청난 영감을 주리라 믿는다.

샤론 라우든

에세이를 시작하기 전에

나에게 예술가는 무슨 일을 하든지 자신의 일을 해내는 사람들이다. 아주 강력한 욕망으로 자신에게 가장 좋은 방법이 무엇인지 찾아내어 그것을 이루어내는 사람들이다.

예술가는 자신의 작품을 팔고 전시될 공간을 얻기 위해서 끊임없이 연습하고 노력하고 성장하며 동기부여를 받는다. 내 경험으로 봤을 때 예술가들은 가장 자기 주도적이고 계획적이며 잘 훈련된, 아주 열심히 사는 사람들이다. 예술가들이 먹고살기 위해서 시간제 근무를 하거나 연습 기회를 얻는다거나 여러 이유로 가르치는 직업을 찾을 때, 운 좋게도 창작 활동만 하는 예술가들도 있을 것이다. 하지만 그런 차이는 중요하지 않다. 가장 중요한 것은 목표를 향한 진지한 마음이기 때문이다.

카터 E. 포스터
휘트니 미술관 큐레이터

차례

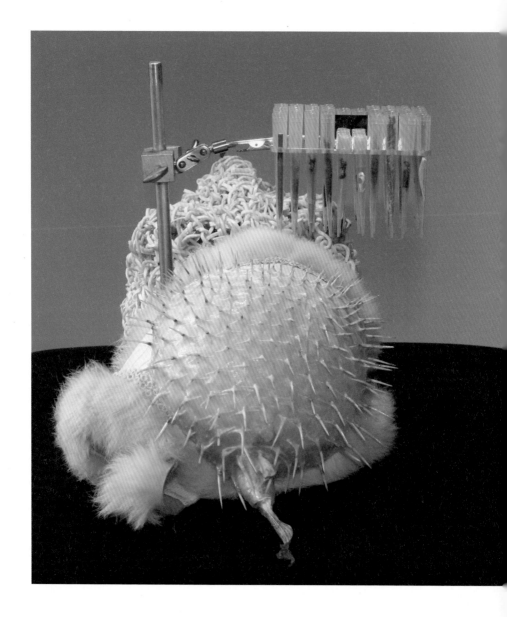

지역사회에서 예술을 한다는 것

아드리안 아웃로우

시카고 아트 인스티튜트에서 순수미술 학사 학위를 받았으며, 밴더빌트 대학교에서 석사 학위를 받았다. 주로 생명윤리학이나 생명공학에서 영감을 얻어 그림을 그린다. 한국에서 열린 제5회 국제 비엔날레에 초청받기도 했다. 현재 예술가 · 큐레이터를 위한 작업 공간, 씨드 스페이스를 만들어 활발하게 활동 중이다.

예술가라면 다양한 방법으로 사회와 연계되어야 한다고 생각한
다. 그래서 나는 작품을 만드는 것에만 몰두하지 않고, 사회적 이
슈를 주제로 글을 쓰거나, 예술가를 위한 프로그램을 운영하거나,
큐레이터 일을 한다. 이러한 일을 하며 재정적으로 안정을 얻은 덕
분에 스튜디오에서 창의적인 작업을 할 수 있었다.

시카고 아트 인스티튜트를 졸업했을 때 교수님께 앞으로 무엇
을 하면 좋을지 상담을 받은 적이 있다. 교수님은 대학원에서 석사
학위를 받는 것이 어떠냐고 물었다. 나는 대학원에서 작품 활동을
하는 예술가들에 대한 부정적인 통계를 알고 있었기에 가고 싶지
않았다. 대학원에서 시간을 낭비하느니 현실을 이겨내고 싶었다.

졸업 후 학교 홍보실에서 학생들을 인턴으로 보내주는 일을 했
다. 그곳에서 수많은 인재들이 창문도 없는 네모난 상자 같은 사무
실에 앉아 일하는 모습을 보면서 돈을 벌어야겠다는 생각이 들었
다. 그래서 일을 그만두고 방송국 CEO 비서직에 지원했다. 인터

아드리안 아웃로우
〈어떻게 _ 를 _ 로 망칠 수 있을까
How to Mistake Your___
for a ___ (detail)〉
56"×50"×18"
사람과 나무 동물과 식물의 표본
금속, 거울, 플라스틱, 벨벳
2011
작가 제공

뷰를 마치고 담당 매니저가 회사를 소개한 다음 이 일을 하고 싶냐고 물었을 때 나는, "네, 여기선 모두가 웃고 있네요"라고 대답했다. 몇 달 후 비즈니스 매니저로 승진했고, 1년 후 아트 리포터라는 자리를 만들었다. 현대미술을 대중에게 이해하기 쉽게 전달하는 매개체가 필요하다고 생각했기 때문이다.

몇 년 후 미국 공영 라디오 방송국인 내셔널 퍼블릭 라디오로 이직했다. 나는 이곳에서도 아트 리포터로서 예술가와 비평가, 큐레이터, 길거리의 사람들에게 예술의 의미와 예술을 통해 무엇을 얻을 수 있는지 인터뷰했다. 한번은 휴스턴에서 열린 〈로버트 라우센버그의 ROCI 쇼 Robert Rauschenberg's ROCI show〉에서 재미있는 경험을 했다. 기자 회견장에서 아주 우아하게 차려 입은 멋진 노신사 옆에 앉았는데, 그가 바로 빌리 크루버(전자 예술 장르를 개척한 엔지니어-옮긴이)였던 것이다! 그 주에 줄리 마틴(방송 작가이자 프로듀서-옮긴이), 트리샤 브라운(현대 무용가 겸 안무가-옮긴이), 라우센버그(팝아트 작가, 컴바인 아트의 대표주자-옮긴이)와 이야기를 나누었다. 천국에 있는 느낌이었다!

시카고에서는 앤디 골즈워디(영국의 조각가, 사진 작가, 환경 운동가-옮긴이)와 로스앤젤레스 현대 미술관에서 외부 작품을 만들 때 기온 문제로 실패한 전시에 관하여 이야기를 나누었다.

워싱턴 D.C.에서는 미국의 국립예술기금위원회를 방문해서 빌 아이비(국립예술기금위원회 7대 회장-옮긴이)와 대화했다. 그의 사려 깊음을 통해 예술에서 커다란 그림을 그리는 것이 무엇인지 알 수 있었다. 내가 만난 모든 사람은 열정과 지성을 겸비했을 뿐만 아니라 비전을 위해 실패를 두려워하지 않는 사람들이었다.

이상하고 복잡한 예술 세계에 대해 이해하기 시작하면서, 일상 생활에서 뿐만 아니라 예술가로서 경력을 쌓고 정체성을 만들어 가는 데 경제적 안정이 중요하다는 것을 알게 되었다.

어느 날, 남편은 2년 동안 라디오에서 번 수입과 작품 판매 수입을 비교하더니 직장을 그만두는 것이 어떻겠냐고 제안했다. 난 그 의견을 받아들여 과감히 그만두었다. 그 대신 프리랜서로 활동하며 모자란 수입을 충당했다.

하지만 한 가지 아쉬운 점이 생겼다. 리포터로 일할 때 구축해 놓은 예술가, 큐레이터, 비평가들의 연결 고리가 없어진 것이다. 그래서 나는 그들이 모일 수 있는 웹사이트를 만들었다. 우선 보조금을 신청하여 기금을 조성했고, 그다음 개성 강한 고양이 무리 같은 예술가들을 모으기 시작했다.

2004년 석사 학위를 받고 규모가 큰 미술관 전시에 초대되었다. 나는 그곳에서 전시 카탈로그를 만들고, 보조금을 신청하는 일을 맡았다. 다른 예술가들의 수천 가지 작품과 9년간 나의 작업을 담은 카탈로그를 만들었는데, 아주 신났지만 기력을 소진하는 일이기에 누구에게도 권하고 싶지는 않다.

2006년 첫 아이를 낳아서 그다음 해에 아무 소득이 없었다. 그래도 딸아이를 데리고 꾸준히 작업 활동을 했다. 한 평짜리 카펫이 깔린 아이 놀이방을 만들고 인턴이자 보모인 어시스턴트를 고용했다. 하지만 아이가 나만 원해서 그 계획은 실패로 돌아갔다. 나는 금세 지쳤고 스튜디오의 육체적 노동에서 벗어나고 싶었다.

그리고 또다시 임신을 했다. 이는 한동안 내슈빌에서 살아야 한다는 의미이기도 했다. 임신 중에도 내가 사는 도시에 어떤 방식

으로 이바지할 것인지 고민했다. 그해 두 가지 아이디어를 생각해 냈는데, 하나는 즉각 현실화되었고 하나는 시간이 좀 걸렸다.

지금까지 여러 번 보조금을 신청했지만, 모두 성공한 것은 아니다. 그 경험을 통해 좋은 아이디어만으로는 보조금을 받을 수 없다는 것을 알게 되었다. 보조금을 얻기 위해서는 자세한 설명이 필요하고, 예산을 정확히 잡아야 하며, 진솔하고 열정적인 파트너 기관을 찾아야 한다. 또한, 기금 후원회의 적절한 피드백을 받아야 하며, 관리자의 큰 관심을 얻어야 보조금을 탈 수 있다. 지원서를 작성하는 일은 엄청난 시간이 필요하지만 정치적 로비를 할 필요는 없다.

2008년 세 군데에서 엄청난 기금을 받아 〈예술이 지역을 만든다 Art Makes Place〉 프로그램을 진행했다. 이 프로그램은 1년 동안 예술가와 공공기관이 협력해, 예술가들의 작품을 두 달에 한 번 발표하여 도시 전역에 전시하도록 고안했다. 이 프로젝트를 완성하기 위해서 우리는 전시할 작품을 기록하고 카탈로그를 만들었다. 이 일은 소박해 보였지만 예상보다 훨씬 어려웠다. 기관을 상대하는 것은 기금을 조성하는 것보다 어려웠다. 이 프로젝트를 진행하며 느꼈던 최악의 순간은 복잡한 교차로 중간에서 인턴이 갑자기 커다란 조각상의 바퀴가 떨어졌다고 소리쳤던 때다. 최고의 순간은 겉으로 보기에 공통점이 없어 보이는 내 작품을 '사회 참여 예술' 분야에서 선보였을 때다.

프로그램을 마무리할 때쯤 몇 년 전 스튜디오에 만들어 놓은 공간을 계속 생각했다. 그 공간에 설치 작업을 하고 싶었으나 그 당시 임신을 했기 때문에 할 수 없었다. 어린아이가 둘이나 있었기

에 규모가 큰 작업을 할 수 없었다. 하지만 내 작품이 대중과 소통하길 원하는 마음은 그 어느 때보다 간절했다.

그 당시 내슈빌에 있는 현대미술센터, 루비 그린이 문을 닫았다. 비영리 단체들과 관계를 맺고 있던 나는, 새로운 진시 공간을 열기에 적합한 시기라는 것을 깨달았다. 기금을 조성하는 데 자신이 있었으므로 보조금을 받아 예술가, 큐레이터들을 위한 작업 공간 씨드 스페이스를 만들었다. 두 명의 인턴이 나를 도와주었는데, 그중 한 명은 지금 월급을 받고 일하는 큐레이터가 되었다.

첫해에 전시 공간을 지하에 두었다. 우리의 주된 목표는 비평가, 큐레이터들을 데리고 와서 작품을 보여주고 리뷰를 받아 전시회의 안내 책자를 만드는 것이었다. 우선, 비평가와 큐레이터를 내 스튜디오로 초대했다.

지역사회에서도 이러한 움직임이 점점 주목받기 시작했다. 우리는 1년에 여섯 개의 개인전과 두세 개의 그룹전을 열며, 국제 아트페어에 참가할 계획도 세우고 있다. 〈보이는 것? 보이지 않는 것! Insight? Outta Site!〉이라는 포럼도 열었다. 또한, 〈예술가 참여 Artist Engagement〉 프로그램을 만들어 예술가들이 지역사회에서 국내 유명 비평가와 큐레이터들을 만날 수 있도록 통로를 만들어주었다. 좀 더 지역사회 기반을 넓히기 위해 예술가들이 모여 씨드 스페이스를 위한 기금을 모았고, 예약 서비스를 받고 한정판 작품을 파는 〈커뮤니티 후원 아트 Community Supported Art〉 프로그램도 만들었다.

나는 지금 씨드 스페이스를 키우는 데 집중하고 있다. 비록 이 프로그램을 만들면서 건강이 조금 나빠지긴 했지만, 일을 진행하

기에 무리가 없다. 이 모든 일은 후원자들과 친구들, 가족과 인턴,
어시스턴트의 헌신적인 도움이 있었기에 가능했다.

Amanda Church

내 그림을 입다

아만다 처치

대학 졸업 후 '닥치는 대로 하자'는 마음으로 여러 가지 일을 했다. 출판사에서 편집도 했고, 종업원으로 일했고, 드로잉 수업의 모델도 했다. 현재 대형 출판사에 예술 비평을 쓰며, 조그만 디자인 회사를 운영하고 있다. 2003년 뉴욕 뉴뮤지엄 지원으로 펜디 백을 디자인했으며, 패션계 디자이너와 여러 번 공동 작업을 했다. 그녀의 작품은 뉴욕, 보스턴, 로스앤젤레스는 물론 유럽의 다양한 갤러리에 전시 중이다.

거의 모든 예술가가 경제적 걱정 없이 작업하고 싶은 꿈을 꾼다. 하지만 그 꿈은 곧 현실에 부딪히고 만다. 예술 작품을 만들기 위한 충분한 시간과 에너지가 필요하고, 생활에 필요한 돈도 벌어야 하기 때문이다. 뒤돌아보면 지난 20년간 언제나 궁지에 몰린 느낌으로 살았던 것 같다.

대학교를 졸업한 후 '닥치는 대로 하자'는 마음으로 여러 가지 일을 했다. 출판사에서 글쓰기 · 편집 · 교정도 했고, 종업원으로도 일했으며, 드로잉 수업의 모델도 해봤다. 항상 바빴지만 그래도 스튜디오에서 작업하는 시간을 우선순위에 두었다.

1980년대 초반 뉴욕에서 살기 시작하면서 완전히 새로운 환경에 매료되었다. 이스트 빌리지에는 예술적인 장소가 많았고, 미트패킹 디스트릭트의 분위기는 아주 뜨거웠으며, 클럽에서는 펑크록이 인기를 끌었다. 음악을 접할 멋진 곳이 수천 군데나 되었고, 지금까지 남아있는 곳은 별로 없지만 거주하거나 작업할 저렴한

아만다 처치
〈하이랜드 Highland〉
59"×79"
캔버스에 오일
2011
작가 제공
사진 장봉

공간이 충분히 있었다. 난 학교를 같이 다녔던 친한 친구와 이스트 11번가의 허름한 지하실에 첫 번째 스튜디오를 마련했다. 우리는 완전히 싼 가격에 멋진 공간을 얻었고, 우리가 원하는 대로 공간을 꾸몄다.

점심시간에는 미드타운의 음식점에서 시간제로 일했다. 일이 끝나면 자전거를 타고 스튜디오로 돌아왔고, 밤에는 펑크록 밴드 공연을 자주 보러 다녔다. 한동안 그런 생활을 하다가 예술가 친구와 데이트를 하면서 전문적인 예술가가 되는 데 필요한 것이 무엇인지 깨닫기 시작했다. 예술가들이나 아트 딜러, 큐레이터들을 만나기 시작했고, 그들을 내 스튜디오로 초대했다. 예술가로서의 삶이 점점 즐거워졌다. 나는 아주 사교적인 성격이라 다른 사람과 교류하는 것을 좋아한다. 커뮤니티 안에 들어가면 든든한 지원자가 생긴 것 같아 기분이 좋다.

적게 쓰는 것을 원칙으로 늘 바쁘게 일하며 살았지만, 생활은 만족스러웠다. 요즘은 경제가 어려워서 자잘한 프리랜서 일을 정리하고, 건강보험이라도 보장되는 큰 잡지사에서 일하고 있다. 짧았던 좋은 시절을 제외하곤 그림만 팔아선 풍족하게 살 수 없었다. 그래서 일을 정기적으로 줄 곳을 찾아야 했고 몇몇 커다란 출판사에서 청탁을 받아 예술 비평을 쓰기 시작했다.

그즈음 '맨디 팬츠'라는 조그만 디자인 회사를 차려 2년 반 정도 운영했다. 지금은 회사 이름인 '팬츠'에 착안하여 패션 디자인 쪽으로 사업을 확장했다. 내 그림에서 디자인을 가져와 보드 수영복과 비키니를 만들었다. 재미있고 성공적이었다. 흥미롭게도 요즘 예술가들 사이에서 티셔츠, 스니커즈, 스케이트 보드 등에 디

자인하는 것이 유행이다. 예술과 패션은 예전부터 관계가 깊었다. 2003년 뉴욕 뉴뮤지엄의 지원으로 팬디 백을 디자인했고, 지금도 패션 디자이너와 다양한 공동 작업을 한다.

나의 회화 작업은 지난 수년간 확실한 미니멀 아트로 발전해왔다. 가장 최근에는 서부 해안의 건축물에서 기인한 윤곽이 뚜렷한 기하학적 요소를 가지고 그림을 그렸다. 뉴욕, 보스턴, 로스앤젤레스는 물론 유럽의 다양한 갤러리에 작품을 전시했고, 얼마 전에는 켄터키 주의 루이스빌에 있는 랜드 오브 투머로우에서 개인전을 열었다. 이번 여름에는 케이트 워블 갤러리에서 그룹전을 한다.

나는 뉴욕의 어느 갤러리와도 전속 계약을 하지 않았기에 예술가들과 딜러 간의 관계에 대해 이야기해줄 만한 것이 그리 많지는 않다. 여느 예술가들과 같이 나 또한 사업에 관련된 모든 문제를 전문적으로 해결해주고, 능숙하게 작품을 관리해주는 갤러리를 찾고 싶다.

예술가들은 늘 시간에 쫓겨 작품을 완성해야 하기 때문에 어떤 방식으로든 끝까지 지원해주는 후원자와 어려움을 해결할 방법을 찾아야 한다. 내 주변의 예술가들은 언제나 각자의 방식으로 창의적으로 문제를 해결한다. 나는 이런 헌신적이고 열성적인 현장에 속해 있는 것이 자랑스럽다.

Amy Pleasant

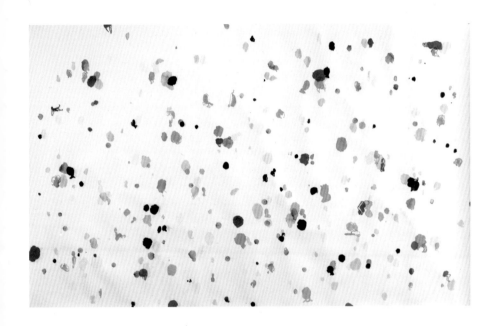

시골에서 유명한 예술가가 되는 법

에이미 플레산트

시카고 아트 인스티튜트에서 순수미술 학사 학위를 받았다. 이탈리아로 유학을 갔다온 후 줄곧 고향인 버밍햄에서 활동했다. 그 후 필라델피아 의 타일러 미술대학에서 석사 학위를 받았다. 뉴욕, 애틀랜타, 버밍햄 등 에서 개인전을 열었으며, 미국의 낙스빌 미술관, 컬럼버스 미술관 등에 서도 작품을 전시했다.

에이미 플레산트
〈무제, 지표 아래 Untitled,
On the Ground Below〉
45"×72"
종이에 잉크
2011
작가와 제프 베일리 갤러리 제공
사진 제이슨 월리스

나는 매일 아침 일어나면 옷을 입고, 커피를 한 잔 마시고, 아이들을 깨우고, 아침을 만들고, 점심 도시락을 싸서 아이들을 학교에 데려다주며 하루를 시작한다. 그다음 즐거운 마음으로 스튜디오로 향한다. 스튜디오의 문을 여는 순간 오일과 페인트 희석제 냄새가 코를 자극한다. 이 냄새가 나를 평온하게 만든다. 나는 어젯밤에 어떻게 마무리하고 갔는지 스튜디오를 살펴본다. 전날 작업한 그림 앞에 서서 어제 무엇을 했고 실패했는지 떠올린다. 매일매일 나만이 풀 수 있는 문제가 생기고, 사방이 가로막힌 스튜디오 안에서 오롯이 홀로 그 문제와 사투를 벌인다. 어떻게 캔버스 모서리에서부터 이미지를 그리기 시작할 것인가, 어떻게 하면 이미지를 조화롭게 배치할 것인가, 확신과 모호함 사이에서 어떻게 균형을 맞출 수 있을지 고민한다. 결국 그 모든 해답을 찾을 수 없다는 사실을 깨닫기까지 오랜 시간이 걸리지 않는다.

　나는 아주 어릴 적부터 예술가가 되고 싶었다. 유일한 관심 분

아였으며, 항상 무언가를 만들었다. 부모님은 어렵고 힘든 삶을 살 것이라고 걱정했지만 결국 나의 결정을 지지해주었다.

1994년 시카고 아트 인스티튜트에서 학사 학위를 받고, 이탈리아로 유학을 갔다. 대학원을 가기 전에 잠시 쉬기로 결정하고 고향인 버밍햄으로 돌아왔지만, 내가 얻을 만한 저렴한 스튜디오를 찾을 수 없었다. 때마침 앨라배마 극장의 무대 매니저로 일하고 있던 친구가 스튜디오에 대해 걱정하는 소리를 듣고는 극장 빌딩의 남는 자투리 공간은 어떠냐고 물었다. 운이 좋게도 앨라배마 주 감독하에 있던 비영리 단체의 도움을 받아 한 달에 35불(약 4만 원)의 월세만으로 극장 빌딩에 있는 공간을 사용할 수 있게 되었다.

나는 그곳에서 3년간 대학원에 지원할 포트폴리오를 만들었다. 일주일에 나흘은 비행 청소년에게 미술 수업을 했고, 개인 레슨도 했다. 이와 함께 가정집의 벽화를 그리는 일에 보조 화가로도 일했다. 주로 금요일과 주말에 시간 나는 대로 나의 작업을 했다.

대학원에 지원할 포트폴리오를 완성하고, 타일러 미술대학에 합격했다. 1999년 석사 학위를 받은 후 다시 이곳으로 돌아왔다. 앨라배마 극장의 사람들은 타일러 미술대학에 있을 때도 내가 사용하던 스튜디오를 그대로 유지해주었다. 그 당시 월세를 50불(약 5만 6천 원)로 올렸는데 내가 에어컨을 설치했기 때문이다.

버밍햄에서 한동안 인테리어 장식 화가로 일하다가 임신한 사실을 알았을 때 그 일을 그만 두었다. 온갖 화학재료를 사용하는 작업을 지속할 수 없었다. 아이를 갖는 것이 내 경력에 어떤 영향을 줄지도 생각해보았지만, 작업 활동과 아이 둘 중에 하나를 고를 수가 없었다. 그래서 두 가지를 모두 하기로 결정했다. 내가 결정

을 내릴 수 있었던 것은 가족이 버밍햄에 살고 있어 아이를 양육하는 데 많은 도움을 받을 수 있었기 때문이다.

예술가로 살아가기 위해 나에게는 지역 선택이 중요했다. 물가가 저렴한 버밍햄에서는 집과 스튜디오에 돈을 덜 들여도 되었기에, 다른 전시를 보거나 예술가 친구들을 만나기 위한 여행 경비를 마련할 수 있었다. 또한, 재료비에 얽매이지 않고 작업하여 많은 프로젝트를 진행할 기회를 얻었다.

나는 작은 시골 마을에서 살기 때문에 2004년부터 함께해 온 제프 베일리 갤러리에게 뉴욕의 갤러리를 상대할 권한을 주었다. 그렇게 함으로써 예술가로서 고립되어 있다는 생각을 덜 수 있었으며, 대도시 밖에서도 예술 커뮤니티에 참여할 기회를 얻을 수 있었다. 또한, 나는 친구이자 딜러인 갤러리 관장과 한 달에 몇 번씩 뉴욕 갤러리들의 진행 상황이라든가 새로 들어온 기회와 위탁물 그리고 서로의 생활에 대해 이야기를 나눈다. 거리가 멀기 때문에 1년에 두 번 정도 스튜디오에 방문한다. 그 외에는 이메일로 서로의 안부를 묻고, 디지털파일로 작품의 진행 상황을 주고받는다.

이곳의 또 다른 장점은 내게 호의적인 컬렉터들이 많이 살고 있다는 점이다. 내 작품을 사랑해주고 이해해주는 열정적인 사람들이 주변에 있어 정말 행복하다.

나는 버밍햄 외의 애틀랜타나 가까운 주변 도시에 사는 많은 예술가들과 큐레이터, 딜러들과 긴밀한 관계를 맺고 있다. 작은 마을에 살고 있기 때문에 같은 분야의 다른 사람들과 적극적으로 관계를 맺어야 한다. 그러기 위해 나는 그들을 스튜디오에 초대해서 현재 미술계에서 벌어지는 이야기를 듣는다. 그다음 그 이야기를

나의 작업으로 끌어온다.

작품을 파는 것 외에도 일주일에 이틀은 학생들을 가르치고, 전시 심사를 맡거나 입주 작가 프로그램에 참여하는 등 부업을 하며 돈을 번다.

작품을 보여줘야 예술가로서 성장하기 때문에 웹사이트건 전시회건 나의 작업을 세상에 보여줄 다양한 기회를 계속 찾는다. 지금은 사업적인 부분에 가장 많은 공을 들이고 있다.

많은 시간 예술가들과 갤러리, 보조금, 프로젝트 공간, 입주 작가 프로그램을 조사하고 이메일을 보내며 전시회를 살핀다. 오전 9시 출근 오후 5시 퇴근 스케줄에 맞추어, 낮에는 스튜디오에서 작업하고 저녁에는 가족과 시간을 보낸다. 밤에는 아이들을 재우고 사업상 필요한 일들을 처리한다. 달이나 연도별로 목표를 정하고 그것을 성취하기 위해 창의적으로 전략을 세운다. 그렇게 하면 어느새 하루가 저물어간다.

시간보다 중요한 것은 없다. 아이들이 생긴 후에는 새로운 방법으로 스튜디오를 구축할 방법을 빠르게 찾아냈으며 이전보다 시간을 전략적으로 쓴다. 스튜디오에 가면 그날 성취해야 할 목표를 확실히 세운다. 낭비할 시간이 없다. 스튜디오에서 작업하는 시간에는 어떤 약속도 잡지 않는다. 많은 시련이 따르더라도 작업 시간과 쉬는 시간을 확실히 구분하는 것이 좋다.

나는 매일 일상이라는 난관에 직면해 있고, 그것을 이겨내는 방법을 찾는다. 나이가 들면 그동안 견뎌낸 희생에 대한 보상을 받게 되리라. 대학원에서 '예술가의 삶'이라는 주제에 대해 스탠리 휘트니 교수님이 한 말씀이 기억에 남는다. "앞으로 남은 생에 매

일 그림을 그릴 테지만, 그때마다 여전히 부족하다고 느낄 것이다." 감성적으로 들릴 수 있지만, 나에게는 그림을 그리는 것이 멋진 일이라는 말로 들린다. 나는 매일 이 말을 되새기며 그림을 그린다.

Annette Lawrence

모든 일은 차근차근 이루어진다

아네트 로렌스

하트퍼드 아트 스쿨에서 학사 학위를 받았으며, 메릴랜드 인스티튜트 컬리지 오브 아트에서 석사 학위를 받았다. 주로 계산과 기록, 측정과 시간과 같은 주제를 활용하여 작품을 만든다. 거의 모든 것을 기록하며, 기록을 통해 작업의 영감을 얻는다. 텍사스를 기반으로 영국의 스코틀랜드, 호주의 멜버른 등지에서 개인전을 열었으며, 현재 노스 텍사스 대학교 교수로 재직 중이다.

학부생이었을 때 파이프 오르간 공장에서 일한 적이 있다. 내가 한 일은 오르간의 가장 작은 부분인 외피를 만드는 일이었다. 그 일을 하면서 모든 일은 차근차근 이루어지며 과정이 중요하다는 것을 깨달았다. 그때의 깨달음이 지금 내 작업에 기초가 되었다.

나는 탐구하고 싶은 주제나 대상을 만나면 거침없이 빠져든다. 거기엔 어떠한 한계도 없다. 작업하는 것이 무엇이든 조직적으로 접근하는 경향이 있다. 꼬리에 꼬리를 물고 내가 만들어낸 문제의 해답을 찾기 위해 많은 시간을 들인다. 하지만 대체로 내가 무엇을 하고 있는지 어디로 향하고 있는지 알지 못할 때가 많다.

나는 일상에서 간과되며 정당하게 평가되지 않은 요소들을 중심으로 작품을 만든다. 그중에서도 특히 계산과 기록, 측정, 시간에 흥미를 느낀다. 예술가로 발돋음했을 때 일상의 삶과 스튜디오의 삶을 뚜렷이 구분했지만, 오랜 시간 이 두 가지의 삶이 서로 스며들게 하려고 노력했다.

아네트 로렌스
〈축척 Accumulation〉
다양한 두께의 종이,
테이프, 끈, 나무와 철사
2011~2012
작가와 달라스 미술관 제공

독서를 하고, 강연회에 참여하며, 전시나 영화를 보고, 콘서트나 퍼포먼스를 감상하고, 예술가 친구들을 만나고, 예술 학교에서 강의를 하는 등, 이 모든 행위는 넓은 의미로 보았을 때 나의 창의적인 작업의 밑거름이 되었다. 커뮤니티 안에서 열성적인 참가자가 되기도 하며, 현장감을 잃지 않도록 전시도 많이 본다.

기록은 내 작업 활동의 일부다. 나는 오래전부터 나의 생각을 기록해왔다. 글을 쓰면서 여유를 찾았고 문제점을 개선했다. 스튜디오를 운영할 때도 해야 할 일을 리스트로 만들고, 스케줄을 달력에 기록했다. 작품을 만드는 일은 노동집약적이기 때문에 매일매일 목표를 세우고 수행해나가야 한다. 하루의 길이는 목표를 완성하는 데 드는 시간에 좌우된다. 시간이 오래 걸릴 경우 한 작품을 완성하는 데 2~3년이 걸릴 때도 있다.

언제나 시간과 돈의 균형을 맞추는 일이 어렵다. 시간과 돈의 균형을 맞추기 위해 최대한 간접비용을 줄여야 했다. 나는 기질상 재정적으로 불안정한 상태를 싫어하기 때문에 정규직을 택했다. 가족을 부양하기 위해 대학교에서 강사 일을 하고 있으며, 작품을 팔고, 프레젠테이션에 참가하고, 공동 작업을 하면서 돈을 번다. 부정기적으로 들어오는 현금도 환영하지만, 정기적으로 날라오는 고지서를 감당하기 위해서는 안정적인 수입원이 필요했다. 불안정한 미술 시장에서 내가 원하는 대로 작업하기 위해서, 우선 나를 경제적으로 안정시켰다.

Austin Thomas

진정한 예술가는
다른 예술가의 작품을 산다

오스틴 토마스

콜로라도 대학교에서 심리학을 전공했고, 뉴욕 대학교에서 예술학 석사 학위를 받았다. 예술가이자 선생님인 어머니의 도움으로 부동산에 투자하여 포켓 유토피아라고 불리는 예술 공간을 만들었다. 이곳에서 다양한 주제로 지역사회 예술가들의 작품을 전시했다. 지금은 뉴욕 시의 지원으로 도시 계획가, 건축가, 큐레이터 등과 함께 공동 작업을 하고 있다.

새벽 5시 30분 커피를 마시며 아이디어 엔진을 채운다. 7시 30분에 "아침이에요!"라고 외치며 아들과 남편을 깨운 뒤, 치즈를 얹은 스크램블 에그, 치즈 그릿츠 또는 크림치즈와 베이글을 만든다. 이후 예술가로서의 삶이 시작된다.

　이 세상에 수많은 예술가들이 있듯이 예술가가 되는 길은 매우 다양하다. 나는 예술 학교를 가기 위해 뉴욕으로 이사했다. 신진 작가들을 지원해주는 비영리 공간인 아티스트 스페이스에서 인턴을 하면, 대학원 공부에 실질적인 도움을 얻고 예술계에 대한 정보를 얻을 수 있을 것이라 생각했다. 2주간 아티스트 스페이스에서 일했는데 바로 취업 제의가 들어왔다. 그곳에서 나는 인턴을 관리하는 일을 맡았다. 대부분 나같이 예술 학교를 다니는 학생들이었다.

　1년 후 예술가 안드레아 지텔 밑에서 일하고 있을 때, 전에 인턴으로 일하다 결혼한 두 사람을 소개 받았다. 나는 그들과 금세

오스틴 토마스
〈우연: 내려다보는 멋진 풍경
Perchance: A Floating
Scenic Overlook〉
79"×45"×27"
스테인리스와 색칠한 나무
1973년 엘 까미노 자동차
뒤에 설치
2010
작가 제공

친해졌고, 그들의 작품을 볼 수 있는 기회를 얻었다. 그들의 작품은 훌륭했다. 나는 큐레이터에게 그들의 작품을 소개해주었고, 작품을 구입했다. 그들 또한 나의 작품을 샀다. 우리는 지금까지 서로의 작품을 소장하고 있으며 좋은 관계를 유지하고 있다.

진정한 예술가들은 다른 예술가의 작품을 산다. 난 이 말을 많이 하고 다니는데 나에게 엄청난 도움이 되었기 때문이다. 언젠가 드로잉 작품 하나를 500불(약 56만 원)에 산 적이 있었다. 나중에 돈이 너무 급해지자 갤러리스트의 도움을 받아 그 작품을 3,000불(약 335만 원)에 팔았다. 그 돈으로 밀린 집세를 내고 먹을 것을 살 수 있었다. 나는 여전히 예술 작품을 수집하고 있으며, 필요할 때 그것을 팔 것이다.

나는 예술가이자 선생님인 어머니의 도움을 받아 전시 공간을 마련하기 위해 부동산에 투자했다. 그 공간을 포켓 유토피아라고 이름 지었다. 포켓 유토피아는 브루클린의 부쉬윅 지역에 있으며 나 외에 여러 명이 공동명의로 소유한 주상복합건물이다. 나는 이곳에서 예술사나 다양한 정치 이슈를 주제로 전시회를 열었다.

나는 이 모든 일을 블로그에 기록한다. 이러한 시도는 언론에서 호평을 받았다. 그 어떤 해보다 지난 2년 동안 포켓 유토피아를 운영하면서 예술가로 산다는 것이 어떤 것인지 많이 배웠다.

나는 작품을 만드는 것을 최우선으로 여기지만, 늘 다른 직업을 가지고 있었다. 그중에서 《하퍼즈 매거진》에서 일했던 5년 동안의 시간이 가장 기억에 남는다. 나는 그곳에서 페이지에 실을 예술 작품들을 선별하는 일을 했다. 기사에 부속되는 형태가 아니라 일러스트 자체가 메인이 되는 작품을 뽑는 일이었다. 매번 작품

을 선정하는 일은 나를 설레게 했다.

한 달에 수백 곳의 갤러리를 방문한다. 전시를 보기 위해 다른 지역으로 여행을 가기도 한다. 예술 여행을 하며 제리 살츠와 로베르타 스미스와 같은 예술 평론가들을 비롯한 여러 사람을 만났다. 나의 친구가 되어 준 그들은, 기꺼이 내가 본 예술 작품 이야기를 들어주었으며, 나 또한 그들의 평론을 읽고 그것에 대해 이야기해 주었다. 나는 갤러리를 운영하며 다른 예술가의 작업을 큐레이팅하고, 예술 평론의 열성적인 독자로 활동하면서 예술계의 다양한 사람들을 만났다.

나는 공공예술 작품을 통해 내 작품이 지역사회와 연결되길 바랐으며 시대정신을 표현하고자 했다. 여러 공공예술 단체에서 일한 적이 있으며, 현재 뉴욕 시를 위한 일을 하고 있다. 지금까지 내가 해온 것 중에 규모가 가장 큰 작업이다. 한 번도 같이 일해보지 못했던 큐레이터들과 도시 계획가, 건축가 등 수많은 사람들과 함께 작업하며 많은 것을 배우고 있으며, 그곳에서 배운 것들을 나의 작업에 적용한다.

나는 컬렉터이기도 하다. 물론 작품을 영리 목적으로 생각하는 사람도 많겠지만, 순수한 마음으로 예술 작품을 수집하는 사람도 많다. 그들과의 만남은 나를 들뜨게 한다.

기회가 생길 때마다 강의를 하고, 보조금을 신청하며, 작품 활동을 한다. 언젠가는 예술가들을 위한 재단을 만들고, 공간을 마련하여 아이들에게 예술을 가르치고 싶다.

나는 누구보다 가족의 도움을 많이 받았다. 나의 남편은 나와 다른 방식으로 사고하는데, 종종 내 아이디어를 발전시키는 데 도

움이 되는 이야기를 해준다. 저녁 9시면 귀엽고 영리한 나의 아이들과 서로 껴안고 비벼대며 잠자리에 든다. 덕분에 새벽 5시 반에 일어나 재충전하고 일을 준비할 수 있다.

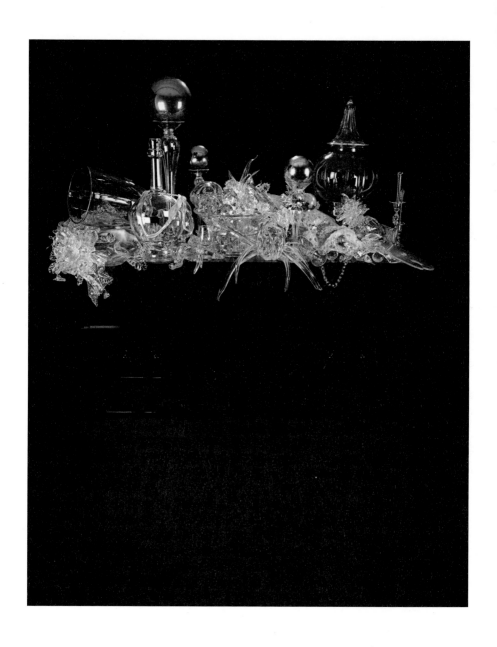

두려움은 영감을 주는 도구다

베스 립만

테일러 대학교에서 순수미술 학사 학위를 받았다. 현재 위스콘신 주의
사보얀 카운티에 있는 작은 농장에서 작업 활동을 한다. 비주얼 아티스
트 레지던시를 관리하고 교육 프로그램을 운영하며, 일주일에 평균 8시
간 스튜디오에서 작업한다. 위스콘신 미술관, 뉴욕의 레일라 헬러 갤러
리 등 여러 곳에서 개인전을 열었다.

나의 삶에 대해 간단히 묘사해보겠다. 난 위스콘신 주의 시보얀 카운티에 있는 작은 농장에 살고 있는 엄마이자 가정주부인 예술가다. 남편은 내 스튜디오의 비즈니스 매니저로 일하고 있다. 스튜디오가 우리 집 바로 뒤에 있어서 출퇴근이 매우 쉽다. 나는 매일 서너 시간 동안 스튜디오에서 여러 가지 새로운 프로젝트를 작업하고, 남편은 스튜디오를 수리하거나 정리 정돈을 한다. 그 밖에도 포장을 하고 배송을 하며 세금과 관련된 일까지 스튜디오에 필요한 전반적인 일을 한다. 둘 중 한 사람이 일하면 다른 사람은 아이들과 시간을 보낸다.

지난 몇 년간 주문을 받거나 전시를 위해 작품을 지속적으로 만들었다. 기회을 얻었다는 사실만으로도 매우 감사한 일이다. 스튜디오에서 나는 여러 과제 사이에서 산만하게 시간을 보내곤 한다. 매일 가마에 불을 피우고, 풀로 여기저기 붙이고, 용접 토치로 작업하거나, 청소를 하거나 정리를 한다. 시간을 산만하게 보내면

베스 립만
〈하나와 나머지
One and Others〉
65″×78″×41″
유리잔, 나무, 페인트와 풀
2012
작가와 노튼 미술관 제공
사진 로브 퀸

서 작업의 개념적이거나 실용적인 문제들을 풀어나간다. 처리해야 할 문제들은 샤워할 때에도, 집안일을 할 때에도, 자기 전에도 꼬리표처럼 따라다닌다. 그러다 보면 앞으로 어떻게 작업을 진행해야 하는지, 그다음으로 중요한 것은 무엇인지 파악하게 된다. 처음에는 아주 작은 생각이지만 시간이 갈수록 점진적으로 앞으로 나아가며 커다란 전환점이 된다.

나는 내 작품을 팔고, 비영리 단체에서 풀타임으로 일하며 가정을 꾸려나간다. 비주얼 아티스트 레지던시를 관리하고 교육 프로그램을 운영하며, 일주일에 평균 8시간 스튜디오에서 작업한다.

2009년에 아이가 태어나자 안정적인 직업을 가질 것인지, 전업 예술가로 머물 것인지 선택해야 했다. 남편과 나는 수입 구조를 살펴보았다. 내가 풀타임으로 직업을 가졌을 때의 수입과 가끔씩 팔리지만 작품 판매 수입이 거의 같다는 사실을 알 수 있었다. 그래서 나는 절벽에서 뛰어내리는 심정으로 직장을 관뒀다. 대신 언제까지 작품이 지속적으로 팔릴지 알 수 없기에 판매에 너무 집착하지 않기로 했다.

두려움은 아이디어를 떠오르게 하는 훌륭한 도구다. 나는 작품이 팔리지 않는 것보다 나의 작업이 발전하지 않는 두려움이 더 크다. 매일매일 스튜디오에 나가 예술을 할 수 있다는 것 자체로 감사하다.

Blane De St. Croix

나는 늘 스튜디오에서 하루를 마무리한다

블레인 도 세인트 크로이스

보스턴의 매사추세츠 컬리지 오브 아트에서 조각으로 학사 학위를 받았고, 크랜브룩 아카데미 오브 아트에서 조각으로 석사 학위를 받았다. 예술 활동에 있어 비즈니스를 중요하게 생각하지만, 상업 갤러리를 적극적으로 추구하지는 않는다. 대신 미술관이나 학교, 비영리 프로젝트를 통해 작업 활동을 한다. 현재 인디애나 대학교에서 조각과 학과장으로 재직 중이다.

예술가인 나에게 대중은 매우 중요한 존재다. 나는 그들과 교감하기 위해 작품을 만든다. 그래서 대중에게 접근하는 방법을 다양하게 고려하며 동시에 나의 욕구도 충족시키려고 노력한다. 예술가로 살기 위해서는 창의적인 부분과 비즈니스적인 부분을 잘 이해해야 한다.

예술가로서 작품을 만드는 일을 우선순위로 두지만, 그만큼 대학에서 조각을 가르치는 일도 중요하게 생각한다. 나는 교실에서 보내는 시간이 즐겁다. 학생들이 나에게 간접적으로 자극을 주기 때문이다. 강의를 하는 것은 단순히 직업을 갖는다는 것을 의미하지 않는다. 이 일은 나와 다음 세대를 연결할 뿐더러 창작 활동에 엄청난 도움을 준다.

나는 시간을 압축해서 쓰며, 일 외의 나머지 시간은 온전히 예술 작품을 만드는 데 사용한다. 학기가 시작할 때 첫 이틀은 강의를 위해 시간을 책정해 놓고, 남은 하루는 학교와 관련된 사무를

블레인 도 세인트 크로이스
〈산의 풍경 Mountain Views〉
13'×36'×6'
월드 트레이드 센터
재건축 과정에서 나온
폐자재를 재활용한 가공품들
철근, 나무, 페인트, 흙
콘크리트, 회반죽
뉴욕 롱아일랜드
소크라테스 조각 공원에 설치됨
2011
작가 제공

본다. 가르치는 일은 아무런 문제가 없지만, 대학교를 둘러싼 행정과 운영에 관련된 일을 할 때는 심한 스트레스를 받는다. 하지만 최대한 유쾌하게 해결하려고 한다.

나는 하루의 스케줄을 엄격히 관리한다. 수업이 끝나면 수업과 관련된 일을 절대 스튜디오로 가져오지 않는다. 프로젝트를 발전시키기 위해 자료 조사를 해야 하고, 명쾌한 마음으로 작업에 임해야 하기 때문이다.

일정표에 따라 온전한 정신으로 나의 페이스를 조절한다. 모든 것이 스케줄 대로 진행되도록 미리 준비한다. 비행기를 자주 타는데, 예술 위원회 모임과 기타 약속과 비즈니스와 관련된 여행을 위해 짐을 쌀 때도 꼭 필요한 것은 미리 준비해 놓고 가방에서 빼놓지 않는다. 공항이나 비행기 안에서도 남는 시간에 이메일 답장을 보내거나 글을 쓴다.

나는 스튜디오에서 어시스턴트나 인턴과 함께 직업하는 것을 좋아한다. 그들과 함께 있으면 항상 새롭고, 다른 사람의 견해를 들을 수 있어서 좋다. 또한, 스튜디오에서 벌어지는 흥분과 광기를 공감할 수 있는 사람이 있어서 좋다. 나는 언제나 그들에게 도움을 주고 싶으며 나의 생각을 공유하고 싶다.

사교 모임도 중요하다. 삶, 일, 친구, 가족 모두 창의적인 작업과 연관되어 있기 때문이다. 나는 사교 모임에 적극적으로 나가는 편이지만, 모임이 늦게 끝나더라도 다시 스튜디오로 돌아와 하루의 작업을 마무리한다.

나는 주어진 시간을 최대한 활용한다. 일주일에 7일 일하고, 아주 드물게 하루 정도 쉰다. 하지만 희생이라고 생각하지 않는다.

예술가의 삶을 좋아하고 스튜디오에 남아 작업하는 것이 즐겁기 때문이다. 스튜디오 작업을 일의 연장선이라고 생각하지 않는다. 내가 원하는 일이기 때문에 그 자체로 보상받는다고 생각한다. 자주 피곤하지만 말이다.

스튜디오는 나만의 공간이다. 나의 사적인 세계이며 생각을 발전시키고 창조하는 생각의 도피처다.

나는 큰 규모의 프로젝트나 조사 활동을 할 때, 갤러리보다 후원해줄 미술관이나 학교, 비영리 단체를 찾는다. 갤러리를 찾느라 시간을 낭비하고 싶지 않다.

운이 좋게도 보조금과 연구비, 입주 작가 프로그램 등 다양한 방법으로 후원금을 지원받아 스튜디오 작업을 이어갈 수 있었다. 거액의 예술 지원금은 커다란 환경 조각품 설치를 위한 대규모 연구비로 사용하거나 어떤 경우에는 제작비로 쓴다. 개인적으로 작은 규모의 스튜디오를 좋아하지만, 대규모 프로젝트를 진행해야 한다면 커다란 공간을 찾는다. 그것이 경제적으로 따졌을 때 더 안정적이다.

그 밖에 생활비와 의료 보험료 등 정기적으로 나가는 비용은 대학에서 학생들을 가르치는 비용으로 충당한다.

나에게는, 나의 예술 세계를 이해해주고 후원해주는 완벽한 지원자이자 파트너인 아내가 있다. 아내 또한 성공한 예술가이므로 우리는 특별한 관점에서 서로를 본다. 스튜디오 작업을 할 때 돕기도 하고, 서로의 스튜디오 프로젝트나 이벤트, 전시에 대해 알고 있으며, 스케줄이 겹치지 않으면 가능한 한 참여한다. 그렇게 함으로써 각자의 작업에 대한 이해와 결합력이 돈독해졌다.

우리는 서로의 성공을 축하해준다. 아내가 우리에게 잠시 휴식이 필요하다고 일깨워줄 때면, 예술과는 관련이 없는 세상으로 가끔 휴가를 떠난다.

Brian Novatny

트럭 운전사로 일하며
그림을 그린다

브라이언 노바티니

뉴욕의 브루클린에서 20년간 살았다. 뉴욕의 갤러리에서 1년에 두세 번의 전시회를 열었지만, 도전과 변화를 중요한 예술적 도구로 생각하는 그는, 자신의 작품 세계를 이해해줄 새로운 갤러리를 찾아 독일에서 전시회를 열었다. 2008년부터 지금까지 경제 불황으로 작품이 팔리지 않자 트럭 운전사로 일하며 작업 활동을 이어가고 있다.

나는 대학원에서 회화를 전공했다. 졸업 후 전업 작가가 되기 위해
뉴욕에서 살기로 마음먹었다. 처음 이곳으로 이사 왔을 때 여러 종
류의 일을 하며 돈을 벌어야 했다. 늘 바쁘게 일하는 와중에도 다
른 예술가들과 교류하기 위한 시간과 스튜디오에서 작업할 시간
을 조율하며 작업 활동을 이어갔다.

　그 당시 나의 목표는 상업 갤러리와 일하기 위해 많은 작품을
만드는 것이었다. 오하이오 주의 콜럼버스에서 첫 전시회를 가진
후 뉴욕에 있는 갤러리와 일을 시작했다. 이후 작품 판매량이 늘어
나기 시작했다. 1990년대에는 내 모든 역량과 시간을 회화에 쏟았
다. 작품이 잘 팔려서 굳이 다른 일을 할 필요가 없었지만, 나중에
작품이 잘 팔리지 않을 시기를 대비하여 일을 계속 했다.

　그즈음 뉴욕 외의 다른 갤러리와도 관계를 맺기 시작했다. 1년
에 두세 번 전시회를 열었고, 거의 대부분 전시회를 위해 작품을
만들었다. 작품을 만들면서 비교적 만족했지만, 한편으로는 작업

브라이언 노바티니
〈무제 Untitled〉
10"×10"
종이에 잉크
2011
작가와
멀헤린+폴라드 프로젝트 제공

의 방향에 변화를 주고 싶었다. 난 다양한 시도를 하고 도전하는 예술가들을 항상 존경해왔다. 일이 반복적으로 진행되자 정체기가 찾아왔다. 갤러리들은 내가 지향하고자 하는 변화를 마지못해 받아들이는 듯했다. 나의 작품 세계를 이해해줄 다른 사람과 일하고 싶었다.

바로 그때 독일에 있는 갤러리에 나의 작품이 소개되었다. 그들은 내가 그토록 원하던 자유를 주었다. 어떤 위험 부담이 생길지 잘 알고 있었지만 뉴욕의 딜러와 헤어지고 새로운 딜러에게 나의 경력을 맡기기로 결정했다.

처음엔 작품 판매량이 급격히 줄어들어 시간제 일을 하며 생계를 유지해야 했다. 하지만 나의 존재를 다른 사람들에게 알릴 수 있는 기회라고 생각하며 버텼다. 현저하게 떨어지는 판매량을 극복하기 위해 예전에 했던 비슷한 작품을 새로운 딜러에게 보여줬지만 별 소득이 없었다. 오히려 새로운 방향을 제시했을 때 딜러의 관심을 얻었다. 딜러는 나의 비전을 믿어주었고 새로운 기회를 주었으며, 그러한 변화는 컬렉터들의 환영을 받았다. 딜러와 나의 관계는 더욱 돈독해졌다. 예술가에게 완벽한 환경이었다.

하지만 2008년 경제 불황으로 미래를 향한 모든 약속이 물거품이 되어버렸다. 경제 상황이 악화되자 딜러와의 관계가 완전히 틀어졌다. 모든 수입을 전적으로 갤러리에 의탁한 상태였던 나는, 어쩔 수 없이 예술품을 운송하는 일을 시작했다. 하루하루 살기 벅찼고 많은 빚이 있었던 나에겐 더 이상 시간적 여유가 없었다.

그 후로 4년의 시간이 흘렀다. 이후 나는 갤러리와 함께 작업하지 않다가, 최근에 로어 이스트의 〈멀헤린+폴라드 Mulherin+Pollard〉

프로젝트를 위한 전시에 참여했다. 그 전시는 《뉴욕타임스》에서 긍정적인 리뷰를 받았다. 현재는 안정적 수입원이 있어 갤러리에 의존할 필요는 없지만, 앞으로 이 새로운 갤러리와 관계를 발전해 나갔으면 좋겠다.

지난 6년간 아트 서비스 회사에서 예술품을 운반하는 아트 핸들러로 일했다. 그렇기 때문에 시간과 자원에 대해 엄청난 절약 정신을 가질 수밖에 없었다. 작품을 만드는 데 시간을 최대한 많이 쓰기 위하여, 스튜디오와 집, 직장의 위치를 최대한 가까운 곳으로 정했다. 저녁과 주말에는 대부분 스튜디오에서 시간을 보낸다. 친구와 가족을 위한 시간은 따로 마련하여 적당한 사교 활동도 한다.

Brian Tolle

정치 학도에서
예술가가 되기까지

브라이언 톨

뉴욕 주립대학교에서 정치학을 전공했다. 대학교 3학년 때 입법부에서
1년 동안 인턴으로 일하다가 자신과 맞지 않는다는 것을 깨닫고 예술가
로 전향했다. 백화점에서 풀타임으로 일하며 파슨스 디자인 스쿨에서 저
녁에 강의를 듣기 시작했다. 1994년 예일 대학교에서 조각으로 석사 학
위를 받았고, 졸업 후 바실리코 파인 아트 갤러리에 소속되었다.

스튜디오를 운영하는 방법은 예술 작품을 만드는 방법만큼이나 다양하다. 대부분 우리가 살아온 환경이나 개성, 교육에 의해 만들어지고 다듬어진다. 난 아주 열성적인 정치 배경을 가진 가정에서 태어났다. 외할머니와 세 명의 이모할머니들은 뉴욕의 퀸즈에 자리 잡은 오래된 학교에서 민주당 클럽인 타미넌트의 대표를 지냈다. 할머니는 열여덟 명의 손자 중에 적어도 한 명은 공직에 있어야 한다고 생각했다. 그래서 나는 자연스럽게 정치학을 전공하게 되었다. 대학교 3학년 때 입법부에서 1년 동안 인턴으로 일했다. 그곳에서 일하면서 내가 무엇을 좋아하는지 알게 되었다. 나를 즐겁게 만드는 것은 정치가 아니라 예술이었다. 예술 작품을 만들고 싶었다.

예술가가 되기로 결심한 나는 파슨스 디자인 스쿨에서 저녁 강의를 듣기 시작했다. 대학을 졸업하기 위해 오전 9시부터 오후 3시까지 학교에 다녔고, 오후 4시부터 밤 11시까지 정장에 넥타이를

브라이언 톨
〈너무 커진 Outgrown〉
58"×40"×80"
장난감, 플라티늄, 실리콘, 고무
2009
작가 제공

매고 백화점에서 일했다. 자정부터 새벽 4시 사이에 작업 활동을 했다.

1994년 예일 대학교에서 조각으로 석사 학위를 받았다. 운 좋게도 졸업 때 바실리코 파인 아트 갤러리에 소속되었고, 예일 대학교의 로널드 존스 교수가 기획한 〈주문 제작된 두려움 Customized Terror〉 프로젝트에 참여하게 되었다. 비로소 예술가로서 나의 경력이 시작된 것이다. 두 번 생각할 필요 없이 나는 학교 친구와 함께 윌리엄스버그에 스튜디오를 빌렸다. 월세 걱정은 나중에 생각하기로 했다.

그 시기에 저렴하게 작업하는 방법을 터득해나갔다. 내가 선택한 재료는 스티로폼과 땀이었다. 동료들에게 기술, 노동력, 공간과 장비를 빌렸으며, 나 또한 그에 맞는 도움을 주었다. 필요에 의해 저절로 협동이 됐다.

돈이 쟁점이 되기까진 오랜 시간이 걸리지 않았다. 학자금 대출과 집세 등이 토론의 주제가 되었다. 하지만 지키고 싶은 꿈만 있다면 기회는 오기 마련이다. 예일 대학교 동창의 도움으로 아트 디렉터인 말라 웨인 호프를 만났다. 학비 대출금과 집세를 충당하기 위해 하루 일당 100불(약 11만 원)에 점심 제공 조건으로 일을 시작했다. 생활에 여유가 생기니 작품을 만들 수 있는 환경이 조성되었다. 점점 경력이 쌓이자 돌체 앤 가바나에서 디자인 의뢰를 받았다. 이곳의 일은 제작 시간이 길지 않아 회전율이 빠르고 큰돈을 벌 수 있었다.

나에게 또 다른 기회가 찾아왔다. 1997년도에 퍼블릭 아트 펀드의 탐 에클스에게서 편지가 온 것이다! 그는 나에게 공공예술

작업을 해달라고 부탁했다. 드디어 정치 학도로서 내 경력이 빛을 발할 수 있는 기회가 온 것이다. 작품 건설 비용 예산은 1만불(약 1,120만 원)이었다. 나는 〈마녀 캐더 Witch Cather〉라는 제목으로 8 미터 크기의 커다랗게 꼬인 벽돌 굴뚝을 건설하고 싶다고 말했다. 어떻게 만들지에 대한 아이디어가 없어서 가족, 친구, 제조 업체에 문의했다. 아버지가 엔지니어로 자처해주었으며, 친구로부터 드라이비트이라는 업체를 소개받았다.

한시적인 공공 프로젝트를 만들기 위해 여러 가지 문제를 해결해야 했다. 어떤 날씨에도 끄떡없고, 설치하고 제거하는 데 용이한 작품을 만들어야 했다. 처음에는 어려웠지만 관점을 바꾸자 공공 영역의 작품을 만드는 환경에 쉽게 적응했다. 〈마녀 캐더〉는 디지털 3D 모델링을 내 디자인에 적용한 첫 번째 프로젝트였다.

행운은 계속 찾아왔다. 1999년 나는 배심원의 의무를 하기 위해 법원에 불려갔다. 배심원들은 격리되었는데, 그때 배심원 중 한 명과 아주 친해졌다. 알고 봤더니 그의 어머니는 공공예술 컨설턴트였다. 그는 자기 어머니가 주도하는 배터리 파크 시티 개발공사(1976년부터 맨하탄 남부 허드슨 강변 일대를 개발한 공사) 경합이 있다는 정보를 말해주었다. 나는 마감 하루 전에 정신없이 패키지를 제출했다. 그 프로젝트가 바로 2002년에 완성한 〈아이리시 헝거 메모리얼 Irish Hunger Memorial〉이다.

수년간 갤러리나 개인·공공 위원회에 작품을 전시하고, 대학에서 강의하면서 예술가로 살아가는 방법을 터득했다. 그러면서 점차 내 작품의 영역과 크기가 넓어졌다. 건축가, 조경사, 엔지니어, 조명 전문가, 음향 디자이너 등과 공동 작업을 했고, 공공예술

프로젝트를 할 때는 건축 조합원이나 공무원, 위원회 임원들과 같이 일했다.

학생들을 가르치면서 나의 예술 세계가 더 넓어졌다. 새로운 세대의 신진 작가들을 만날 수 있어 좋았고, 그들에게 나의 예술 경력을 이야기해줄 수 있어 좋았다.

스튜디오를 성공적으로 운영할 수 있었던 비결은 여러 분야를 가리지 않고 융합하려 했던 노력 때문이라고 생각한다. 또한, 어떠한 프로젝트에서도 아이디어를 재사용하지 않았다. 가장 좋은 결과는 가끔 생각지도 못한 곳에서 나오기 때문이다. 마지막으로 중요한 비결은 시간 관리다. 예술가는 마감을 잘 지켜야 한다. 하지만 예기치 못한 문제를 만날 때가 있다. 그렇기 때문에 다른 사람들과 같이 일을 잘하고 환경 변화에 재빨리 적응하는 능력도 필요하다.

나는 나와 함께 일하는 사람들의 능력과 강점을 알아채려고 노력한다. 나와 함께 일하는 어시스턴트들에게 잘 대해주며 그들의 의견을 존중한다. 중요한 결정을 내릴 때면 스튜디오의 모든 사람들을 모아 의견을 주고받는다.

Carson Fox

가족과 예술 사이에서 줄다리기

카슨 폭스

펜실베니아 대학교에서 순수미술 학사 학위를 받았으며, 럿거스 대학교에서 순수미술 석사 학위를 받았다. 주로 자신의 경험을 바탕으로 조각, 설치미술, 판화 등을 만든다. 그녀의 작품은 아트 앤 디자인 미술관에 영구 소장품으로 지정되었으며, 벨기에 로얄 미술관 등에 전시되었다.

나는 일주일에 사흘은 수업하고, 사흘은 스튜디오에서 보낸다. 적어도 저녁 시간이나 일주일의 하루는 남편과 아들을 돌보며 가정주부의 책임을 다하려 한다. 엄마로서, 예술가로서 살아가기 위해 시간을 유용하게 사용해야 한다. 나는 기차나 자동차를 타거나, 거리를 걷거나 슈퍼에 가는 자투리 시간에 작품에 관한 생각을 하며, 스튜디오에 도착하기 전까지 많은 개념적이고 논리적인 생각들을 정리한다.

시간을 활용하는 방법은 시기마다 다르다. 여름에는 스튜디오에서 많은 시간을 보내고, 학기 중에는 학구적인 작업에 더 많이 집중한다. 하지만 아들이 아플 때면 집에 머문다. 전시가 열리기 전에는 끝 없는 의무를 조율하는 것이 힘들어서 언제나 스트레스를 받는다.

한동안 재정적으로 풍족할 때도 있었다. 하지만 안정적으로 월세를 내고 음식과 미술 재료들을 사기 위해서라도 가르치는 일을

카슨 폭스
〈불타는 방 Fire Room〉
다양한 크기의 캐스트 수지, 나무
2012
작가 제공

쉽게 그만둘 수 없었다. 월급이 없다면 어려운 시기를 대비할 수 없다.

아들을 낳은 후 나의 삶은 달라졌다. 삶의 우선순위가 바뀌었고 새로운 제약이 생겼다. 의지로도 이 현실을 부정할 수 없었다. 자료를 찾으며 일하거나 전시 오프닝에 참여하는 일을 예전 같이 할 수 없게 되었다. 이전에는 작품을 만드는 것이 나의 절박한 관심사였는데, 이제는 가정도 고려해야 한다. 이러한 상황은 내 작업에도 부정적인 영향을 미치고 있다. 일과 가정 사이에서 균형을 잡는 일은 고통스럽다. 나에게 주어진 시간이 많았으면 좋겠다.

David Humphrey

온전한 예술가가 되려면
비창의적인 일도 해야 한다

데이비드 험프리

메릴랜드 인스티튜트 컬리지 오브 아트에서 학사 학위를 받았으며, 뉴욕 대학교에서 순수미술 석사 학위를 받았다. 2008년 로마에 있는 미국 아카데미로부터 로마상을 받았으며, 캐나다, 런던, 뉴욕 등에서 개인전을 열었다. 현재 여러 잡지에 미술 관련 칼럼을 쓰며, 강사 일도 하고, 전시도 기획한다.

어느 날 나는 미스테리한 욕망에 이끌려 집 지하실로 달려갔다. 나는 지하실에서 석고 반죽이 스며든 삼베를 철조망에 둘러 싸서 커다란 작품을 만들었다. 그때 고등학생이었고, 예술가의 삶이 어떤 것인지 짐작조차 하지 못했다. 하지만 여러 번 이러한 몽환적인 경험을 겪자 한 가지 확실한 사실을 알 수 있었다. 나는 예술가가 되어야 한다는 것이다.

그 후 피츠버그에 있는 지역아트센터에서 미술 수업을 몇 번 들었다. 미술에 흥미를 느낀 나는 미술 수업 강사였던 찰스 포처의 그림을 따라 그렸다. 그림의 주제는 바위를 깨트릴 것 같은 큰 파도, 물에 비친 황금 색깔의 하늘을 가진 도시 등이었다. 나의 첫 페인팅!

그러나 나는 포트폴리오에 이 그림들이 들어가 있는 것이 부끄러웠다. 뒤늦게 미술을 시작한 나는, 부족한 실력을 보충하기 위해 쉬지 않고 그림을 그렸다. 이런 짧은 경력에도 불구하고 이 책에

데이비드 험프리
〈증인 Witness〉
92cm×92cm
캔버스에 아크릴
2009
작가와 페더릭 & 프레이저 제공

에세이를 쓰고 있다니!

졸업 후 스스로를 프롤레타리아 지식인이라고 생각하는 예술
가들의 집에서 작업했다. 나는 입체-초현실주의(1970년대 후반과
1980년대 초반 팝아트 영향을 받은 회화풍-옮긴이) 같은 트렌드를 좇
지 않았기 때문에 작품 판매를 기대하지 않았다. 그러나 세련되고
다양한 문화가 녹아있는 시내 중심부에서 나의 작품을 전시하고
싶었다.

스튜디오는 예술가의 고독한 공간이다. 예술가에게 현실은 스
튜디오에서 드로잉과 회화, 조각 등을 하면서 재탄생된다. 나 또한
다른 예술가들처럼 스튜디오에서 꾸준히 작업하고 공부하며 일
상을 보내는 시간을 중요하게 생각한다. 물론 파티나 클럽에서 친
구들과 즐겁게 노는 시간도 소중하지만……

작품을 전시하고 판매하기 시작한 후 출판사로부터 미술에 관
한 글을 써 달라는 제의를 받았다. 지금은 없어진 잡지 《아트》에
전시에 관한 리뷰를 썼고, 저널 《M/E/A/N/I/N/G》에 칼럼을 기
고했다.

현재는 강사로 일하고, 큐레이터로 전시 기획하는 일도 하고
있다. 큐레이터로서 어떤 기준으로 특정 예술 작품이 더 중요하다
고 골라내는 일은 매우 어렵다. 예술가마다 각자의 파장이 있고,
새로운 사고로 색다른 작업을 만들어내기 때문이다.

뉴욕의 집값은 예술가가 지속적으로 활동하는 데 중요한 요인
이다. 만약 뉴욕에서 작업할 공간을 찾을 수 없다면, 스튜디오 대
신 노트북을 추천한다. 노트북은 장소에 구애받지 않고 어디에서
든 작업할 수 있는 훌륭한 가상 공간이 되어 줄 것이다.

물론 전적으로 물리적 공간을 갖고 싶은 것도 사실이다. 작업 활동을 할 수 있을 뿐만 아니라 놀이도 하면서, 영화 스튜디오로 다양하게 활용할 수 있는 넓고 쾌적한 공간 말이다.

안타깝게도 많은 예술가들이 공간과 시간을 핑계로 돈 버는 기계로 전락하곤 한다. 회의론자들은 당신이 무엇을 보여주는 것보다 어디에서 보여주는지가 더 중요한 문제라고 말한다.

나는 새로운 그림은 우리를 변화시키는 잠재적 가능성을 지니고 있다고 믿는다. 새로운 이미지를 통해 기대하지 못한 통찰력을 얻을 수 있기 때문이다. 하나의 작품은 작은 변화를 일으킬 수 있다. 작은 움직임이 공동의 흐름이 되면 더 나은 세상으로 변화할 수 있을 것이다.

대부분 판매상, 기관 혹은 기획자가 제공한 공간에서 전시를 한다. 그들은 전화나 이메일로 의견을 조율하고, 예술가에게 직접적으로 말하지 않지만 따로 선호하는 작품이 있을 수도 있다. 그래서 중재자의 도움이 필요하다.

전시를 위해서 기금을 모으기도 한다. 이것은 고약한 일이지만 전시의 결과를 알 수 없기에 가끔 필요하다.

예술이 가치 있는 이유는 사람들을 상상하게 만들기 때문이다. 그래서 예술은 깨지기 쉬우며, 사람들이 대체로 동의하는 허구로 여겨진다. 그럼에도 불구하고 예술가들은 실현 가능성에 대해 실제적으로 관심을 가져야 한다. 그러기 위해 자신의 작품을 큐레이터에게 보여주거나 스튜디오로 사람들을 초대하는 것이 좋다.

강의가 없는 날 아침에는 미루어두었던 글을 쓰거나 온갖 창의적이지 않은 일을 한다. 그래야 오후와 저녁 시간에 온전한 예술가

가 될 수 있다. 최소한 일주일에 하루는 스튜디오에서 야간 작업을 한다.

Ellen Harvey

내게 맞는 갤러리를
만나고 관리하는 법

엘렌 허비

하버드 대학교와 예일 대학교에서 법을 공부했다. 영국에서 태어났으며 뉴욕의 브루클린을 기반으로 작업 활동을 한다. 미디어, 비디오, 설치, 퍼포먼스 등 활동 영역이 다양하다. 엘렌 허비의 작품은 국제적으로 광범위하게 전시되었으며, 2004년 필라델피아 전시 기획전을 열었고, 뉴욕 재단 등으로부터 상을 받았다. 전통 미학을 바탕으로 작품을 만드는 것으로 유명하다.

나의 하루 중 여유로운 시간을 찾기는 어렵다. 언제나 스튜디오에서 보낼 시간이 더 필요하고, 아들과 남편과 같이 보낼 시간도 필요하다. 늘 친구들을 만나고 삶을 즐길 시간이 더 있었으면 좋겠다고 생각한다. 나의 작업은 노동집약적이고, 외주 제작을 맡길 수 없기에 갤러리에 전시할 작품과 다른 프로젝트에 전시할 작품을 만들어내는 것만으로도 벅차다. 항상 밀린 일 따라가기에 급급하다. 긍정적으로 해석하면 내가 사랑하는 모든 일을 하고 있기 때문에 나는 참 행운아라고 생각한다. 운이 좋게도 나의 작품은 잘 팔리고 있으며, 공공예술이나 개인적인 프로젝트에 적극적으로 참여하고 있다. 내 작품은 학교에서도 인기가 많은 편이다.

아이를 갖는 것은 놀라운 경험이자 도전이었지만, 아들을 낳은 후 경력이 단절되었다. 남편이 정규직이었기 때문에 시간을 유동적으로 쓸 수 없어, 나는 무지막지하게 바쁜 시기에 전업 돌보미라는 또 하나의 직업을 갖게 되었다. 덕분에 지금까지 내가 시간을

엘렌 허비
〈누디스트 미술관
Nudist Museum 〉
설치 모습
15'×18'
오일 페인팅, 잡지, 중고 액자
2010
작가와 닷지 갤러리 제공
사진 에티엔 프로사드

얼마나 낭비하고 살았는지 깨달았다. 차츰 꾸물거리거나 낭비하는 시간을 줄여나갔다.

집 안에 스튜디오를 꾸몄기 때문에 출퇴근에 버려지는 시간이 없으며, 사랑스러운 나의 아들과 함께 작업할 수 있었다. 아들이 학교에 다니는 지금은 그 자리를 남편이 대신하고 있다. 남편과 아들은 시간이 날 때마다 나와 함께 했으며, 나의 전시 스케줄에 맞추어 가족 휴가를 떠났다. 남편의 헌신적이고 전폭적인 지지가 없었다면, 필요할 때마다 도와줄 사람을 고용하지 않았다면 작품 활동을 계속할 수 없었을 것이다.

현재 네 곳의 갤러리와 작업하고 있다. 갤러리마다 개성이 달라 어떤 갤러리는 아주 멋진 새로운 프로젝트를 제안했고, 어떤 곳은 다양한 아트페어를 소개해줬다. 네 곳의 갤러리에서 모두 다른 프로그램을 제시해줬다.

점점 나이를 먹으면서 에이전시를 선택하는 일에 민감해졌다. 일을 시작하면 먼저 내가 무엇을 얻을 수 있는지부터 살핀다. 현재 나는 운이 좋게도 내 작품을 진실로 좋아하고, 정직한 사람들과 함께 일하고 있다.

다른 나라의 갤러리와 함께 일하는 것은 환상적인 경험이다. 다양한 관객들을 만날 수 있고, 다른 나라의 예술계에 대해 알아볼 수 있어 흥미롭다.

갤러리 관계자들과 나의 관계는 상호 보완적이다. 최종 결정을 내려야 할 때는 관계가 더 가까워지기도 하고 가끔은 나빠지기도 한다. 나는 예술가에게 돈을 제대로 지불하지 않는 갤러리는 상대하지 않는다.

　나는 나의 작품들이 최종적으로 어디로 팔렸는지 목록을 기록한다. 그래서 스튜디오를 운영하는 시간보다 목록을 작성하는 일에 더 많은 시간을 들인다. 다른 사람에게 맡길 수 없는 일이기 때문이다. 무엇보다 모든 고된 일을 알아서 척척 해결해주는 어시스턴트의 도움을 많이 받는다.

Erik Hanson

마네킹 공장에서
인체 해부학을 익혔다

에릭 핸슨

1989년 대학을 졸업한 후 광고 회사에서 일했다. 이후 빠르게 승진했지만 4년 만에 회사에서 해고를 당했다. 위기는 곧 기회로 돌아왔다. 그 후 본격적으로 예술가의 삶을 살기 시작한 에릭 핸슨은 현재 일곱 번의 개인전을 열며 왕성하게 활동 중이다.

여덟 살 때 뉴욕에서 활동하는 예술가가 되고 싶었다. 지금 그 일을 하고 있으니 얼마나 축복받은 삶인가! 1989년 대학을 졸업한 후 광고 회사에 취직했다. 친구가 소개해준 임시직이었다. 곧이어 인사과에서 정규직을 제안했으나 처음에는 그 제안을 받아들이고 싶지 않았다. 고민 끝에 오전 9시 출근 오후 5시 퇴근의 세계에 발을 디뎠지만 말이다. 나는 아주 빨리 승진했고 월급도 인상되었으며 많은 혜택을 받았다. 하지만 4년 후 회사에서 해고를 당했다.

그 경험은 내 삶에 있어 전환점이 되었다. 당시 나는 나의 작품을 세상에 보여줄 준비를 조금씩 하고 있었다. 친구에게 내가 하고 있는 작업에 관심을 보일 만한 사람이 없는지 물어보았다. 친구는 뉴욕의 가장 오래된 비영리 단체인 화이트 컬럼의 빌 아닝을 소개해주었다. 그를 만난 후 모든 일이 잘 풀리기 시작했다. 지금까지 일곱 번의 개인전을 열었고, 내 방에는 환상적인 아트 컬렉션이 걸렸다. 내가 원하던 바로 그 삶이었다.

에릭 핸슨
〈외침 Shout〉
36"×48"
캔버스에 오일
2012
작가 제공

아낌없는 지원을 해준 친구들이 있었기에 내가 꿈 꿔왔던 삶을 살 수 있었다. 예술계에는 슈퍼 스타부터 어린 학생, 순수한 사람들까지 다양한 사람들로 가득 차 있다. 난 이런 예술계에 속해 있는 것을 행운이라고 생각하며 죽을 때까지 이런 삶을 살고 싶다.

여기까지 오는 과정이 쉽지는 않았지만 그만한 가치가 있었다. 그동안 질투심 많은 남자 친구와 어려운 상사들과 좋은 관계를 유지해야 했고, 불안정한 수입과 재정 위기를 극복해야 했다. 생활비를 벌기 위해 2002년부터 2005년까지 마네킹 공장에서 일했다. 이곳에서 일하면서 인간의 얼굴이 어떻게 조합되는지 알게 되었다. 예술 학교였다면 인체 해부학 정도의 수업을 받은 것과 같은 경험이었을 것이다. 이 일을 그만두었을 때 나는 사람의 초상을 잘 그리는 화가가 되어 있었다.

마네킹 공장을 나온 이후로도 다양한 방법으로 월세를 벌었다. 바텐더로 일했고, 이베이에서 물건을 팔았으며, 다리 모델도 했었다(자세히 묻지 마시길). 아파트 수리도 했었고, 미국 통계국에서도 일했다. 일을 찾지 못했을 때는 나의 작품을 팔았다.

컬렉터들이 작품을 사줬지만, 그들이 언제까지 사줄 지는 아무도 알 수 없었다. 2008년부터 2009년까지 금융 위기가 닥친 후 모든 경제 활동이 멈췄다. 2009년에서 2010년 겨울에 상당한 양의 작품을 예약했던 컬렉터들이 소수의 작품만 사 갔다. 경기가 좋아지면 컬렉터들이 예약한 것을 모두 사리라 기대했지만 사정은 점점 더 악화되었고, 컬렉터들이 예술 작품을 사지 않으면서 예술 시장이 혼란스러워졌다. 집세나 기타 나가는 비용을 줄여야 했고, 판매가 계속 줄어들어 급기야 집을 나가야 하는 상황에 몰릴 위기에

처했다. 다행히 그런 일은 벌어지지 않았지만, 월세가 여섯 달이나 밀려 집주인이 나를 재판정에 세우려 했다.

심각한 재정 위기에 빠져있을 때 친구에게 조언을 구했다. 그는 가격이 저렴한 작은 작품을 만들어보라고 했다. 친구의 권유로 작은 회화 작품을 많이 만들었고, 2006년부터 2009년까지 아주 잘 팔렸다. 익숙해지자 한번에 많은 그림을 그릴 수 있었고, 저렴한 가격에 판매해서 주문이 넘쳐났다. 많은 사람이 그림을 사고 싶어 했지만, 아낌없는 지원과 격려만 해주기도 했다. 나는 그것만으로도 힘이 났다. 응원하는 말과 좋은 글귀는 돈으로 살 수 없는 귀중한 것이다.

나는 나와 비슷한 상황에 처한 많은 친구에게 경제적 어려움을 극복하는 방법을 이야기해줬다. 우리는 서로의 힘든 사정을 공유하면서 위기를 이겨낼 수 있는 용기를 얻었다.

어려운 시기를 극복한 경험은 나에게 엄청난 자산으로 남았다. 나는 스튜디오를 정리했고, 새로운 보금 자리에 작품을 옮겨 놓았다. 최근에는 개조한 아파트의 사진을 찍어 판매하는 친구를 만나, 그의 어시스턴트로 일하며 꾸준히 작품 활동을 하고 있다.

George Stoll

예술가도 일요일은 쉬어야 한다

조지 스톨

로스앤젤레스에서 활동하는 조각가다. 조지 스톨의 작품은 균형미가 돋보인다. 첫 그룹전을 로스앤젤레스와 뉴욕에서 열었고, 그 밖에 뉴욕, 샌프란시스코, 로스앤젤레스, 벨기에, 서울 등 세계 여러 곳에 작품을 선보였다.

조지 스톨
〈무제 [9개의 피라미드 모양의
텀블러] #2
Untitled (9 tumblers on
a stepped corner pyramid) #2〉
12" × 64¾" × 12"
밀랍, 파라핀, 색소, 합판, 페인트
2012
작가 제공
사진 에드 글렌디닝

나는 일하는 것을 좋아하지만 언제나 시작을 어려워한다. 그래서 하루를 시작하는 나만의 방법을 만들었다. 아침에 일어나면 먼저 집 근처에 있는 레스토랑으로 간다. 그곳은 커피 맛이 좋고, 종업원이 친절하며, 레스토랑의 주인은 내가 오래 앉아 있어도 아무런 눈치도 주지 않는다. 다른 일을 하고 있는 사람들과 같이 있으면 집중이 잘 된다. 북적거리는 레스토랑에서 사람들에 둘러싸여 책을 읽고, 글을 쓰고, 스케치를 하거나 그날 해야 할 일을 계획한다. 아침에 이러한 여유를 즐겨야 스튜디오에서의 고독한 시간을 견뎌낼 수 있다.

나는 마감이 코앞이거나 어떤 상황이 닥쳤을 때 아이디어 사이 사이를 탐험하기 시작한다. 꾀부리고 땡땡이치는 것을 좋아해서 학생일 때도 출석률이 좋지 않았다. 나는 약간 불량스럽다고 느낄 때 새로운 것을 많이 만들어냈던 것 같다.

지난 20년간 작품을 판매하며 살았다. 판매가 잘 되는 날도 있

었지만, 대부분 근근이 생활을 유지할 정도였다. 부대 비용을 줄여야 생활비를 충당하며 창작 활동에 집중할 수 있었다. 나는 부대 비용을 줄이기 위해 방 하나짜리 아파트에서 일하고 사는 것을 모두 해결했다. 전에 살던 세입자가 거실로 사용하던 공간을 스튜디오로 사용하고 있으며, 작은 부엌은 사무실 용도도 겸하고 있다. 작업물을 자유롭게 펼쳐 놓고 싶어서 가까운 곳에 창고 하나를 빌렸다. 스튜디오 근처에서 미술이나 음식 재료를 쉽게 구입할 수 있고, 체육관에 가기도 쉽다. 나를 즐겁게 해줄 책이나 테이프를 빌릴 수 있는 도서관도 가깝다.

작품을 처음 팔았을 때의 경험은 내게 놀라운 사건이었다. 갑자기 관리해야 할 일이 생긴 것이다. 그때부터 지금까지 작품을 만드는 것을 아주 진지하게 생각했으며 조금씩 실력이 늘었지만, 아직도 수입에 대해 세금을 내는 일이 익숙하지 않다.

나는 모든 수입을 백분율로 나누어 생각한다. 20퍼센트는 저축하되 30퍼센트는 세금으로, 나머지 50퍼센트는 생활비로 쓴다. 이러한 계산은 여름의 끝자락이라든지 크리스마스 시즌, 세금 내는 기간 등 작품의 판매가 뜸해지는 시기에 특별히 도움이 된다. 가끔 있는 판매 호황기가 지나면 소비를 줄인다. 월세와 음식, 커피 값 등 노는 데 사용할 비용은 생활비에 포함되어 있기 때문에 현실적으로 미리 계획하여 대비한다.

예술가는 일종의 자영업자이기에 매일 일하고 싶은 충동에 휩싸이기 쉽다. 하지만 나는 너무 소진되는 것을 막기 위해 일요일은 휴일로 정해 놓고 작업도, 집안일도, 청소나 빨래도 하지 않는다. 먹고, 영화도 보고, 빈둥대며 하루를 보낸다. 이렇게 하면 두 가지

장점이 있다. 쉴 수 있다는 기대감으로 일요일을 기다리게 되고, 다시 일을 시작할 수 있다는 기대감으로 월요일을 기다리게 된다.

지난 수년간 많은 딜러들과 같이 일을 했다. 전시 준비를 위해 사전에 의견을 조율하여 비즈니스에 대해 이야기할 때면 서로의 관계가 매우 돈독하게 느껴졌다. 한번은 갤러리를 운영했던 동료와 위탁판매 계약서를 작성했는데 '누가 액자와 작품 받침대의 비용을 댈 것인가? 계약 기간은 얼마로 할 것이며, 전시가 먼 곳에서 진행되면 작품 운반 비용은 누가 낼 것인가?'와 같은 조건에 나의 의견을 반영한 적도 있다. 이런 조건은 대부분의 계약에서 선택 사항이며 연장 기간은 6개월이다. 이 조항은 전시회에서 팔리지 않은 작품들을 돌려받아야 할 경우 엄청 중요하게 적용된다.

작품을 판매할 때는 에누리를 해주는 관례가 있다. 컬렉터들이 자주 내게 요청하는데, 딜러와 미리 어디까지 할인해줄 수 있는지 결정해 놓으면 컬렉터들과 협상할 때 명쾌하게 해결된다. 또한, 가격에 있어 할인에 대한 불쾌한 마음을 미연에 방지할 수 있다. 딜러는 가끔 거래를 성사시키기 위해 다른 예술가들의 작품을 묶어서 할인 판매한다. 10퍼센트 정도의 할인은 상관없지만 더 많은 할인을 요구할 때엔 나와 상의를 해야 한다.

예술 세계는 다양한 방식으로 커지고 있다. 난 이러한 현상에 비판적일 때가 많다. 영리하고 호기심 많은 사람에 의해 예술 시장이 변덕스럽게 요동치기 때문이다. 그 탓에 나 같은 예술가들은 상처를 받는다.

예술가와 딜러, 컬렉터와 큐레이터, 역사가들은 공생 관계다. 딜러가 내 스튜디오에 처음 방문했을 때 나는 좋은 충고를 들었다.

딜러는 나의 작업을 다른 예술가들에게 보여주는 것이 서로에게 도움이 된다고 했다. 신기하게도 이후에 바로 작품이 판매되었다. 나의 스튜디오에 초대된 어떤 예술가는 내게 딜러를 소개시켜주었고, 첫 그룹전을 뉴욕과 로스앤젤레스에서 할 수 있도록 방향을 제시해주었다. 나 또한 딜러와 컬렉터들에게 내가 존경하는 다른 예술가를 자주 소개해주었다.

나는 도전하는 것을 좋아한다. 기본적인 동기 부여는 호기심에서 온다. 매번 호기심으로 구상한 작품이 어떻게 완성될지 상상하며 작품을 만든다.

예술가로 살면서 가장 만족스러운 순간은 새로운 아이디어를 떠올리고, 그것을 만들어 누군가에게 보낼 때다. 인류의 역사가 시작했을 때부터 누군가는 예술가였을 것이다. 난 고대부터 시작되어 지금까지 이어지는 이 예술 세계에 공헌하고 싶다.

뉴욕을 대표하는
예술가로 살아가기

제이 데이비스

1997년 플로리다에 있는 링글링 아트 앤 디자인 스쿨에서 학사 학위를
받았다. 2010년 뉴욕 재단에서 수여하는 상을 받았으며, 지난 몇 년간 뉴
욕을 대표하는 예술가로 손꼽혔다.

대학교 4학년 때인 1996년 가을, 나는 〈뉴욕 스튜디오 프로그램 New York Studio Program〉에 참여하여 뉴욕에 가게 되었다. 미국 전역에서 열여덟 명의 학생을 선발하여 한 학기 동안 트라이베카의 거대한 스튜디오에서 각자의 작업을 진행하는 프로그램이었다. 나는 사우스캐롤라이나 주의 찰스턴에서 자랐고, 학교는 플로리다 주에서 다녔기 때문에 그때까지 한 번도 뉴욕에 가본 적이 없었다.

이 프로그램은 나의 인생을 바꾸어 놓았다. 대학원 이후 전업 작가의 삶을 미리 체험할 수 있는 기회였다. 난 제이 고니 갤러리의 인턴으로 일했고, 그 후에도 몇몇 예술가들의 어시스턴트로 일했다. 뉴욕에서 많은 친구를 사귀었고 많은 작품을 만들었다. 프로그램을 수료한 뒤 1월에 플로리다로 돌아가 파이프 공장과 도자기 제조 업체에서 일했고, 5월에 졸업했다. 졸업 후 사흘 뒤 친구의 트럭을 몰고 다시 뉴욕으로 돌아왔다.

11번가와 B애비뉴에 있는 코딱지만한 방에서 뜨거운 여름을

제이 데이비스
〈제발 새는 그만
Please, no more birds〉
30" × 24"
패널에 아크릴
2011
작가 제공

보낸 후 뉴욕의 윌리엄스버그로 이사했다. 1997년 당시에는 그곳에 비어 있는 공간이 많아 한적했다.

내가 살았던 동네의 이웃은 매우 좋은 사람들이었다. 대부분 예술 학교를 졸업한 아마추어 예술가들이었다. 나는 〈뉴욕 스튜디오 프로그램〉에서 만난 친구와 함께 커다란 창고 건물을 빌렸다. 얼마 지나지 않아 대학원 때문에 로스앤젤레스로 가야 했지만, 나의 친구들은 여전히 그곳에서 멋진 작품을 만들고 있다. 그 당시 우리는 마피아에게 임대한 건물을 증축했는데, 3년 후 그들은 2주의 유예 기간을 준 후 건물을 불도저로 밀어버렸다.

친구 네 명과 같이 2년 동안 공동 스튜디오에서 작업했다. 나는 제임스 월잉의 스튜디오에서 일했는데 그때 그가, 지금 같이 일하고 있는 친구들을 소개해주었다. 졸업 후 땡전 한 푼 없이 실업 상태로 뉴욕에 도착하여 제임스에게 전화했을 때, 그는 고맙게도 내게 일을 주었다. 제임스는 내게 자신의 스튜디오에서 일할 랩 테크니션을 구한다고 이야기해주었다. 난 랩 테크니션이 뭐하는 직업인지도 몰랐고, 한번도 사진을 인화해본 적도 없었다. 그는 그런 건 아무런 문제도 되지 않는다며 내가 잘 적응할 수 있을 것이라고 말해주었다. 그의 세탁실에 암실을 꾸몄고 환풍 시설을 설치하느라 엄청나게 힘들었다. 그가 살았던 건물의 옥탑방은 여름 내내 지옥같이 뜨거웠다. 그의 빌딩에는 많은 예술가들이 이사 와서 한 군데씩 자리 잡고 있었다.

1999년 나는 새로운 작업 공간을 찾았다. 사는 곳과 일하는 곳이 한곳에 있어서 제대로 작업하지 못한다고 생각했기 때문이다. 새로운 스튜디오는 전에 닭의 깃털을 정리하던 공장이었다. 지금

까지 나는 이 공간에서 작업 활동을 한다. 사는 곳을 몇 번이나 옮겼지만 항상 스튜디오와 몇 분 안에 있는 거리에서 선택했다.

초창기에는 수많은 예술가를 위해 일했다. 그중 몇몇 경험은 나에게 많은 도움이 되었다. 예술가들의 성공과 실패를 간접적으로 보고 배울 수 있었다.

갤러리에서 작품을 운반하는 일도 했다. 덕분에 톰 힐리가 그의 이름을 내건 갤러리를 준비할 때 일자리를 얻을 수 있었다. 일이 끝나면 나는 스튜디오로 가서 밤 늦게까지 작업을 했다.

톰이 갤러리 문을 닫은 것이 아마 1998년이었을 것이다. 마지막 날 갤러리 아트 디렉터가 내 슬라이드 몇 장을 우연히 보게 되었고, 그것을 톰에게 보여 주었다. 톰은 나의 작품이 마음에 든다며 작품을 사주었다. 난 500불(약 56만 원) 정도에서 판매할 생각이었는데, 그는 그건 너무 저렴하다며 좋은 가격으로 작품을 사주었다. 그는 갤러리가 문을 닫아 실업 상태였던 나에게, 어시스턴트를 찾고 있던 브라이스 마든을 소개해주었다. 브라이스를 위해 1년 넘게 일했다. 그 후엔 대학원을 진학하기 위해 포트폴리오를 만들었다.

그해 12월 톰이 내게 전화하여 사라 스틱스가 나의 그림을 보고 감명받았으며 그가 곧 파티를 연다는 소식을 알려주었다. 난 파티가 열리기 전에 그와 약속을 잡았다. 그리고 대학원 진학을 위해 모아 놓은 작품 슬라이드를 보여 주기로 했다. 2주 후에 그와 미팅이 성사되어 스튜디오로 방문하겠다는 약속을 잡았다. 그는 1월에 찾아 왔으며 석 달 후에 열리는 전시를 위해 작품을 마무리해 달라고 요청했다. 좋다고 대답한 후 몇 개의 이상한 일을 집어치우

고 4월까지 신용카드로 생활비를 충당했다. 그 당시 카드비를 낼 수 있도록 한두 작품만이라도 팔리길 바랐다.

그 전에는 뉴욕에서 몇 개의 그룹전만 했기 때문에 개인전을 준비하는 일이 떨리고 흥분되었다. 하지만 불공평한 계약인지도 잘 모르고 사인을 했다. 맙소사! 스물 네 살이었던 내가 3년 계약의 폐해를 어찌 알았겠는가! 갤러리에서 준 계약서는 예술가의 입장에서 쓴 것이 절대 아니었다. 변호사는 내가 사인했기 때문에 법정에 가도 소용없다고 말했다.

어쨌든 나는 전시를 했고 모든 작품이 팔렸다. 작품이 계속 팔려서 대학원에 가려던 계획을 미뤘다. 로스앤젤레스에 위치한 쇼샤나 웨인 갤러리의 쇼샤나 블랭크에게서도 요청이 들어 왔다. 그룹 스튜디오 전시에서 내 작품을 보고 연락한 것이다. 쇼샤나는 브루클린 전화부에 있는 모든 제이 데이비스에게 전화를 걸어 나를 찾았다고 했다. 우린 만날 날짜를 정했고 스테판 갤러리에서 열릴 나의 두 번째 개인 전시 후에 같이 점심을 먹기로 했다. 그녀와의 미팅은 몇 달 후에나 성사되었고 그다음 해에 쇼샤나 웨인 갤러리에서 전시를 했다.

2001년 맥스 핸리에게서 딜러 메리 본을 소개받았다. 그는 〈이색지대 Westworld〉라는 제목의 전시를 준비하고 있었는데, 내가 그 전시에 참여하길 원했다. 매우 신났다. 하지만 며칠 후 메리 본이 그룹 전시에 내가 포함되어 있는 걸 원하지 않는다는 소식을 전해 들었다. 오케이. 짜증이 엄청 났다. 맥스는 내 스튜디오에서 그녀와 만날 약속을 잡아 주었다. 그 자리에는 갤러리스트 스테판도 동석하기로 했다. 하지만 그날 메리가 약속 시간 전에 도착하는 바람

에 혼자 그녀를 맞이해야 했다.

공적인 업무로 방문하는 것이기 때문에 나는 깨지고 부서질 것이라 예상하며 무서움에 덜덜 떨었다. 하지만 그녀는 아주 상냥했고 내가 권한 물 한 병을 마시며 주변을 둘러보면서 일찍 와서 미안하다고 사과까지 했다. 그러면서 전시를 위해 작업하고 있던 나의 작품이 마음에 든다고 이야기했다. 메리는 나의 장래 계획이 무엇인지, 스테판 갤러리에 전속 계약이 되어 있는지 물어보며 전시를 하자고 제안했다. 와우! 내가 생각했던 것과 전혀 다른 방향으로 이야기가 진행된 것이다. 그녀가 떠난 후에도 나는 어안이 벙벙했다.

2003년 5번가에 있는 메리의 공간에서 개인전을 열었다. 그녀와 함께 작업하면서 내가 들었던 많은 소문들이 대부분 사실이 아니라는 것을 알 수 있었다. 물론 정기적으로 들어오는 돈도 없었고 스튜디오와 어시스턴트의 봉급도 내가 내야 했지만, 그녀와 나의 관계는 매우 좋았다. 메리와 두 번째 전시를 했고 약간의 의견 충돌이 있은 후 2007년에 헤어졌다.

나는 로스앤젤레스에 있는 갤러리를 운영하면서 돌아가는 경제 상황을 살펴보았다. 경제 상황이 점점 나빠져 자구책을 생각해야 했다. 뉴욕에서의 손실을 메우기 위해 좀 더 작고 젊은 갤러리를 찾았다. 시카고와 도쿄, 휴스턴, 텍사스에서 열린 개인전에서 아주 좋은 성적을 거두었다.

난 나의 예술 경력과 생활 방식 사이에서 도를 넘지 않고 균형을 잡으려 노력한다. 어느 정도 성공했지만 엄청나게 커다란 스튜디오에서 다섯 명의 어시스턴트를 두는 바보 같은 짓은 하지 않을

것이다. 나는 지금까지 같은 스튜디오에서 작업하고 있으며 꼭 필요할 때만 도움의 손길을 청한다. 작품을 팔고 남은 돈은 미래를 위해 투자한다. 지난 몇 년간 뉴욕을 대표하는 작가로 살았다. 이세는 내 자리를 대신해줄 다른 사람을 찾아야 힐 때가 온 깃 같다.

공동 작업을 강력히 추천합니다

제니퍼 달튼

캘리포니아 대학교 로스앤젤레스 캠퍼스에서 순수미술 학사 학위를 받았으며, 프랫 인스티튜드에서 순수미술 석사 학위를 받았다. 2002년 플러스 울트라 갤러리에서 〈예술가는 어떨 것 같니? What Does An Artist Look Like?〉라는 주제로 첫 개인전을 열었다.

제니퍼 달튼
〈오직 미국에서만
(또는 나 자신을 믿을 수 없어요)
Only in America
(Or, I Can't Trust Myself)〉
68" × 22" × 12"
700여 개의 일회용 문신
스티커가 플라스틱 캡슐에
들어 있는 두 개의 자판기
2011
작가와 윙클만 갤러리 제공
사진 에티엔 프로사드

누군가 내게 작품이 갤러리에 소개되어도 정기적으로 수입원이 되는 다른 일을 해야 한다고 이야기해줬던 날을 기억한다. 그날 이후 예술 세계의 50퍼센트 정도는 교묘한 속임수라는 것을 깨달았다. 예술가로 성공한 다음에도 여전히 생활비를 벌기 위해 다른 일을 찾아야 한다는 사실을 알았을 때 배신감마저 들었다. 나는 여전히 그 사실을 이해할 수 없다! 수많은 천재적이고 유명한 예술가들이 자립하기 위해 직업을 가져야 하거나 가족에게 손을 벌리면서 의존적인 삶을 살아야 하다니! 그만큼 예술계는 어려운 곳이다.

수년간 예술을 포기하지 않기 위해 많은 길을 찾아 헤맸다. 예술은 나의 길이라고 생각했다. 18년간 낮은 임금을 받으며 견딜 수 있었던 이유다. 이젠 이런 삶에 익숙해졌기 때문에 아주 쉽게 시간제 일을 찾을 수 있다.

스물여섯 살이 되었을 때 프랫 인스티튜트 대학원에 입학하기 위해 뉴욕으로 왔다. 뉴욕으로 이사온 다음 학자금 대출을 받았고

수입원이 될 만한 일을 찾기 시작했다. 뉴욕에 도착한 지 2주 만에 지금 하고 있는 일을 찾았다. 그로부터 수년간 나는 언제나 일을 했다. 물론 일하다가 휴직을 하기도 했고, 관두거나 잘리기도 했으며, 재취업을 한 적도 있다. '예술계가 나를 버리지 않았구나'라는 생각이 들 정도로 잘 나갈 때도 계속 일을 했다.

2004년, 엄마가 되었다. 아들에게 좋은 엄마가 되고 싶었고, 계속 전업 작가로도 활동하고 싶었다. 하지만 현실적으로 불가능했다. 그래서 아이가 어린이집에 가기 전까지 멋진 보모를 고용했다. 그녀는 일주일에 두 번 아이를 돌봐주었다. 올리버가 태어났을 때 두 달 정도 직장에서 돈을 받지 않고도 살 수 있었기 때문에, 어린 아들을 보모에게 맡기고 출근하는 상황이 너무 가슴이 아팠다. 하지만 모유 유축기를 넣은 가방을 어깨에 메고 지하철 역에 다다랐을 때, 내가 일을 하는 것이 내 아들을 돌보는 것과 마찬가지라는 생각이 들면서 다시 찾은 자유에 약간의 아찔함과 죄책감을 느꼈다. 난 일주일에 15시간 정도는 집에서 재택근무를 했는데 올리버가 낮잠을 자는 시간과 늦은 밤에, 시간을 쪼개 일주일 분량의 일을 했다. 아이가 태어난 지 얼마 되지 않았을 때는 어떤 작업도 할 수 없었다.

올리버가 8개월 정도 되었을 때 스매크 멜론 스튜디오의 입주 작가 프로그램에 장학금을 받고 들어갔다. 그 프로그램은 몇 달 전에 신청을 해놓았는데, 신청할 때만 해도 할 수 있을지 정확히 알 수 없었다. 장학금 덕분에 일주일에 하루 더 보모를 고용할 수 있게 되어 하루 종일 스튜디오에 나가서 일할 수 있는 시간을 벌었다. 입주 작가 프로그램은 내 삶을 크게 변화시켰다. 다시 일을 시

작했고, 내가 여전히 예술가라는 사실을 일깨워주었다.

많은 사람이 이런 나의 결정을 이기적이라고 생각할 수도 있다. 그래서 나와 나의 남편은 아이를 한 명 이상 낳지 않기로 했다. 앞으로 올리버에게 형제는 없겠지만, 지금 우리 가족은 아주 행복하다. 물론 아이가 동생을 원할 수도 있지만 그러지 않기를 바랄 뿐이다.

올리버는 이제 여덟 살이 되었고 사랑스럽고 행복한 아이로 자랐다. 나는 어린이집과 초등학교를 5년이나 따라 다녔다. 남편이 출퇴근 시간이 정해진 직장에 다녔기 때문에 언제나 내가 주 양육자 역할을 해야 했다. 보모를 고용하지 않는 이상, 올리버가 학교에서 돌아오면 언제나 하던 일을 멈추고 아이를 데리고 집으로 돌아와서 함께 놀아줘야 했다. 이러한 생활 패턴은 어떤 면에선 고통스러울 수도 있지만, 나와 올리버는 그 시간이 행복했다. 그리하여 지난 몇 년간 나의 모든 작업은 월요일부터 금요일까지, 아침 8시에서 오후 4시 사이에 이루어졌다. 시간에 쫓기면서 일을 하다 보니 나는 어느덧 매우 생산적인 예술가가 되어 있었다. 낭비할 시간이 없었다. 일정이 너무 급해도 올리버가 잠이 든 후에 일을 했고 곧 녹초가 되었다. 주말에는 급하게 처리해야 할 일이 없는 한 가족과 함께 휴일을 즐겼다. 그래서 때론 아이가 스튜디오에서 돌아다녀도 작업할 수 있다고 이야기하는 다른 부모 예술가를 만나면 존경스럽다.

2001년 에드워드 윙클맨을 만났다. 그와 나는 뉴욕에서 열리는 주말 아트 쇼에 큐레이터로 초대되었다. 우리는 기분 좋은 대화를 나누었고, 그는 내 스튜디오를 방문하기로 약속했다. 몇 주 후에

내 스튜디오로 조슈아 스턴을 보냈다. 에드워드와 조슈아 스턴은 뉴욕의 윌리엄스버그에서 플러스 울트라라는 작은 갤러리를 막 열었는데, 그들은 나의 〈예술가는 어떨 것 같니?〉 시리즈의 첫 번째 프로젝트를 미음에 들어 했다. 이 작품으로 2002년 플러스 울트라 갤러리에서 첫 개인전을 열었다.

에드워드와의 관계는 아주 생산적이며, 예술적으로도 많은 도움을 받는다. 예술에 대해 그와 나눈 대화는 나에게 동기부여를 해주었고 도전할 수 있는 용기를 주었다. 가끔 한 작품에 묶여 있을 때면 그는 새로운 아이디어를 제시해주었다. 그의 생각이 모두 옳은 것은 아니지만, 좋은 의견을 줄 때가 많았다.

작품을 계속 만들 수 있는 나의 원동력은 파트너십이다. 나는 대학원을 졸업한 후 친구 몇 명과 비평 모임을 만들어 10년째 활발하게 활동 중이다. 여전히 비평 모임의 회원들은 왕성하게 예술 작품을 만들고 전시하며 좋은 사이를 유지하고 있다.

지난 몇 년간 공동 작업을 했다. 공동 작업을 하며 예술 커뮤니티도 넓어졌고, 시간이 흐를수록 커뮤니티 안에 있는 사람들과 더욱 연결되는 느낌이 들었다. 첫 번째 공동 프로젝트는 〈수잔 햄버거 Susan Hamburger〉와 〈신문 Broadsheet〉이라는 제목으로 종이 잡지와 관련된 작품이었다. 2003년도에 시작한 전시는 지금까지 이어지고 있다.

나는 공동 작업을 통해 문제를 새롭게 접근하는 방법을 배웠다. 작업을 하면서 알게 된 사람들은 나의 예술 인생에서 중요한 부분을 차지한다. 공동 작업은 격렬하고도 놀라운 것이다. 난 예술가들에게 공동 작업을 강력히 추천한다. 개인의 공간에서 벗어나

예상했던 것보다 더 많은 것을 얻을 수 있기 때문이다. 이렇게 생각이 바뀐 이후로, 나는 비평가와 딜러의 의견과 비판이 예술 작업에 훌륭한 에너지원이 된다는 것을 알게 되었다. 많은 예술가들이 간섭을 싫어한다는 것을 잘 알고 있다. 하지만 나는 늘 나를 둘러싼 현명한 사람들에게 자극을 받고 영감을 얻기를 바란다.

Jenny Marketou

예술가는 실무를 잘 아는 사업가가 되어야 한다

제니 마케토우

그리스 아테네에서 교육을 받았다. 1980년 예술을 공부하기 위해 뉴욕으로 이주했다. 대학원을 졸업한 후 뉴욕에 있는 그릭/아메리칸 출판사에서 사진작가로 있었다. 나중에 그곳에서 활동한 작품을 엮어 『위대한 열망: 퀸즈 아스토리아의 그리스인들The Great Longing: The Greeks of Astoria, Queens』이라는 책을 출간했다. 그 후 더 뉴 스쿨에서 겸임 교수로 강의하기 시작했고, 쿠퍼유니온 스쿨 오브 아트에서 사진 수업을 진행했다.

나는 그리스 아테네에서 교육을 받았다. 아테네에 살았던 나는 어린 시절부터 정치나 문학, 연극과 음악 등 예술을 가까이에서 접할 수 있는 기회가 많았다. 1980년대 후반 예술을 공부하기 위해 뉴욕으로 이주했다. 그 후 뉴욕의 학구적인 분위기는 나를 전문적인 예술의 세계로 이끌었다. 그리스 아테네에 살고 있는 가족들과 학교의 도움으로 학업을 이어갈 수 있었다.

대학원을 졸업한 후 작품 활동을 하기 위해 여러 가지 일을 찾았다. 마침내 뉴욕에 있는 그릭/아메리칸 출판사에 사진작가 자리를 얻었다. 사진작가로 일하면서 다양한 사람들을 만나며 그들의 모습과 목소리를 담아 수집할 수 있어 좋았다. 내가 했던 작업은 『위대한 열망: 퀸즈 아스토리아의 그리스인들』이라는 제목의 책으로 출간되었다. 책을 출간하고 난 후에 더 뉴 스쿨에서 겸임 교수 자리를 얻었고, 뉴욕에 있는 쿠퍼유니온 스쿨 오브 아트에서 사진과 수업도 진행했다. 그 당시 난 강의를 하는 것이 전업 예술가로 사

제니 마케토우
〈빨간 눈의 하늘을 걷는 자:
실버시리즈
Red Eyed Sky Walkers:
Silver Series〉
다양한 크기의 재료들,
특정 장소: 에스토니아의
탈린난에 있는 쿠무 미술관
(유럽 문화의 수도, 2011)
쿠무 미술관에 권한이 있으며
괴테 연구소 후원
2011
작가와
에스토니아의 쿠무 미술관 제공

는 것보다 안정적이라 생각했다. 하지만 부질없는 생각이었다. 보험이나 다른 복지 혜택 없이 월급만으로 살아야 했다.

다른 예술가들과 대화하며 그들의 불안정한 상황을 알게 되었다. 그들의 이야기는 마치 내 마음을 울리는 사이렌 같았다. 그럼에도 불구하고 나는 그 순간 전업 작가로 창작 욕망을 불 태우기로 결심했다. 모든 에너지를 예술 작품에 쏟아붓고 나머지는 운명에 맡기기로 했다. 하지만 난 예술가이지 사업가가 아니기에 전업 작가로 산다는 건 너무나 어려운 선택이었다. 돈버는 것은 나와 맞지 않는 일 같았다. 돈 걱정 없이 작품을 만들고 싶었지만, 그것은 너무나 바보 같은 꿈이었다.

예술계의 노동 조건에 대해 침묵하는 데는 여러 가지 이유가 있을 것이다. 예술계는 결과물인 예술 작품만 중점이 되기 때문에 예술가들 사이에서조차 예술 작품을 만드는 노력과 근로 조건에 대해서 관심이 적다.

나는 전업으로 풀타임 강의를 하는 대신 초청 강연이나 토론의 참가자로 일했다. 나의 작품은 비디오나 필름, 설치 미술, 사진 등 다양한 영역에서 실험하며 만들어진다. 작품이 완성되기까지 수많은 조사와 노동을 해야 하지만, 갤러리에서는 그 과정을 고려해 주지 않는다. 예술가들은 거짓 이상주의 뒤에 숨기를 요구받으며, 스튜디오를 운영하고 작업하기 위해서 당연히 다른 일을 해야 한다고 강요받는 것이다.

나는 갤러리 밖에서 새로운 관객을 만날 수 있는 프로젝트를 만들기로 결심했다. 미술관이나 페스티벌, 재단 같은 곳에서 후원을 받아 예술계의 다양한 시스템을 만들고 싶었다. 성공한 예술가

가 되려면 실무를 잘 아는 사업가가 되어야 한다. 경제적인 안정을 찾기 위해 애쓰는 자영업자가 되어야 하는 것이다. 난 미술관의 전시실이나 지하철 플랫폼, 길거리와 다양한 현장에서 내 작품을 전시했고, 때때로 후원을 받아 작품을 만들었다. 교육부에서 현물을 공급받기도 했다.

예술가가 어떨 땐 작품을 혼자 관리하기 때문에 사무직 직원처럼 느껴지기도 한다. 비교적 안정적인 시기라도 미리 나를 홍보하고 인적 관계망을 쌓아야 한다. 프로젝트를 이해하려면 물리적·시간적으로 많은 노력이 필요하며 창의적인 사람들과 연합해야 한다. 최종적으로 작품을 선보일 때 프레젠테이션도 잘해야 한다.

요즘은 작품 계획서나 제안서를 쓰며 휴일을 보낸다. 작업 후원과 함께 출판 비용을 지원해줄 수 있는 후원자를 찾기 위해서다. 나는 앞으로 나의 작품을 주변국이나 세계의 비엔날레, 미술관 등지에서 선보일 것이다.

나는 미술 시장의 어두운 상황에 우울해하지 않고 먼저 행동하며 상황에 맞서 위험을 감수하고 내가 원하는 작품을 창작하고 있다. 그 과정에서 창의적인 생활을 지속할 수 있는 영감과 에너지를 얻었으며 앞으로도 계속 성장할 것이다.

Julie Blackmon

며칠간 나쁜 엄마가
되기로 했다

줄리 블랙몬

미주리 주립대학교에서 예술과 학사 학위를 받았다. 줄리는 주로 대가족에서 사는 자신의 경험을 바탕으로 작품을 만든다. 그녀의 작품에서는 유머와 몽환적인 느낌이 묻어난다. 시카고, 로스앤젤레스, 뉴욕 등 대도시에 있는 갤러리에서 작품을 전시했다.

지난 7년간 예술가로 살아가며 어떻게 가족을 부양할 것인지 고민했다. 지금도 여전히 해결 방도를 찾고 있는데, 지금까지 내가 알아낸 사실은 두 가지 모두를 잘할 수 없다는 것이다. 무언가 하나는 포기해야 한다. 그래서 새로운 작품을 시작할 때 며칠간 아주 나쁜 엄마가 되어도 괜찮다며 내 자신을 설득한다.

언제 빨래를 했는지 잊어버린 채 세탁기 안의 옷에서 쉰내가 나도 내 자신을 다그치치 않는다. 열두 살인 내 아들 오웬에게 패스트푸드점에서 사온 음식을 먹이고, 저녁으로 나쵸 치즈 과자를 먹고 싶다고 해도 그렇게 해도 된다고 말한다. 그야말로 자신과의 전투를 선택한 것이다. 아들이 게임을 많이 해도 그냥 내버려둔다. 숙제를 봐주기는커녕 자기 전에 양치질을 했는지 확인하지도 않으며 잠자리를 봐주지도 못한다. 하지만 아들은 좋아한다. 그 시기가 아들에겐 작은 방학과도 같을 테니까.

그렇게 며칠이 지나고 나면 다시 일상의 엄마로 돌아와야 한

다. 브로콜리 요리를 해놓고 먹으라고 강요하며, 게임기를 숨겨놓고, 이를 깨끗이 닦고 방을 청소하라고 잔소리를 하고, 양말을 정리하지 않으면 돌려주지 않겠다고 엄포를 놓는다. 물론 제대로 될 일이 없기 때문에 또 다른 전투를 치를 준비를 해야 한다. 포기했던 통제권을 다시 가져와야 하는 일이 제일 어렵다.

하지만 매번 그런 것은 아니다. 아마도 한 달에 한 번이 최대이지 않을까 싶다. 물론 어쩔 수 없을 때도 있다. 아이가 치과에 가야 되거나 아침 식사용으로 먹을 것을 찾지 못해 과자를 먹는다고 얘기할 때면 나의 무심함을 깨닫는다. 그러면 빨리 치과 예약을 하고, 냉장고를 채워 넣으며 엄마 자리로 돌아와야 한다. 전날 밤에 아이가 꾸었던 납치범과 경찰이 나온 꿈 이야기를 20분 정도 자세히 들어줘야 하는 것도 잊지 않는다.

아이가 학교에 가 있는 동안 많은 일을 할 수 있다. 이미지 파일을 보내고 이메일에 답장을 하고 청구서를 보내는 등 서류 작업을 하는 데 꽤 오랜 시간이 걸린다.

나는 무작정 카메라를 집어 들고 나가거나, 엉덩이를 부치자마자 바로 창작을 시작하지 못한다. 본격적으로 창의적인 작업을 하기 전에 모든 생각을 잊는 시간이 필요하다. 그래야 나 자신을 내려놓고 뭔가 새로운 것을 창작할 수 있다. 가끔 주변 환경과 나를 분리시키기 위해 자동차를 타고 드라이브를 즐긴다. 전화기의 전원을 끄고 좋은 음악을 틀어 놓고 운전한다.

이런 나의 생각을 가족에게 설명하기가 어려울 때가 있다. 언젠가 학부모와 선생님의 상담 주간이라 수업이 없는 날이 있었다. 아들은 친구를 데리고 집으로 와서 놀고 싶다고 했다. 나는 안 된

다고, 엄마는 해야 할 일이 너무 많아서 바쁘다고 말했다. 아들은 하루가 끝날 즈음에 뾰루퉁하게 내게 말했다.

"엄마, 오늘 정말 힘든 일이 많아 보이던 걸요. 드라이브도 나갔다 오시고, 커피도 마시러 갔었고, 그 망할 놈의 크리스마스 노래도 열 번이나 듣고요. 엄마가 페이스북 하는 것도 봤다니까요."

아이가 한 말이 모두 사실이라 할 말이 없었다. 겉으로 보기에 내가 아무것도 하지 않은 것처럼 보였을 테니까. 나는 주로 집에서 작업하는데 아들이 나의 일거수일투족을 감시하고 있었다는 사실을 알지 못했다.

전시를 오픈하거나 아트페어에 나가면 내 작품에 관심이 있는 사람들은 내게 어디 출신인지 묻는다. 미주리 주에서 왔다고 하면 사람들은 약간 놀란 눈치다. 요즘 활동하는 대부분의 예술가들이 대도시에서 살기 때문인 것 같다.

5년에서 10년 전까지만 해도 성공하기 위해서는 대도시로 가야 한다고 생각했다. 하지만 생각이 바뀌었다. 지금 아무런 문제 없이 몇 년간 시카고, 로스앤젤레스, 뉴욕 등 대도시에 있는 여섯 군데의 갤러리와 작업하고 있으며, 갤러리에서 나의 작품을 전 세계에 팔고 있다. 내가 살고 있는 지역은 그들과 함께 일하는데 아무런 문제가 되지 않는다.

나의 초기작에 영향을 준 키스 카터(사진작가이자 교육자로 일상의 모습을 초월적 현실주의로 표현하는 사진의 대가 -옮긴이)는 늘 그의 학생들에게 예술 작품을 만들기 위해 멀리 여행을 갈 필요가 없다고 이야기했다. 주변의 아주 평범한 것에서도 영감을 받을 수 있다고 말이다. 그는 그의 친구이자 멘토인 극작가 호턴 푸트에게

지속적인 배움을 받았는데, 호턴은 특정 장소에 속해 있는 것에 대한 중요성과 살고 있는 지역의 역사와 문화에 대해서 자주 이야기하곤 했다. 푸트에겐 작은 마을인 텍사스 주의 와톤이 그런 곳이었다. 내겐 미주리 주의 스프링필드가 그러하다. 나의 작품은 모두 내가 아는 사람들이 살고 있고 내가 사랑하는 곳인 이 마을을 배경으로 만들었다.

하지만 많은 시련도 있었다. 아주 힘들었던 시기는 이곳에서 영감을 받을 만한 것을 찾을 수 없거나 새로운 아이디어가 떠오르지 않았을 때가 아니라, 처리해야 할 일상의 일이 많을 때였다.

현재 나는 일곱 곳의 갤러리와 일을 한다. 하나는 취리히에 있고 나머지 여섯 군데는 미국 내에 퍼져 있다. 갤러리들은 내 작품이 왜 마음에 드는지 묻거나 이유를 듣는 것보다 "이번주 금요일까지 커다란 사이즈의 작품이 필요해요"라는 주문 이메일을 받고 싶어 한다.

주문을 받아 작품을 만들 때면 마음과 영혼을 모두 작품에 쏟아부어 아주 개인적이고 친밀하게 느껴지게 될 때도 있지만, 누군가 나를 조정하여 지하실에 있는 노동 착취 공장에서 기계같이 프린팅하고 포장하고 있는 것은 아닌가 하는 상상도 한다.

하지만 갤러리와 약속을 했다면 '최대한 빠르게' 작품을 보내주어야 그들이 화를 내지 않는다. 그런 상황은 여러분을 미치게 만들 것이며 압박감이 굉장할 것이다.

이제 막 시작한 예술가들은 순진하게 큐레이터나 딜러들이 자신의 작품을 전시해주는 가까운 친구라고 생각하며, 그들의 최대 관심사가 자신이라고 착각한다. 하지만 그들에게 작품은 사적인

것이 아니라 비즈니스다. 예술가에게 자신의 작품은 지극히 사적
이고 중요하지만, 큐레이터나 딜러에게는 아닐 수도 있다.

Julie Heffernan

황폐한 집을 개조하여
스튜디오를 만들었다

줄리 헤퍼난

캘리포니아 대학교 산타크루스 캠퍼스에서 회화를 전공했으며, 예일 대학교에서 회화로 석사 학위를 받았다. 졸업 후 독일에서 진행하는 풀브라이트 장학 프로그램에 지원하여 장학금을 받고 베를린에서 일주일에 15시간 회화 수업을 들으면서 작품을 만들었다. 줄리 헤퍼난의 작품은 뉴욕, 베를린, 로스앤젤레스 등에서 전시되었다.

나는 열여덟 살이 되던 해에 내 앞으로 되어 있는 신탁기금 하나 없이 집을 떠났다. 그렇기 때문에 부모님이나 주변 사람들의 도움 없이 살아남는 법을 일찍 배워야 했다. 우리 가족은 가톨릭 배경의 노동자 계급으로 예술을 아주 사치스러운 것으로 여겼으며 그림이라곤 거실에 있던 성화 프린트 한 점이 전부였다. 나는 캘리포니아 대학교 산타크루스 캠퍼스에 다니며 스스로 내 앞길을 개척했으며, 예일 대학교 대학원에 가기 위해서 학자금 대출을 받았다. 대학원을 졸업한 후 학자금을 갚고, 집세를 내기 위해 빨리 일을 찾아야했다.

덕분에 바쁘게 살면서 일을 효율적으로 처리하는 방법을 터득했다. 무슨 일을 하든 속도와 능률이 목표였다. 30분 안에 근사한 요리를 하거나, 운전해서 6시간 걸리는 펜실베니아 주립대학교까지 4시간 만에 도착해서 남는 2시간 동안 스튜디오에 있는 소파에서 꿀잠을 자는 식이다. 난 아마도 효율성 전문가일지도 모른다.

줄리 해퍼난
〈커다란 세계의 자화상
Self-Portrait as Big World〉
68"×70"
캔버스에 오일
2008
작가와 P.P.O.W 갤러리 제공

1980년대 대학원을 졸업한 후 처음으로 가진 직업은 초상화 화가와 인테리어 장식가였다. 두 일거리 모두 전화번호부에서 찾았다. 목표는 일주일에 사흘 일하면서 하루에 200불(약 22만 원)을 버는 것이었다. 그렇게 하면 집세를 내고 일주일에 나흘 그림을 그릴 수 있었다. 쉬는 날은 없었다. 초상화 그리는 법을 2시간 안에 배웠는데 운이 좋은 주에는 1시간에 100불(약 11만 원)을 벌었다. 시간당으로 계산해보면 꽤 좋은 벌이였다.

그렇게 1년을 보낸 후 더이상 견딜 수가 없었다. 그래서 풀브라이트 장학프로그램에 지원했다. 처음에는 학교를 잘못 지원하는 바람에 서류 작성을 망쳐버렸지만 어쨌든 장학금을 받았고, 베를린에서 일주일에 15시간 페인팅 수업을 들었다. 집 안에 유리를 모두 까맣게 가린 동굴 같은 아파트에서 화장실에 물고기를 키우며 나만의 시간과 공간을 마음껏 즐겼다. 아파트의 난방이 오직 장작 난로뿐이어서 남자 친구와 나는 친구의 차를 빌려 길거리에 널려 있는 나뭇가지들을 모아오곤 했다. 그 겨울에 난 동상에 걸렸다.

베를린에서 뉴욕으로 돌아온 다음 남자 친구와 결혼을 했다. 다시 장식 페인팅 일을 시작했고 도움이 될 만한 기술을 많이 배웠지만, 나이 오십이 되어도 교수대에서 달랑거리는 듯한 삶을 살고 싶지 않았다. 안정적인 직업을 찾아야 했다. 운이 좋게도 인디애나 대학교에서 2년간 가르칠 수 있는 기회를 얻었다. 강의를 시작한 후 나는 이 일을 매우 사랑한다는 것을 알게 되었다. 일에 적응하기 무섭게 〈플로렌스 드로잉 Florence Drawing〉 프로그램을 진행하는 도중에 아기를 가졌다. 계획한 임신이 아니었다. 이탈리아 여행이 문제였다. 지금 막 새로 시작한 경력을 아이 때문에 망치고

싶지 않았다. 고민 끝에 주변의 도움을 받아 두 가지 일을 모두 해내기로 결정했다.

　종신 교수직이 있는 대학으로 옮기고 아이를 봐줄 수 있는 사람이 있는지 찾았다. 나의 제자를 데려와 우리가 살고 있는 아파트의 지하실에서 숙식 제공 장학생으로 같이 살았다. 그 지하실은 스튜디오이기도 했다. 이 집은 1992년에 지어졌는데 부동산 시장이 바닥났을 때 저렴하게 구입했다. 이것이야말로 내 인생 최대의 행운이라 할 수 있다. 나는 전미 예술기금을 받았고, 남편은 뉴욕 헌터 컬리지에서 전임교수 자리를 얻었다. 덕분에 우리는 계약금을 낼 만큼의 돈을 모았고, 지금 살고 있는 이 황폐한 집을 살 수 있었다. 나는 해체와 석고보드 작업을 할 수 있고, 남편은 전기 수리 일을 배웠기 때문에 우리의 힘으로 집을 새롭게 꾸밀 수 있었다.

　예술가 삶의 첫 페이지는 아주 힘들었고 기복이 많았다. 실패에 대한 공포는 공황장애, 한바탕 울기 등 다양한 형태로 나타났다. 그럴 때마다 하나씩 극복하는 방법을 터득했다. 위기를 극복하면서 나 자신에 대해 더욱 깊이 알게 되었다. 예술을 한다는 것은 최신 유행을 따르거나 영혼을 죽이는 허황된 목표를 따르는 것이 아니라, 자기 자신에게 충실한 것이다. 그래야 좋은 작품이 나올 수 있다.

　지금까지 가족의 많은 도움을 받았다. 남편은 늘 훌륭한 조언을 해주었다. 그는 상상치 못한 방법으로 내가 보지 못한 문제를 말해주었으며, 다른 각도에서 그 문제를 해결할 수 있는 방법을 알려주었다. 내 아이들도 가끔 나에게 피드백을 주는데, 난 그것을 '무심코 하는 비평' 시간이라 부른다. 아이들은 스튜디오로 내려

와 나랑 이야기하면서 무의식적으로 그림을 슬쩍 본다거나 아예 무시하는 반응을 보이곤 하는데, 그 행동을 통해 나는 나의 그림이 괜찮은지 아닌지 알 수 있었다.

나에게 미완성 그림은 상처 입은 생명체와 같아서 동정심이 든다. 그림을 오랫동안 바라보기 힘든 아이들이 한참 동안 쳐다보는 그림은 그 자체로 좋은 그림이라고 생각한다. 또한, 내게는 스튜디오를 방문하여 서로에게 아낌없는 비평을 해주고 의견을 주고받는 예술가 친구들이 있다. 돈을 주고도 받기 힘든 진정한 비평을 들으며 나는 많은 것을 배운다.

몽클레어 주립대학교에서 14년간 학생들을 지도해 왔고 지금은 부교수직을 맡고 있다. 사람들은 내게 경제적으로 아무런 문제가 없으면서 왜 아직까지 학생들을 가르치냐고 물어보곤 한다. 이러한 질문을 받을 때면 나는 가르치는 것이 나에게 엄청난 이익이기 때문이라고 말한다. 나는 학생들이 비난에 굴복하지 않고 자신을 극복하여 예술이라는 작은 기적을 일으키는 것을 보면서 힘을 얻는다. 한편으로는 경제가 언제 바닥을 칠지 모르고, 내 작품이 팔리지 않을 수도 있다는 생각을 항상 하고 있기 때문에 정규직을 그만둘 수가 없었다.

난 딜러들과 아주 좋은 관계를 유지하고 있다. 비결은 간단하다. 딜러에게 많은 작품을 제공하면서도 귀찮게 전화하지 않는다. 딜러들이 큐레이터나 컬렉터들과 지속적으로 연락하기를 원하지만, 나에게 연락을 많이 하는 것은 원하지 않는다. 예술가로 오랫동안 살아오면서, 적어도 내 경우엔, 작품을 알릴 수 있는 방법이 많지 않다고 생각한다. 리뷰를 받고, 큐레이터를 통해 전시하거나

팔리는 것 외에 내가 할 수 있는 일이 없다. 연락이 오지 않는 것은 대부분 딜러의 탓이 아니라 내 작품 때문이다. 그렇게 생각하면 마음이 편하다. 오직 좋은 작품을 만들려는 생각만 들기 때문이다.

난 여전히 19년 전에 남편과 개조했던 지하 스튜디오에서 작업한다. 지하실에는 그림을 향해서 배치된 두 개의 소파가 있다. 로마인처럼 차와 견과류를 옆에 두고 소파에 앉아 빈둥거리며 그림을 바라본다. 나는 그림이 스스로 빛을 내고 있다고 생각한다. 운이 좋다면 그림이 내게 보상해줄 것이고 그러면 나는 춤을 추겠지. 나는 가능한 한 오래 그림을 그릴 것이고 묵묵히 나의 길을 걸어갈 것이다.

고독과 사교의 시간 사이에서 균형을 찾아라

줄리 랭섬

펄체이스 컬리지에서 미술학을 공부하고, 같은 해 프랫 인스티튜트 파인 아트 프로그램에 참여했다. 퀸즈 대학교에서 미술학 석사 학위를 받았다. 예술 활동을 하기 위해 오랫동안 식당에서 일했고, 현재 맨손 그로스 아트 스쿨에서 교수로 재직 중이다.

줄리 랭섬
〈그로피우스 풍경 (디렉터의 관저)
Gropius Landscape
(Director's Residence)〉
42"×42"
캔버스에 오일
2012
작가 제공
사진 윌 레플린

나는 항상 스튜디오에서 보내는 시간을 우선순위로 두었다. 예술가로서 최선의 선택이었지만, 그 원칙 때문에 사람들과 관계 맺기가 어려웠다. 그럼에도 불구하고 지난 25년을 뒤돌아보면 내 주변에 나의 생각을 존중해주는 사람들이 많았던 것 같다. 친한 친구들과 가족은 내가 스튜디오에서 은둔하고 쪼그리고 앉아 작업하는 것을 이해해주었다. 좀 야박한 것 같지만 나는, 나의 시간과 에너지를 많이 빼앗는 사람과는 점점 거리를 두었다. 지인들은 몇 달간, 심지어 해가 지나서 만나도 마치 어제 만난 것처럼 편안했다.

나는 오랫 동안 식당에서 종업원으로 일했다. 이 일은 장점이 많았다. 우선, 끝나면 현금을 받아 올 수 있었고 낮에 스튜디오에서 작업할 수 있었다. 무엇보다 잔업을 집으로 가져올 필요가 없었다. 그 후로 10년의 세월이 흘렀다. 더 이상 식당 일을 할 수 없었고 다른 일을 찾아야 했다.

평생 뉴욕 외에는 다른 곳에 살아보지 않았던 나는, 다른 곳에

서 새로운 경험을 하고 싶었다. 잠깐만 경험해보자고 시작한 것이 오하이오 주의 클리블랜드에서 13년이라는 시간이 흘렀다. 그곳에서 나는 학생들을 가르쳤다. 일주일에 3일 강의를 했고, 겨울엔 한 달, 여름엔 석 달의 방학이 주어졌다. 그 정도면 스튜디오에서 보낼 시간이 충분했다.

이곳에서 살면서 그동안 내가 알던 것과 다른 사회와 입장이 존재하고, 다양한 사람들이 살고 있으며, 또 다른 예술 세계가 있다는 것을 알게 되었다. 지금은 뉴욕에서 살고 있지만 소위 '무게중심' 밖에서 살았던 경험이 나에겐 아주 가치 있는 시간이었다.

일주일에 적어도 3~4일은 스튜디오에서 시간을 보낸다. 그날은 다른 스케줄을 잡지 않는다. 나는 진득이 앉아 8시간 정도 아무 방해 없이 작업하는 것을 좋아해서 전화도 받지 않고, 노트북도 가져 가지 않으며, 밖에서 음식을 사먹지도 않고 잡일을 하지도 않는다. 외부와 가능한 한 단절한다. 구비 서류를 작성하고, 웹사이트를 관리하며, 연락을 해야 하는 일 등은 어시스턴트가 도와준다. 어시스턴트는 내가 쓸 캔버스를 준비하고 기타 여러 가지 일을 도와주지만, 내 작업에 어떤 관여도 하지 않는다. 아무 방해도 받지 않고 혼자 조용히 작업하는 것을 좋아해서 가능하다면 어시스턴트에게 내가 스튜디오에 없는 날 작업해 달라고 부탁한다.

조사하고 글을 쓰는 일은 집에 있는 작은 공간에서 한다. 이렇게 하면 작업하는 도중에 컴퓨터를 쓰고 싶은 생각이 들지 않으며, 글을 쓰는 도중에 붓을 들고 싶어 손이 간지러워지는 충동을 막을 수 있다.

예술가마다 일상의 시간과 창작의 시간 사이에서 균형을 잡는

여러 가지 방법이 있겠지만, 나에게는 아주 많은 고독의 시간과 공간이 필요하다.

작품을 만들 때는 고독의 시간이 필요하지만, 생활을 유지하기 위해서는 스튜디오 밖의 세상과 교류해야 한다. 나는 일상으로 돌아오면 학생을 가르치는 일, 전시 오프닝이나 강연을 가는 일, 지역사회 프로그램에 참여하는 일 등을 한다.

지금까지 여러 명의 딜러와 함께 일했다. 나는 모든 관계를 소중하게 생각하며, 서로 다른 경험을 통해 많은 것을 배웠다. 아직까지 유명한 갤러리스트와 일해 본 경험은 없지만, 궁극적으로 무언가 일이 되게 만들어 가는 것은 갤러리스트가 아닌 나에게 달려 있다고 생각한다. 그렇기에 새로운 기회가 찾아오면 즐거운 마음으로 받아들인다. 나를 홍보하는 일이 아직도 불편하지만, 그 또한 예술가의 삶의 일 부분이라 생각하고 최선을 다해 노력한다.

젊음은 '야망이 강하다'는 장점이 있지만, 연륜은 야망을 넘어서는 그 무엇이 있다. 나는 지금의 나의 선택, 작업, 삶을 그 무엇과도 바꾸고 싶지 않다. 나에게 가장 의미 있는 시간은 매일매일 스튜디오에서 작품을 만들 때다.

나의 모든 예술은 집에서 시작된다

저스틴 퀸

판화와 예술사를 전공했다. 평균적으로 1년에 스무 개 남짓 작품을 만든다. 1998년부터 활자 디자인 세계를 탐험하기 시작했으며, 특히 알파벳 E를 활용하여 다수의 작품을 만들었다. 미네소타 대학교 트윈 시티 캠퍼스에서 전임 교수로 재직 중이다.

난 가끔 엄청나게 큰 스튜디오에 완성된 작품들이 가득 들어차 있는 모습을 상상한다. 한가득 쌓인 작품만큼이나 긴 예술 경력을 갖고 싶다는 생각을 하면서 말이다. 무라카미 다카시(일본의 현대미술가이자 팝아티스트, 오타쿠 문화를 미술에 접목시킴-옮긴이)처럼 어시스턴트가 모든 어려움을 해결해주고, 온도 조절이 되는 작품 보관소에서 매머드 크기만한 작품 파일을 들고 다음 전시 기획만 신경 쓰면 되는 그런 삶을 살고 싶다. 상상만으로도 멋지지 않은가! 물론 복권 1등에 당첨되는 것과 같은 상상이지만 말이다. 현실에서 내 경력은 미천하니 웃음만 나올 뿐이다. 나는 촌스럽고 수수하며 지극히 평범하다. 이것이 나의 현실이며 앞으로 살아갈 모습이다.

난 판화와 예술사로 석사 학위를 받느라 5년을 대학원에서 보냈다. 댈러스에서 전문 판화가 일자리를 얻어 5년간 강의를 한 후에 중서부 지방으로 다시 돌아왔다. 길었던 대학원 공부와 다양한 경험, 혹독한 전시 스케줄을 견딘 대가로 가족 곁으로 돌아올 수

있는 기반을 만들었다.

나의 모든 예술 활동은 집에서 시작된다. 우리 가족은 작은 도시인 미네소타 시티에 정착했다. 이곳은 시골과 도시의 경계에 있으며, 예술가인 나에게 꽤 좋은 선택이었다. 걷거나 카누를 타고 가도 될 만한 거리에 있는 대학교에서 전임 교수로 일하게 되었고, 집앞에 넓은 마당이 있어 정원을 가꾸며, 몇 시간이고 내 작품을 바라 볼 수 있는 적당한 크기의 스튜디오도 얻었다.

집과 학교, 스튜디오 어느 곳에서도 작업할 수 있는 공간이 마련되어 있다. 하지만 어디에서 작업하느냐에 따라 작품에 접근하는 방식이 약간 달라졌다. 집에서 작업할 때는 집안 대대로 내려오던 오래된 우체국 책상에서 주로 초안을 작성한다. 학교에서 수업하는 동안 내가 할 수 있는 한 많은 작업을 완성하려 노력했다. 1년에 드로잉 작품과 더불어 몇 개의 프린트 작품들을 발표했다.

학교 안에 있는 프린트 숍은 엄청나다. 미시시피 강을 바라보는 거대한 공간에 리토그라피(석판화), 스크린과 에칭(화학적인 부식 작용을 이용한 가공법-옮긴이)을 할 수 있는 시설이 갖춰져 있다. 그러나 많은 작품이 스튜디오에서 스파르타식으로 완성되었다. 강의가 없는 날은 가능한 한 스튜디오에서 보낸다. 여름 방학에는 새로운 자극을 받기 위해 드로잉을 하러 밖으로 나가곤 한다.

내 작업 공정은 꾸준하지만 느리다. 평균적으로 1년에 스무 개 남짓 새로운 작품을 만든다. 작업도 소박하다. 대부분 스튜디오의 책상에서 종이에 작업한 뒤, 그것을 스튜디오 벽으로 옮긴다. 그다음 사진 작가가 사진을 찍고, 그 사진을 갤러리로 이동하면 된다. 천천히 작업하는 스타일이기 때문에 전시 스케줄을 맞추는 일이

항상 어렵다.

예술가로서, 남편으로서, 아버지로서 적절한 균형을 맞추기 위해 나만의 규칙을 세웠다. 나는 낮에만 작업하고 주말엔 거의 하지 않는다. 강의 시간과 작업 시간과 가족 시간을 잘 활용하면 아주 생산적으로 일을 할 수 있다. 이러한 습관이 오랜 창작 생활을 유지하는 열쇠다.

창작 활동을 열심히 할수록 강의의 질이 높아졌고, 연구를 하고 강의를 하면서 더욱 독특한 작품을 만들 수 있었다. 가족과 시간을 잘 보내면 스튜디오에서 집중이 잘 되어 작업에 몰두할 수 있었다. 창작 생활을 계속하기 위해서 무엇보다 삶이 풍요로워야 한다. 창의력은 거기에 덤으로 따라오게 되어 있다.

Karin Davie

뉴욕 예술가 VS 시애틀 예술가

카린 데비

로드아일랜드 스쿨 오브 디자인을 졸업했다. 카린의 삶은 롤러코스터와 같았다. 전 세계의 여러 곳에서 작품을 전시했지만, 빈털터리가 되어 길거리에서 스카프를 팔기도 했다. 뉴욕 시에서 운영하는 커뮤니티 센터에서 미술을 가르쳤으며, 컬럼비아 대학교에서 강의를 했다. 지금은 뉴욕과 시애틀 두 곳에 각각 스튜디오와 아파트를 가지고 있어, 두 공간을 옮겨 다니며 작업한다.

카린 데비

지난 수년간 나 자신에게 물었다. "예술가가 되지 않았다면 뭐가 됐을까?" 결론은 항상 내가 하고 싶은 것도, 할 수 있는 것도 예술가라는 사실이다. 가끔 댄서나 배우 같은 다른 분야의 예술가가 되면 어떨까 상상해보거나, 특정 디자이너와 함께 공동 작업을 진행하여 작업 영역을 확장해보고 싶은 마음이 있는데, 결국 모든 생각의 끝은 예술 작품을 만드는 것으로 돌아온다. 나와 이야기를 나눴던 대부분의 예술가들은 "예술가로서의 삶은 우리가 선택한 것이 아니라 선택받은 것"이라고 말했다.

학교를 졸업하고 처음으로 뉴욕에 왔을 때 나는 의심의 여지 없이 예술가가 되어야 한다고 생각했다. 뉴욕에서 예술가라는 직업은 평범해 보였다. 다르거나 특별하다고 느껴지지 않았다. 내가 받은 재능을 세상에 돌려줘야 한다는 생각도 하지 않았다. 내 삶을 진심으로 사랑하고, 활력을 주는, 일종의 휴가 같은 선택이라고 생각했다.

카린 데비
〈심토메니아 시리즈 중 작품 번호1
Symptomania no 1
Part of the Symptomania
series〉
66"×84"
리넨에 오일
2008
작가 제공

로드아일랜드 스쿨 오브 디자인을 졸업한 후 곧바로 뉴욕에서 어시스턴트로 일했다. 이 험한 세상에서 경제적으로 자립하는 첫 경험이었다. 뉴욕에 아는 사람이 많지 않았다. 난 윌리엄스버그에 있는 작은 아파트에서 살았다. 가격도 저렴했고, 예술가 커뮤니티에 쉽게 들어갈 수 있었다. 매일 일이 끝나면 바로 스튜디오로 달려갔다. 그 시기에 근처 무덤에서 주워온 나뭇잎을 부수어서 벽돌을 만들어 나 자신을 둘러싼 적도 있었는데, 나에겐 굉장히 상징적인 행동이었다.

처음 어시스턴트로 일할 때는 무언가 창조적인 일을 할 수 있을 것 같은 기대감에 부풀었다. 하지만 상대적으로 내 작품을 만들 시간이 너무 부족했고, 계속 소진되는 느낌이 들었다. 몇 년 후 나는 그 일을 그만두었다. 회복할 시간이 필요했다. 휴식을 통해 내 삶을 위로하고자 했다.

지난 날을 되돌아보면 자랑스럽게 느꼈던 경험이 많다. 나는 전 세계의 여러 곳에서 진행되는 전시에 참여했고, 내가 존경하던 열정적인 사람들과 함께 일하는 영광도 누렸다. 아주 힘든 시기도 있었고, 작품을 만드는 데 어려움을 겪기도 했다. 어떤 날은 완전히 빈털터리가 되어 길거리에 나가서 내가 만든 스카프들을 팔기도 했다. 결국 거기에서 나를 보고 경악한 딜러를 만났지만……

초창기에는 작품을 판매한 수입으로 생계를 유지할 수 없었다. 그래서 빈티지 옷 가게에서 일한 적도 있고, 뉴욕 시 커뮤니티 센터에서 성인이나 노인, 정신적인 문제가 있는 사람들에게 미술을 가르치기도 했고, 컬럼비아 대학교에서 강의도 했다.

1990년대 후반 유난히 길었던 그해가 생각난다. 나는 그 시기

를 '화가의 단두대'라고 부른다. 작업을 한 후 매번 작품을 바라보며 스스로에게 물었다. "왜 내가 처음에 낙서하듯 그렸던 그 이미지 그대로 그려지지 않는 거지? 뭐가 문제지?" 2년간 고민 끝에 크기의 문제라는 간단한 해답을 얻을 수 있었다. 이 문제는 아주 작은 기술적 변화만으로도 해결할 수 있었다.

나는 삶의 변화가 생길 때마다 어려웠던 시기를 자주 되돌아본다. 덕분에 최악의 상황에서도 작업을 멈춘 적이 없었고 꿈을 포기한 적도 없었다. 어려운 시기를 견딜 수 있었던 것은, 외부에서 재정적 도움을 받았기 때문이다. 다양한 단체에서 보조금을 받았고, 갤러리에서 작품을 팔아 대금을 받았으며, 헌신적인 부모님에게도 도움을 받았다.

23년간 뉴욕에서 살다보니, 차츰 주변 환경을 바꾸고 싶은 생각이 들었다. 자연에 둘러싸인 곳에서 상쾌한 공기를 맡고 싶었다. 우리 가족은 도시와 토론토 북부의 작은 시골 마을을 오가며 생활했다. 반은 시골 사람으로, 반은 도시 사람으로 살았다. 그러다가 고민 끝에 뉴욕을 떠나 가족과 가까운 북서쪽 해안가에서 잠시 동안 살아보기로 결심했다. 뉴욕과 시애틀 두 곳에 각각 스튜디오와 아파트를 마련했고, 두 명의 어시스턴트의 도움을 받아 작품 활동을 했다.

복잡하기는 하지만 매우 만족스러운 삶을 살고 있다. 두 도시에서 창작 활동을 하니 다양한 시각으로 예술을 바라볼 수 있게 되었으며, 예술가라면 어떻게 살아야 한다는 관행을 벗어던질 수 있었다. 모든 것은 생각하기에 달렸다. 이제는 인터넷과 소셜 네트워크를 이용해서 전 세계의 커뮤니티, 예술 시장의 관계자들과 연

락하며, 사업도 편하게 할 수 있다.

나는 언제나 스스로에게 도전 과제를 줬다. 예술 세계에 깊이 들어갈 수만 있다면 위험을 감수하는 것도 두렵지 않았다. 그 시기를 견뎌냈기 때문에 점차 좋은 방향으로 변화할 수 있었다고 생각한다. 나의 영혼에 예술적 영감을 불러일으킬 수만 있다면 그 어떤 변화도 두렵지 않다.

Kate Shepherd

예술가에게 어시스턴트가
중요한 이유

케이트 셰퍼드

뉴욕의 비주얼 아트 스쿨에서 공부했다. 케이트는 언어를 분석하고 아이디어를 구성하는 것을 좋아한다. 뉴욕, 파리, 런던, 샌프란시스코 등에서 개인전을 열었다.

나는 예술가로 살아가기 위해 어떤 지원을 받았나? 여기서 지원의 의미는 무엇인가? 공동 작업, 기술적 지원, 경제적 동반자, 다른 사람의 시선, 나의 어머니……. 나는 많은 복을 받았는데, 그중에서도 오른팔이 되어서 11년 동안 내 곁에 있어 준 어시스턴트의 도움이 가장 컸다. 나는 임신했을 때 계산원이었던 그녀에게 나의 스튜디오에서 일해 달라고 부탁했다. 그녀는 흔쾌히 응해줬으며 내가 부탁한 일을 잘 처리해줬다. 우리는 여전히 함께 일하고 있으며 같이 여행도 다닌다.

그녀와 나는 일주일에 서너 번 사진, 그림, 내가 그린 스케치 파일들을 책상에 올려 놓고 여러 가지 아이디어를 이야기한다. 작업하는 동안에도 작품에 대한 의견을 수시로 주고받는다. 그녀가 모든 문서 작업을 실수 없이 처리해주기 때문에 나는 시간을 아껴 작업을 완성할 수 있었다.

공동 작업을 할 때도 기술적인 도움을 받았다. 2002년 건축가

와 함께 실을 재료로 복잡한 이미지를 형상하는 작업을 했다. 먼저 나의 스케치에 기초하여 작업을 시작했고, 건축가가 컴퓨터를 활용하여 드로잉 작업을 마무리했다. 이 작업을 통해 카스케이션(북부이란 유목 민족에서 기원된 기하학 문양의 수제 카펫-옮긴이)을 기초로 한 페인팅을 완성했다.

12년 동안 같이 일해온 인쇄업자는 나보다 더 훌륭한 컬러리스트다. 나는 그의 인쇄소에 갈 때마다 작업이 어떻게 나올지 늘 마음이 설렌다.

같이 일했던 어시스턴트들은 매우 영리하고 창의적으로 문제를 해결하는 예술가들이었다. 한 사람은 나에게 하드웨어와 도구 사용법을 가르쳐주었고, 또 다른 친구는 벽면에 페인팅을 할 때 기술적인 면에서 조언을 해주었다. 우리는 협력하여 효율적으로 작업했으며, 서로에게 선생님이었다.

나는 공감을 잘해주는 딜러들과 일하는 것을 좋아한다. 그런 사람과는 정직하고 솔직한 소통이 가능하기 때문이다. 작품을 보여주고 판매하는 것은 홍보의 시작이며, 섬세한 예술적 이해가 있어야 하는 법이다.

남편과 나는 집에서 아이와 함께 시간을 보내는 것을 중요하게 생각했기 때문에 보모 없이 꽤 많은 일을 했다. 하지만 사정상 아이를 어린이집에 보내야 했고, 아이가 좀 더 자랐을 때는 방과후 학교에 보냈다. 지금은 혼자 있어도 될 만큼 자랐다. 가족이 생긴다는 것은 두 배의 삶을 산다는 의미다. 심한 스트레스를 받지만 그럴 만한 가치가 있다고 생각한다.

예술은 그 자체로 추상적인 신념이라고 생각한다. 근원이나 원

리로부터 깊은 철학적 해석이 필요하다. 그래서 나는 주로 찬송가의 가사를 음미하거나 철학 책을 읽는다. 또한, 지하철에서 독서하는 것을 좋아해, 한번은 《뉴욕 타임스》를 더 읽고 싶어서 지하철 노선 끝까지 갔다가 돌아온 적도 있다. 나는 언어를 분석하고 아이디어를 구성하는 데 관심이 많다.

아이가 있기 때문에 저녁 먹을 때쯤 작업을 끝낸다. 낮 시간에는 약속을 잡지 않고 오후 2시에서 6시 사이에 최선을 다해 작업에 몰두한다. 저녁에 가야할 행사가 있어도 집에 가서 옷을 갈아입지 않는다. 그래서 거의 매일 옷차림이 같다! 좋은 셔츠를 만들어준 이탈리안 재단사와 유니클로에게 감사할 뿐. 매주 월요일, 도우미가 아파트 청소를 해준다. 청소도우미가 작업실 바닥을 대걸레로 닦아 주는데 내겐 아주 호사스러운 일이다.

나는 협력할 때 활기가 돈다. 아마도 이런 경향은 가족의 영향 때문일 것이다. 아비지는 즉흥극 개척자였고, 어머니는 배우이자 감독이었다.

나는 게임하듯 친구들에게 우편물과 이메일을 보내기도 한다. 놀이는 나의 본능을 일깨운다. 예를 들면 친구에게 뾰족하게 깎은 연필을 재미로 보냈는데, 세 번의 시도 끝에 부러지지 않고 도착했다. 스위스에 사는 예술가와 서로에게 필요 없는 재료를 주고받은 적도 있다. 또, 스튜디오 근처에 살고 있는 예술가에게 종이에 반쯤 그려진 드로잉을 보내 그림을 완성하는 놀이도 해보았다. 예술가 친구들과 이렇게 놀 수 없었다면 즐거운 마음으로 작품을 만들지 못했을 것이다.

나는 작업하는 데 시간이 오래 걸리는 편이다. 그래서 작품이

완성될 때면 내가 무엇을 말하려 했는지 잊어버리기 일쑤다. 작품에 대하여 친구나, 딜러, 컬렉터에게 설명할 때 그들의 반응에 따라 작품을 효과적으로 설명했는지 판단한다. 작품에 대해 이야기하기 전에 그들의 즉각적인 반응을 관찰한다. 이를 통해 나의 아이디어가 잘 전달되었는지 뚜렷하게 파악할 수 있다.

일상의 모든 것들이
나를 유혹한다

로리 호긴

코넬 대학교에서 순수미술 학사 학위를 받았으며, 시카고 아트 인스티튜트에서 석사 학위를 받았다. 뉴욕, 캘리포니아, 미시간 등에서 개인전을 열었으며,《하퍼스 매거진》,《아트 센스 매거진》등 예술 잡지에 글을 기고했다. 현재 일리노이스 대학교에서 회화와 조각과 학과장으로 재직 중이다.

로리 호긴
〈가정생활 #11
(무엇이 오늘의 가정을
다르고 멋지게 만드는가?)
Home Fires #11
(Just What Is It That Makes
Today's Homes So Different,
So Appealing?) 〉
12" × 10"
패널에 오일
2011
작가와 코플린 델 리오 갤러리 제공
사진 그레그 부젤

학창시절, 나는 밤도깨비 스타일이었다. 매일 밤 늦게까지 작업을 했다. 젊었고, 가족 부양의 의무가 없었기에 가능했다. 나의 제자들도 내가 그랬던 것처럼 밤 늦게까지 깨어 있는 모습을 볼 수 있다. 하지만 지금은 이러한 기질이 진혀 도움이 되지 않는다. 새벽 5시 30분에 깨어나 잠들기 전까지 엄마로서, 교수로서, 예술가로서 많은 역할이 요구되기 때문이다.

비즈니스와 창의적인 작업 사이에는 내재적인 모순이 많은 것 같다. 오랫 동안 예술가로 살아가기 위해서는 시간과 재료를 잘 관리해야 하고, 사회적 관계도 신경 써야 한다. 모두 의식적으로 노력해야 얻을 수 있는 것이다.

강의할 때는 즐겁고 열정적이다. 학생들과 재미있는 대화를 자주 나눈다. 남편, 아들, 친구, 동료와 관계를 맺을 때도 일관성을 유지한다. 혼자만의 시간을 가질 때는 나 자신과 이야기하는 걸 좋아한다. 힘든 기억을 떠올리기도 하고, 그날의 즐거움과 어려움에 대

해 생각한다.

　달리거나, 자전거를 타거나, 내가 사랑하는 드라이브를 할 때도 늘 창의적인 생각을 한다. 취미 활동인 미니카 레이싱 트랙 만들기를 할 때도 어떻게 하면 새로운 아이디어를 접목시킬지 고민한다. 그런 식으로 스튜디오에 들어가기 전에 이미 편집, 수정, 취소의 과정을 거쳐, 머릿속에 어느 정도 작품을 완성해 놓는다.

　스튜디오에는 책, 서류, 도구, 재료, 기구, 사진, 노트북, 참고 자료들이 모두 구비되어 있다. 스튜디오에서 작업을 편하게 하기 위해 마련한 것들이다. 스튜디오 밖에는 침대가 달려 있는 오래된 트럭이 세워져 있는데, 작품이 완성되면 언제든지 운송업자들이 싣고 갈 수 있도록 준비했다. 스튜디오 안에 남편과 아이가 잘 수 있는 공간도 따로 마련해두었다.

　나는 대부분의 시간을 스튜디오에서 보낸다. 작업하고, 비즈니스를 관리하고, 내 작품에 관심 있는 갤러리, 큐레이터, 컬렉터, 비평가들을 만나는 모든 일을 스튜디오에서 한다. 여기에 캔버스나 패널을 준비하는 것, 작가 노트나 언론사에 보낼 홍보 자료를 쓰는 것, 세금을 정리하고, 가구나 카펫에서 강아지 털을 청소하는 일 등 꼭 해야 할 일도 포함된다. 때로는 이 많은 일을 하기 위해서 어시스턴트를 고용해야 할 필요성을 느낀다.

　갤러리 관계자와 나의 관계는 생산적이다. 그들은 내가 뜬구름을 잡지 않고 정확하게 이해할 수 있도록 경제 상황을 이야기해주고, 할 수 있는 한 많이 지원해주려고 노력하며, 그들의 업무를 이해할 수 있도록 정확히 설명해준다.

　예술가가 관심 있는 부분은 작품을 만드는 것이고, 갤러리스트

들의 관심은 그 작품을 상품면에서 가치 있게 만드는 것이다. 그래서 보는 시각이 다를 수밖에 없다. 유아적인 즐거움에 기인하여 만든 나의 작품이, 나에게는 매우 소중하지만 타인에게 다른 의미로 전달될 수 있다.

갤러리 관계자들은 나의 작품에 대해 이야기하고, 글을 쓰고, 전시를 하고, 사진을 찍어 재생산한다. 나와 함께 일하는 갤러리스트는 이 일을 매우 즐거워하며, 나 또한 내가 할 수 있는 한 그들을 돕는다. 그 과정에서 내가 표현하고자 하는 의미가 제대로 전달되는 것이 가장 중요하다.

나는 작은 도시에서 산다. 그렇기 때문에 나의 인적 네트워크는 내 아이 친구의 부모님과 선생님들, 이웃들, 동네 체육관에 같이 다니는 사람들이 전부다. 나는 이웃을 위한 프로젝트를 구상했다. 그래서 2008년 초등학생들을 대상으로 한 영양 교육 프로그램의 연구 기금을 받았다. 운이 좋게도 전폭적인 지원을 아끼지 않는 멋진 교장 선생님과 일하게 되었다. 프로그램 중 하나는 1~2학년을 대상으로, 건강한 식생활을 위해 8.5미터 크기의 벽화와 교육 만화를 그리는 것이었다. 벽화와 만화 모두 교육 기자재로 사용되었다. 프로그램의 주요 목적은 학생들이 즐겁게 학교 생활을 하고 시각적 교육을 확대하는 것이었다. 내가 바라던 대로 아이들이 맛있게 브로콜리를 먹는 모습을 보게 되어 기뻤다.

내가 사는 지역엔 모형 레이싱 자동차 동호회 클럽이 있다. 목요일 저녁엔 레이싱을 하기 위해 사람들이 모여든다. 아마도 이 동호회에서 나는 작은 차에 투자하는 유일한 여자 회원일 것이다. 취미 활동을 하고, 예술 작품을 보고, 책을 읽고, 수집하고, 가르치고,

아이들을 따라다니는 모든 행위는 나의 호기심에서 기인한 것이
다. 일상의 모든 것들이 내 창의력의 원동력이다.

Maggie Michael & Dan Steinhilber

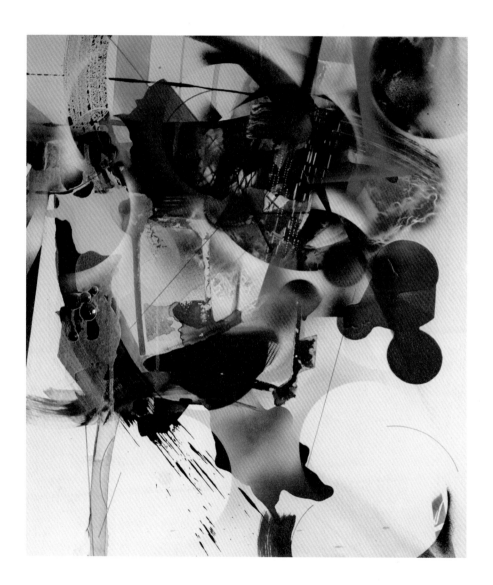

부부 예술가로 살아가기

메기 미셸 & 댄 스타인힐버

메기 미셸과 댄 스타인힐버는 부부이자 예술가다. 메기 미셸은 위스콘신 대학교에서 예술학 석사 학위를 받았고, 댄 스타인힐버는 아트 앤 디자인 밀워키 인스티튜트를 졸업했다. 대학생 때 만나 부부가 되었고 지금까지 서로의 개성을 존중하며 살고 있다. 이들은 2002년 처음으로 갤러리에 작품을 전시했으며, 그 후 뉴욕, 런던, 베를린 등에서 개인전을 열었다. 현재 메기 미셸은 콜코란 아트 앤 디자인 컬리지에서 강의를 한다.

메기 미셸
〈다른 세계의 백조: 열림/닫힘
Swans of Other Worlds:
Open/Closure〉
50"×40"
캔버스에 스프레이 프린트,
잉크, 라텍스, 에나멜
2012
작가 제공
사진 댄 스타인힐버

메기 : 남편인 댄과 나는 같이 살면서 아이를 기르고, 스튜디오에서 일하고, 가르치고, 요리하고, 세탁하고 기타 등등 서로의 역할에 충실하려고 노력한다. 우리는 1992년 대학생 때 처음 만났다. 나는 위스콘신 대학교의 신입생이었고, 댄은 아트 앤 디자인 밀워키 인스티튜트 2학년에 재학 중이었다. 친구 집에 놀러갔다가 그를 만났고, 그날 댄은 나를 집까지 데려다주었다. 집에 가는 길에 처음으로 그의 작업에 대한 이야기를 들었다. 우리는 서로 연락처를 교환했다. 그 당시엔 유선 전화가 유일했고 테이프로 보이스 메일을 주고받았던 때였다.

우리는 서로 다른 학교에 다녔기 때문에 할 이야기가 많았다. 학교 생활과 존경하는 교수님과 각 학교의 학생들을 비교했고, 무엇을 배웠는지 이야기했다. 우리는 모든 것을 공유했다. 두 학교가 매우 달랐기 때문에 이야기를 교환하면서 학창 생활이 더 풍요로워졌다.

비공식적으로 나는 댄의 회화 모델이었다. 예술사, 미학, 철학 책을 읽으면서 유화 용제 냄새가 풍기는 곳에서 그를 위해 앉아 있는 것이 좋았다. 우리는 서로 사랑했다. 함께 작업을 하면서 친밀감을 쌓았고, 각자의 개성을 잃지 않으려고 분리된 공간에서 작업을 했다.

사랑에 빠지는 일은 쉬웠다. 졸업 후 학자금 대출 때문에 통장 잔고를 관리하는 것이 힘들었지만 말이다. 대부분의 예술가들은 믿을 만한 경력과 수입을 가진 사람들과 파트너가 되지만, 우리의 경우 위험 부담이 컸다. 어떨 때는 판매가 잘 되지만, 오랜 시간 판매가 되지 않을 때도 있었다. 그렇기 때문에 우리에게는 보조금과 상금을 받는 것이 중요한 과제였다. 2002년 우리는 한 예술가가 운영하는 갤러리에서 처음으로 전시를 했다.

하지만 나는 스튜디오에서 효율적으로 작업하기 위해 더 확실한 수입이 필요했다. 그래서 공립 학교에서 보조 교사로 일했다. 그 당시 학부 학위를 가지면 어느 과목이든 보조 교사로 일할 수 있었다. 댄은 수학, 과학, 특별 교육, 물리 등 모든 것을 가르쳤다. 나 또한 미술과 다양한 교과를 가르쳤다. 몇 년이 지난 후 댄은 조각가의 어시스턴트로 들어갔고, 나는 샌프란시스코 대학교의 교육 대학원을 들어가기 위해 계속 가르치고 배우며 작업했다. 최근에는 우리 아이들이 다니고 있는 유치원과 초등학교 1학년을 대상으로 미술을 가르친다. 1년에 한두 학기 정도는 콜코란 아트 앤 디자인 컬리지나 아메리칸 대학교에서 강사로 일한다. 수업을 준비하고 계획을 세우고 학생들과 교감하는 일이 재미있다.

댄 : 나의 하루는 이렇다. 아침에 아들을 학교에 데려다주고 오후 5시까지 스튜디오에서 작업한다. 오후 5시 이후에는 아이를 학교에서 데려온 다음 저녁을 준비한다. 메기와 나는 아이를 키우고 부모로서 책임감을 나누는 것을 즐거워한다. 저녁에는 아이기 잠든 사이, 컴퓨터로 작업을 정리하거나 드로잉을 한다. 가끔 스튜디오에서 늦게까지 일을 하고 들어올 때도 있다.

1996년부터 결혼 생활을 시작하면서 작업과 생활을 분리하려고 노력했다. 그때 나는 스물네 살이었고 메기는 스물두 살이었다. 메기와 나는 성년의 시기를 함께 보내면서 경쟁보다 돕고, 협력하고, 격려하는 방법을 배웠다. 메기가 수업이 있는 날이면 나는 스튜디오로 가서 작업에 집중할 수 있도록 캔버스를 만들어주거나 도구를 정리해준다. 나는 종종 작업을 하다 삼천포로 빠지는데 그럴 때마다 메기는 새로운 아이디어를 제안해준다. 우리는 서로에게 능숙하고 정확한 비평을 해주며 솔직하고 잘난 체 하지 않는다.

사회 생활의 대부분은 스튜디오 밖에서 벌어진다. 우리 부부는 예술 커뮤니티의 회원으로 예술계 행사, 저녁 식사, 강의, 오프닝 파티 등에 적극적으로 참석한다. 예술계에서는 사회적 관계를 맺는 일이 작업하는 것만큼 중요하다. 가끔 아이를 데려가기도 하는데 아이는 얌전하게 같이 있거나 행사 내내 잠을 잔다. 아이의 대화 능력은 뛰어나지만 아직 미술 작품을 보며 교감을 느끼지는 못한다. 그럼에도 불구하고 상상력이 풍부하고 창의적이어서 우리를 놀라게 한다.

기회가 생기면 공공예술 프로젝트를 한다. 공공예술 프로젝트를 할 때는 작가가 해결할 수 없는 문제들이 종종 발생한다. 가령,

댄 스타인휠버
〈지하의 마릴린 (콘셉트 스케치)
Marlin Underground
(concept sketch)〉
다양한 재료
2012
작가 제공

외부의 다양한 이유로 프로젝트가 완성되기 전에 중단되는 사례가 많다. 나는 이런 상황에 닥치면 해당 기관에 적당한 시간과 재료를 보상해주기를 요청한다.

언젠가 메기와 나는 우리 소유의 스튜디오를 각각 가지게 될 것이다. 아직 스튜디오 두 곳을 임대할 경제적 여유가 없다. 우리 중 한 명은 몇 년에 한 번씩 이사를 할 수밖에 없었고, 다행히 친구들의 도움으로 새로운 공간을 찾았었다. 그럼에도 불구하고 워싱턴 D.C.에 거주하는 이유는 이곳에 스튜디오와 친구들, 컬렉터들 그리고 아이들이 다니는 멋진 학교가 있기 때문이다. 메기와 나는 미술관과 공공예술 프로젝트 작업을 하며 만족스러운 삶을 살고 있다.

Maureen Connor

약육강식 예술계에서 창의적으로 살아남는 법

머린 코너

프랫 인스티튜트에서 미술학 석사 학위를 받았다. 1970년대 초반부터 페미니즘 예술 운동을 했다. 페미니스트라고 정의되는 전시회에 참여했고, '여성 경험'을 주제로 작품을 만들었다. 옷으로 작업하기 시작하면서 파슨스 디자인 스쿨에서 패션 전공 학생들을 가르치기 시작했다. 1980년 뉴욕의 아쿠아벨라 갤러리에서 첫 개인전을 열었다. 1990년부터 퀸즈 대학교에서 교수로 재직 중이다.

컬렉터들은 2009년 이스탄불 비엔날레의 주제를 〈얼마나 그리고 누구에게 What How and For Whom〉라고 지었다. 이 전시의 주제는 독일의 극작가 브레히트의 희곡 『서푼짜리 오페라 Threepenny Opera』에 나오는 곡 〈인간은 무엇으로 사는가? What Keeps Mankind Alive?〉에서 착안했다. 이 노래는 "인류는 야만적이다"라고 말한다. 나치의 야만적인 행동과 오늘날 1퍼센트 소수의 부가 다수의 빈곤에 의해 유지되는 것을 같은 맥락으로 해석한 것이다. 예술 시장도 같은 처지에 있다. 수직적인 구조 속에서 소수의 예술가만이 명성을 얻는다. 그들의 작품은 어마어마한 가격으로 가치를 인정받는 반면, 많은 무명의 예술가들은 근근이 생계를 유지한다.

　나는 종종 즉흥적으로 눈을 감고 작품을 만든다. 준비가 안 된 상황에서 닥치는 대로 도구를 써서 작품을 만드는 것을 즐긴다. 이것은 초기 다다이즘과 초현실주의에 대한 관심에서 기인한 것으로, 플럭서스 운동(1960년대 초부터 1970년대에 걸쳐 일어난 '삶과 예

머린 코너
〈리넨 Linens〉
다양한 얇은 모슬린 천
1980
작가 제공

술의 조화'를 내건 국제적인 전위 예술 운동-옮긴이) 중에 이와 같은 퍼포먼스를 했다. 퍼포먼스를 할 때 운이 좋게도 장 뒤프와 함께 작업할 기회를 얻었다. 그는 소호에서 많은 젊은 작가들과 함께 관객을 그리는 행사를 개최하며 플럭서스 운동을 발전시킨 훌륭한 작가다.

나는 아주 어린 나이에 결혼을 했다. 1970년대에는 매우 관례적인 일이었다. 대학을 졸업한 후 사립 고등학교의 선생님이 되었는데 이 또한 안정적인 선택이었다.

1970년대 초반부터 페미니즘 예술 운동에 심취했다. 페미니스트라고 정의되는 전시회에 참여했고, '여성 경험'에 관한 생각을 탐구하여 작업에 접목시켰다. 페미니스트 친구들과 동료들에게 많은 도움을 받았다.

1976년 페미니즘의 영향을 받아 이혼을 했다. 그즈음 나의 부모님도 이혼을 했다. 아버지는 내가 자라온 집을 팔았고, 다락에 있는 물건을 정리하기 위해 벼룩시장을 연다고 했다. 나는 어머니의 이브닝 드레스뿐만 아니라 할머니가 나와 언니에게 만들어준 드레스가 낯선 사람들에게 펼쳐지는 것을 견딜 수가 없었다. 그래서 아버지에게 다락방에 있는 모든 옷을 내게 보내달라고 했다. 추억이 담긴 옷은 많은 기억을 상기시켜 주었다. 나는 오래전부터 옷에 관심이 아주 많았는데, 이를 계기로 내 작업에 옷을 사용하기 시작했다.

내가 아는 대부분의 예술가들은 궁핍하게 산다. 그나마 나는 시간 강사를 하며 비교적 안정적으로 밥벌이를 했지만, 이마저도 수입이 좋은 편은 아니었다. 그 당시 나는 강의를 하는 것을 조금

부끄럽게 생각했다. 예술가로서의 열정을 보여주는 데 신뢰성을 떨어뜨린다고 여겼기 때문이다. 그래서 곧 시간 강사 일을 그만두었다.

돈을 벌기 위해 다른 일을 계속 찾아다녔다. 극장 소품을 담당하거나 패션 스타일링을 했고, 아트 포럼 잡지 편집장인 조셉 마쉬크의 도움을 받아 패션이나 천의 역사, 현대미술, 전시 리뷰 등을 주제로 글을 썼다.

우드 토비 코번 스쿨에서 패션 역사를 가르쳐 달라는 제의를 받기도 했다. 나는 이곳에서 강의를 하며 패션의 역사에 대해 공부를 많이 했다. 몇 년 후 파슨스 디자인 스쿨에서 패션 전공 학생들을 가르치기 시작했고, 로드아일랜드 스쿨 오브 디자인, 프린스턴 대학교에서 강의했다. 이 모든 것이 기초 생활을 유지하기 위함이었고 그 이상도 그 이하도 아니었다.

1980년부터 1985년까지 5년간 '현대 거장들' 전시를 진행한 뉴욕의 아쿠아벨라 갤러리에서 첫 개인전을 열었다. 그룹전에서 내 작품을 본 갤러리스트가 내 작품에 관심을 갖고 친구들을 통해 연락을 해왔다. 나는 그에게 답장을 보냈고(이메일이 널리 쓰이기 17년 전이었다), 그는 내게 제안서를 작성해달라고 했다. 1921년 설립된 아쿠아벨라 갤러리는 비록 현대미술을 전시할 적합한 장소는 아니었지만, 1920년에 지어진 네오클래식 빌딩으로 이스트 79번가에 위치한 고급스러운 신고전주의 양식의 몰딩, 패널, 천장, 대리석 바닥으로 꾸며진 아름다운 공간이었다. 나는 이러한 분위기를 살려 17세기에서 19세기 사이의 냅킨과 테이블 보를 기본으로 작업할 것을 제안했다. 패션 역사 강의를 위해 조사하던 중 오리지널

기법을 발견했고, 그것을 응용하여 냅킨을 다양한 방식으로 접어 2미터 크기로 만들었다. 전시는 호평을 받았다. 많은 비평가들이 여성이었는데 그들은 내가 부제로 삼은 '성에 기초한 가정 내 혼란'에 관심을 가졌다. 소호 뉴스의 윌리암 짐머 리뷰에서 전형적인 상류층 가정의 공간 사용과 그 세상이 유지되기 위해 필요한 끊임없는 노동에 대해 말했다. 그런 호평에도 불구하고 왜 작은 작품 몇 개만 판매되었는지 이해하는 데 시간이 좀 걸렸다. 사실 그 작품들은 아쿠아벨라 갤러리 공간에 맞춰 있었기에 다른 공간에서는 잘 어울리지 않았다.

전시 후 나는 아쿠아벨라에서 몇 번 더 개인전을 열었고, 다른 갤러리에서도 개인전을 열었으며, 다수의 그룹전을 했고, 많지 않지만 유럽에서 작품을 팔았다.

1987년 나는 잠시 작품 활동을 멈추고 소설을 쓰기로 결심했다. 도덕적이고 윤리적인 딜레마를 글로써 표현하고 싶었기 때문이다. 처음으로 예술의 가치에 대해 의심한 시기였다. 작품을 만들고 싶은 열정이 생기지 않았고 매우 무기력했다. 나는 글쓰기를 통해서 예술 세계에서 팽배한, 여성을 성적으로 상징화하는 남성 우월주의를 깨뜨리고 싶었다. 하지만 곧 글쓰기의 한계를 느꼈다.

그즈음 나는 고무로 섹스 인형을 만들었다. 새로운 시도였고 여성의 신체를 구멍으로 축소한 데 섬뜩한 느낌을 받았다. 나는 이 작품을 통해 보여지는 것과 욕망 사이의 관계를 탐구하기 시작했다. 무엇이 욕망하고, 욕망은 어떻게 보여지기 원하는가? 1970년대 중반 이후로 나는 일상에서 어떻게 성이 표출되는지 연구했다. 또한 섹스 인형을 만든 후 비판을 넘어서는 그 무언가를 찾아야

했다.

1990년 나는 한 번도 가보지 않았던 퀸즈 대학교에 전임 교수로 채용되었다. 그동안 프리랜서로 일하며 불안정한 생활을 참을 수 없었다. 자유를 안정적인 월급과 맞바꾸었다. 전임 교수가 되기 위해서 여러 가지로 노력했기에 뉴욕에서 기대하지 못했던 선물을 받은 것 같았다. 그때 내 친구는 "복권에 당첨되었구나"라고 말했다. 면접 볼 때 나는 예술가로서의 삶과 교수로서의 삶을 구분 짓지 않았는데, 그 점이 면접관들의 신뢰를 사고, 나를 매력적으로 어필한 것 같다.

신임 교수에게는 강의 부담이 적었기에 경제적 · 시간적으로 여유가 생겼고, 뉴욕 시립대학의 연구 지원 혜택도 받았다. 1992년 연구비를 지원받아 〈감각 Senses〉이라는 주제로 비디오와 오디오 예술가들과 협업하여 작품을 만들었다. 이는 1988년 〈시력과 시각화 : 현대 문화에의 논의 Vision and Visuality : Discussion in Contemporary Culture〉를 주제로 한 디아 예술 재단 컨퍼런스에서 영감을 받은 것이다. 본다는 것은 '시력'으로써 보는 것에 이용되는 물리적인 장치로 이해되고, '시각화'는 사회적 구조 속에서 경험에 기인한 것이다. 이런 차이는 나의 욕구를 탐구하는 데 도움이 되었다. 나는 작품을 만들면서 관객들이 '학습된' 반응이 아니라 '본능적'으로 자연스럽게 여성의 성적 표상을 받아들이기를 원했다.

1990년대 공화당원들이 기금을 깎기 전까지 구겐하임 미술관, 뉴욕 아트 재단, 국립문화예술진흥기금 등을 포함해 여러 군데에서 상을 받았다. 또, 유럽에서 국제전과 뉴욕의 여러 갤러리에서 전시할 수 있는 기회를 얻었을 뿐만 아니라 필라델피아에 있는 현

대미술 학회, 독일의 쿤스트라움과 아르헨티나의 국립 미술관, 뉴욕 현대 미술관에서 전시와 강연을 했다. 인지도가 높아짐에 따라 경제적인 보상도 따라왔다.

나는 1퍼센트만 살아남는 약육 강식의 예술 세계에서 일하는 99퍼센트 사람들의 행동과 요구, 욕망 등을 탐구하는 〈직원들 Personnel〉이라는 프로젝트를 만들었다. 2008년에는 동료 그렉 쇼레트와 〈희망사항협회 Institute for Wishful Thinking〉를 만들었는데, 전시회의 스태프들에게 일을 더 쉽고, 효과적이고, 만족할 수 있는 환경을 물어보고 그것을 이룰 수 있도록 도와주는 프로그램이었다. 나는 두 프로젝트를 통해 조직과 일터가 사회적 생태계로 섬세하게 연결되어 있다는 것을 알게 되었다. 그들과 생산적으로 같이 일할 수 있는 좋은 방법을 찾았지만, 모두를 만족시킬 수 없다는 것 또한 알게 되었다.

나는 사회 문제에 예술이 어떻게 접근해야 하는지 고민하는 예술가와 단체들을 도울 수 있는 방법을 찾고 싶다. 〈직원들〉과 〈희망사항협회〉는 이미 여러 곳의 일터와 기관 안에서 조직을 변화시키는 매개체 역할을 하고 있다. 플럭서스 운동, 〈직원들〉, 〈희망사항협회〉 등과 같은 프로젝트들은 미술에 기대어, 실천주의와 철학 그리고 인류학과 정치학 등 비판적인 생각이 복잡하게 얽힌 일종의 행위 예술이다. 이것은 예술가가 상위 1퍼센트를 위해 나머지가 소모되는 약육강식 사회에서 창의적인 방식으로 그들을 비판하고 인류의 대안을 찾는, 실천적 시민이 되는 것을 의미한다.

장학금 · 보조금 · 연구비를 적극 활용하자

멜리사 포터

럿거스 대학교에서 석사 학위를 받았다. 졸업 후 뉴욕 재단에서 프로그래머로 일했다. 그 후 풀브라이트 장학금을 받아 남동유럽에서 경력을 쌓았으며, 미술관 세계에서 조명받는 남동유럽 예술 현장에 대해 가장 많이 아는 미국인이 되었다. 현재 컬럼비아 대학교에 재직 중이다.

예술가로 살기 시작한 초창기에는 상업 갤러리 세계를 반대하는 프로그램을 만들거나 전시를 했었다. 프로젝트를 진행하면서 내가 활동적이고 정치적인 주제에 흥미를 느낀다는 사실을 알게 되었다. 지금 생각해보면 다른 예술가들보다 일찌감치 관심 분야를 깨달았기 때문에 예술가로 성공할 수 있었던 것 같다. 그때 소호는 전시 호황기였고, 무엇을 좋아하는지 알아야 더 빨리 그 세계에 들어갈 수 있었다.

　뉴욕 생활은 나에게 많은 선택의 기회를 주었다. 이곳에는 예술 공간과 존경스러운 예술가들의 아트 프로젝트가 많았다.

　운이 좋게도 빚을 조금만 지고 대학원을 졸업했다. 졸업 후 저지시티에 있는 지저분한 화장실이 딸린 축축한 아파트 지하방을 얻었고, 1년에 1만 5,000불(약 1,680만 원) 정도 주는 일자리도 얻었다. 임대료를 내야 했고, 작품도 제작해야 했으며, 소호 거리에서 파는 싸구려 땅콩보다 나은 것을 먹어야 했기에 밤낮없이 일했다.

멜리사 포터
〈처녀에 관한 정보
Ammunition for the Virgin〉
8"×10"
비디오 사진: 몬테네그로의
마지막 노처녀, 스타나 세로빅
2012
작가 제공

저녁에는 브롱크스 미술관에서 기획한 〈시장의 예술가 Artist in the Market place〉 프로그램에 참여했다. 이 프로그램에 참여하기 전에는 왜 성공한 예술가들도 생활을 유지하기 위해서 일을 해야 하는지 이해하지 못했다. 이 프로그램을 통해 현실 감각을 익힐 수 있었다.

졸업 후 자리를 잡기 어려웠다. 수입이 적었기 때문에 여러 곳에서 일하며 통장 잔고를 메웠다. 일하는 동안에는 작품을 만들 수 없기에 불안했지만, 대신 일하지 않는 시간에 열심히 창작 활동을 했다. 그러면서 삶의 균형을 맞추며 살아가는 훌륭한 예술가를 많이 알게 되었다.

뉴욕 재단에서 프로그래머로 있으면서 예술 보조금에 관한 전국적 데이터베이스를 구축하는 일을 했다. 이 일을 하면서 많은 동료들을 만났다. 그들은 대부분 예술가들이었으며 크리에이티브 캐피털로부터 장학금을 받아 작업 활동을 했다. 지금은 전시를 하고 책을 출판하는 공식적인 예술가가 되었다. 나와 비슷한 삶을 살아가는 예술가와 멘토들을 알게 된 것은 〈시장의 예술가〉에 참여한 것만큼 나에게 중요한 경험이었다.

나는 적어도 한 달의 휴가와 연차를 제공하는 비영리 단체에서만 일했다. 비영리 단체의 가장 큰 장점은 유연성이다. 어떤 단체에서는 내가 엄두도 못 낼 만큼 값비싼 재료와 도구를 사용할 수 있도록 허락해주었으며, 내가 생각하지도 못했던 곳에서 보조금을 받을 수 있도록 도와주었다. 뉴욕 재단에서 일할 때는 한 달가량 진행하는 프로젝트에 참여할 수 있도록 허락해주었고, 풀브라이트 장학금을 받고 진행하는 수업에 참여할 수 있도록 넉 달

가량 자리를 보전해주었다.

나는 풀부라이트 장학금을 받아 남동유럽에서 경력을 쌓았다. 그로인해 현재 미술관 세계에서 가장 뜨거운 남동유럽 예술 현장에 대해 가장 많이 아는 미국인이 되었으며, 11년 지난 지금까지 강의를 하고 있으며, 끊임없이 작업 활동을 할 수 있었다.

한 곳에 정착하고 싶은 마음으로 많은 과외 활동을 했다. 그리고 우연히 기회가 찾아왔다. 파슨스 디자인 스쿨에서 세미나를 할 때였다. 나는 그곳에서 많은 동종 업계 사람들을 만나 이야기를 나누었다. 그로부터 3주 후 어느 남자로부터 이메일을 받았다. 그는 내가 종이를 만드는 예술가라는 것을 기억하고, 고맙게도 시카고에서 종이를 만드는 강의를 할 수 있는 곳을 목록화하여 보내준 것이다.

나는 그 정보를 바탕으로 시카고에 있는 컬럼비아 대학교에 지원했고, 면접을 보았다. 면접관은 프레젠테이션할 때 정확한 시점에서 웃어주었으며 내 작품이 무엇을 이야기하려는지 진심으로 이해한 것 같았다. 예상대로 면접에 합격했다.

대학원생을 가르치는 일은 나에게 큰 특권이었다. 감정적으로 육체적으로 많은 시간을 투자해야 하지만, 학생들은 나에게 영감을 주었고, 그들을 가르치면서 비판적 사고로 예술 세계를 바라볼 수 있게 되었다. 또한, 꼭 필요한 순간에 여러 번 학교에서 연구비를 내주어 계속 작업 활동을 이어갈 수 있었다. 물론 힘든 점도 있었다. 엄청난 창의력으로 커리큘럼을 짜야 하고, 특별한 프로그램을 만들어야 하며, 많은 위원회에 참석해야 한다.

"집안의 천사"가 되고 싶은 마음은 접는 것이 좋다. 늘 모든 것

을 잘하는 것은 불가능하다. 학부 일을 소홀히 해서 조금 꾸지람을 들을 지라도 나는 작업하는 것을 우선순위로 두웠다.

　나는 그동안 〈시장의 예술가〉 프로그램에 참여하고 연구비를 지원받아 예술가로 경력을 쌓았고, 가르치는 일을 통해 생계를 유지할 수 있었다. 많은 작품을 만들었기에 지금은 그 어느 때보다 행복하다. 작품을 만드는 일과 학생을 가르치는 일, 작업에 대한 비평을 받아들이는, 이 모든 경험은 나를 긍정적으로 자극하며 창의적으로 만들어준다.

새벽 2시 신문 배달을 하며
포트폴리오를 만들었다

미카엘 위

텍사스 대학교에서 역사와 영문학을 공부했으나, 어렸을 때부터 그의 꿈은 예술가가 되는 것이었다. 대학원을 졸업한 후 신문 배달을 하며 포트폴리오를 만들어 여러 학교에 지원했다. 하지만 모든 학교로부터 불합격 통보를 받았다. 결국 뉴욕 대학교에서 소규모로 운영되는 비주얼 아트 프로그램을 통해 본격적으로 예술 세계에 입문했다. 현재 그는 뉴욕에서 개인전을 열며 왕성하게 활동 중이다.

5학년이 되었을 때 나는 미술 시간이 두려웠고, 학교 가는 것이 무서웠다. 미술을 좋아한다는 것은 내가 게이라는 사실을 입증하는 셈이었기 때문이다. 방과 후에 학교 정문을 향해 걸어가면 아이들이 "게이"라고 외치며 나를 조롱했고, 뒤에서 나에게 눈 뭉치를 던졌다. 그래서 나는 집에 갈 때 학교 건물 뒤에 있는 자연보존구역을 통해 먼 길을 돌아갔다. 학교 규칙에 어긋나는 행동이었지만 길 자체는 아름답고 평화로웠다. 그 길을 걸어가면서 자연을 탐험했고, 머릿속으로 상상의 나래를 펼쳤다. 그때의 경험은 비현실적인 작품을 만드는 예술가로서 성장할 수 있는 밑거름이 되었다.

난 비밀스럽게 예술가가 되기를 꿈꾸며 혼자 그림을 그렸다. 하지만 대학교 신입생 때 용기를 내어 미술 수업을 신청하러 갈 때마다 괴롭힘을 당했고, 동성애자라는 이유로 학대받았다. 결국 미술 전공을 포기했다. 그 후로 집중적으로 책을 읽었으며 다른 대학으로 편입하여 역사를 전공했다. 몇 년이 지난 후 조금씩 자신감

미카엘 워
〈미국의 직업들, 1막 1장
The American Jobs Act,
part 1 (detail)〉
30"×72½"
마일라에 잉크
2011
작가 제공
사진 디. 제임스 디

을 얻기 시작했다. 편입한 학교에서 웅변 수업을 들었으며, 다양한 클럽에 참여했고, 중학교에서 수업도 했다.

졸업 후 대학원에서 영문학을 공부했다. 그렇기 때문에 바로 대학교 신입생들을 가르칠 수 있었다. 학생들이 가득한 반에서 흥미로운 수업을 하는 일이 부담스러웠지만 늘 두려움 속에서 살 순 없었다. 나는 모든 교수의 강의를 들었고, 책 사인회에도 참석했으며, 학교 위원회에서 학생을 대표하는 사람으로 선출되었다. 동성애자로 학대받은 지 6년이 지난 후 용기를 내어 예술 수업을 듣기 시작했다.

대학원을 졸업할 때쯤 학교에서 시간 강사로 일했다. 하지만 삶을 꾸려가기에는 턱없이 부족한 급여였다. 그래서 나는 매일 새벽 2시에 일어나 교외로 차를 몰고 가 신문 배달을 했다. 이상적인 삶은 아니었지만 생활하는데 어렵지 않았고, 남는 시간에는 포트폴리오를 만들었다.

나는 포트폴리오와 영어 학부에서 받은 빛나는 추천서를 여러 대학교에 있는 MFA(Master of Fine Art, 예술학 석사 학위) 과정에 지원했지만 모두 불합격 통보를 받았다. 한 해 더 신문 배달을 하며 포트폴리오의 완성도를 높였고 더 많은 학교에 지원했다. 북동쪽과 캘리포니아에 있는 학교에서 면접을 보았지만 결과는 같았다. 좌절감을 느끼고 있을 때 뉴욕 대학교 측에서 MA 비주얼 아트 프로그램을 추천해주었다. 나는 2년 동안 시간제 일을 하며 MFA를 준비했지만 대학으로부터 100퍼센트 거절당했다. 상황이 이렇게 되자 차고에서 혼자 작업한 것이 나에게 큰 도움이 되지 않는다는 사실을 깨달았다.

나는 텍사스에서 살았고, 이곳에서 제일 가까운 아트 갤러리는 한 시간 거리에 있었다. 내 주변에는 예술을 하는 친구가 없었다. 내가 사는 곳과 비교해 봤을 때 뉴욕은 참 좋아 보였다. 수많은 예술 커뮤니티와 갤러리가 있으며, 미술관에서 일을 하거나 예술가의 어시스턴트가 될 수 있는 기회들이 널려 있었다. 결국 뉴욕 대학원에서 알려준 프로그램에 들어가기로 결심했다.

뉴욕 대학교에서 내가 할 수 있는 최대한 많은 일을 지원했다. 학생미술협회에 가입했으며, 거의 모든 강의를 들었다. 대출받은 학자금을 갚기 위해 열심히 시간제 일을 했지만, 도시에서 생활하기엔 역부족이었다.

학업을 그만둘까 고민하던 중에 조교일을 시작했다. 육십 명 이상의 학생들 중 몇 명이 지원했는지는 모르지만, 조교 장학금을 받아 학비 부담을 덜었다. 조교가 해야 할 일은 학과장을 도와 편지를 쓰고, 약간의 행정 업무와 다른 학생들의 작품 설명과 논문을 쓰는 데 도움을 주는 일이었다. 많은 지원자 사이에서 나의 영문학 전공이 눈에 띈 것이다.

나의 논술 실력도 일자리를 얻는 데 한몫했다. 내 남자친구의 가장 친한 친구가 모멘타 갤러리에서 카탈로그에 실을 글을 편집해 줄 사람이 필요하다며 나에게 부탁했다. 나는 흔쾌히 수락했고 그곳에서 카탈로그를 편집하며 개념 미술을 평론하는 예술가들을 소개하는 일을 했다.

갤러리에서는 즉각적으로 나에게 인턴직을 제안하며 정기적으로 글쓰기 재능 기부를 해 줄 수 있는지 물어보았다. 나는 그 제안을 받아들였다. 처음에는 인턴으로 시작했지만 나중에는 급여

를 받으며 시간제로 일했다.

글 쓰는 데 도움을 주는 것이 나의 주요 업무였지만, 점차 갤러리의 모든 일에 참여하기 시작했다. 직접 쇼를 기획하는 일을 배웠고, 작품을 벽에 거는 일부터 배송과 광고 일까지 하나씩 기술을 익혔다. 예술에 관한 발상법과 작품을 전시하는 방법을 동시에 배울 수 있는 곳으로 이보다 더 좋은 곳이 있을까!

나는 5주에 한 번씩 진지하게 예술가들과 그들의 작품에 대해 이야기하며 어떻게 보도자료를 쓸지 구상했다. 그런 뒤 일주일 간 책상에 앉아 글을 썼다. 일에 익숙해지자 다양한 사람들이 갤러리에 와서 나에게 일에 대한 이야기와 질문을 했다.

미술을 전공한 상당수 학생들은 졸업 후 진지하게 자신의 작품에 대해 이야기할 기회가 없다. 물론 대화를 나눌 수 있는 친구가 있을 순 있지만 모두에게 그런 친구가 있는 것은 아니다. 이전에 내가 텍사스 차고에서 작업할 때도 이와 같은 어려움을 겪었기 때문에 누구보다 그 마음을 잘 안다.

철저한 자료 수집과 글 솜씨를 요구하는 학부에서 공부하지 않았더라면, 학생협회에 자원하여 초대된 예술가들을 대하는 방법을 터득하지 못했다면, 모멘타에서 이 많은 것들을 배우지 못했을 것이다. 또한, 사람이 가득한 교실에서 두려움을 극복하며 강의를 하지 않았더라면, 수십 명의 관람객들 앞에서 전시에 대해 설명할 수 없었을 것이다. 갤러리 협회에 대표자로 뽑히지 않았더라면, 뉴욕 딜러 연맹의 자문위로 활동할 수도 없었을 것이다.

모멘타에서 일할 때 한 가지 아쉬웠던 점이 있다면 급여가 충분치 않았다는 것이다. 가격이 저렴한 아파트와 룸메이트를 찾아

야 했다. 생활은 가능했지만 학자금 대출도 갚아야 했기에 다른 일을 병행했다. 건축 사무소에서 제안서를 쓰는 일과 미술관에서 설치 미술을 돕는 일, 논술 수업 등을 했다. 많은 일을 했지만 어느 곳에서도 급여를 후히 게 주지는 않았다. 심지어 돈을 주지도 않는 곳도 있었다.

생활이 힘들어지자 나는 새로운 목표를 세웠다. 마흔 살이 될 때 뉴욕을 떠나 자급자족하며 살고 싶은 꿈이 생겼다. 빚이 불어나는 걸 보면서 뉴욕에서 살기에는 부담이 컸다. 이 목표를 가지고 멈추지 않고 일을 하며 나에게 행운이 오길 기다렸다.

시간이 흘러 나에게도 행운이 찾아왔다. 모멘타의 직장 동료인 에릭 헤이스트가, 브루클린 갤러리에서 스튜디오를 임대하고 있다는 정보를 알려준 것이다. 그 당시 나는 수중에 돈이 충분히 있었기에 뉴욕에 나의 첫 스튜디오를 임대했다. 드디어 나에게 내 작품을 널리 알리며 작업에 집중할 수 있는 공간이 생긴 것이다.

모멘타에서 일할 때 많은 인맥을 쌓았지만, 개인 스튜디오를 갖기 전까지 많은 예술계 사람들이 나를 예술가로 봐주지 않았다. 대학원에 입학 원서를 보냈을 때에도, 많은 갤러리에서도 거절 당했고, 약속이 취소되었으며 무시 당했다. 하지만 스튜디오를 갖고 난 후 세 곳의 갤러리에서 나의 작품을 봐주었으며, 이후 몇 년간 친구들과 함께 규모가 큰 그룹 전시를 했다.

마침내 간절히 원했던 리사 슈뢰더 갤러리에서 전시 요청이 왔다. 나는 갤러리 관계자에게 전시 기간 동안, 내 스튜디오 공간을 내주어 더 큰 전시를 진행하고, 지난 10년간 갤러리와 관련 있는 사람들을 초대하자고 제안했다. 그들은 내 제안을 마음에 들어 했

고, 나의 그림을 갤러리 중앙에 전시해주었다. 지금까지 살아오면서 가장 짜릿한 순간이었다. 다음 트렌트를 찾고 있는 많은 예술가와 갤러리 관계자들 사이에서 내 전시가 평가되었고 《더 뉴요커》에 기사가 실렸다. 전시가 성공적으로 끝나자 갤러리 담당자는 다른 전시를 제안했다. 자신은 없었지만 해보기로 했다. 갤러리 측에서는 그동안 내 작품이 판매되고, 《뉴욕 타임스》에 내 프로젝트룸이 언급되기 전까지 개인전을 제안하지 않았었다.

이제 갤러리를 운영하는 친구들은 상상할 수 없을 정도의 낮은 가격으로 스튜디오를 임대해주었다. 친구들이 임대료를 인하해주지 않았다면 나는 윌리엄스버그에 스튜디오를 얻지 못했을 것이다. 아마 여기서 1시간 이상 떨어진 곳으로 가야 내가 감당할 수 있는 스튜디오가 있었을 것이다. 대신 나는 전시회에 걸 사진과 액자비용을 선불로 지급했다. 우리는 어려움에 처해 있을 때 서로 도와주었다. 그렇지 않고서는 뉴욕에서 살아남기 어려웠을 것이다.

친구들이 싸게 스튜디오를 임대해주고, 갤러리에서 내 작품을 팔아 주어 수입이 늘어났다. 또한, 폴락 크라즈너 재단과 뉴욕 예술 재단에서 후원을 받아 넉넉한 지원비가 생겼다. 나는 작업에 집중하기 위해 시간 강사 일을 그만두었다.

하지만 일을 그만 두고 곧바로 후회했다. 지원금과 작품을 판매한 금액으로는 내야하는 고지서 비용을 감당할 수 없었다. 스튜디오를 반으로 나누어 세를 주기에 이르렀다. 일을 그만두지 않았다면 개인 스튜디오로 사용했을 것이다. 나는 적어도 몇 년간 이 스튜디오에서 다양한 방법으로 작품을 만들고, 입주 작가 프로그램에 참여할 계획이다.

뒤돌아 생각해보면, 아이들을 피해 학교 뒷길에 있는 자연보존 구역으로 도망간 일은 탁월한 선택이었다. 그곳에는 이름 모를 아름답고 깊고 큰 자연이 있었다. 그 어떤 학생도 숲으로 나를 따라오지 않았다. 숲의 크기는 약 4,050 평방미터로 어린 나에게는 엄청나게 넓었지만, 나는 그곳에 있는 모든 길을 외웠고 머릿속으로 지도를 그릴 수 있었다. 선생님은 그곳에 늑대들이 많고 흉하고 무서운 곳이라고 말했지만, 상상 속의 두려움은 실제로 괴롭힘을 당하는 것보다 무섭지 않았다. 예술가는 평범한 직업이 아니다. 어느 길로 가든 용감하게 정문을 향해 걸어갈 때 진정한 예술가가 될 수 있다.

Michelle Grabner

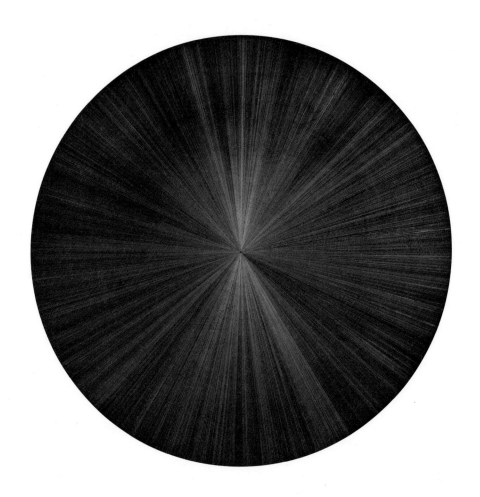

새벽 4시 반
나는 스튜디오로 간다

미셸 가브너

위스콘신에 있는 작은 마을에서 태어났다. 시카고 아트 인스티튜트에서 교수로 재직했으며 지금은 회화과 학과장으로 있다. 매일 새벽 4시 반부터 7시 반까지 온전히 스튜디오에서 작업한다. 현재 남편과 함께 아트 갤러리를 운영 중이다.

"어떻게 이 모든 것을 하지?" 이 질문은 언제나 나를 괴롭힌다. 정답에 가까운 답을 내릴 수는 있겠지만 완전히 풀지는 못할 것이다. 이 질문의 근본에는 나의 이념적이고 감성적인 정서가 깔려 있다. 나는 미국 중산층에서 자랐으며 아직도 벗어나지 못했다. 내가 살던 곳은 위스콘신에 있는 작은 마을로 제조업이 발달했다. 냉전 시대에 동위스콘신은 막스 베버의 프로테스탄티즘 사상이 정치적인 토대를 이루고 있었고, 이런 골치 아픈 사회적 상황에도 예술가가 되고 싶은 내 욕구는 마음속 깊숙이 자리 잡았다.

남편과 나는 둘 다 예술가이며 학생들을 가르친다. 그래서 우리의 스케줄은 학교 스케줄, 전시회, 원고 마감 일에 맞춰 있다. 때로는 일상생활에서 해야 할 일이 뒷전이 되고 규칙적이지 못한 삶을 살기도 한다.

우리에게는 세 명의 아이가 있다. 남편과 나는 지속적으로 아이들에게 대안적 사고 방식과 다양한 세계를 접할 수 있도록 도와

미셸 가브너
〈무제 Untitled〉
36"×36"
패널에 실버 포인트와
블랙 젯소
2012
작가와 세인 캠벨 갤러리 제공

주었다. 쾰른에서 진행되는 프로젝트를 구경시키기 위해 무계획적으로 아이를 학교에서 조퇴시킨다거나, 아이들에게 다른 예술가들을 만날 수 있는 기회를 주었다. 하지만 의례적으로 하는 일들을 포기해야 할 때도 있었다. 일곱 살인 딸은 슬슬 우리 가족이 전형적인 가족상에 맞지 않다는 것을 깨닫기 시작했다. 아들을 키운 경험으로 미루어 보아, 딸아이의 궁금한 점은 머지않아 사라질 것이라는 걸 잘 알고 있다.

나는 작업할 때 배우고자 하는 순수한 욕망과 개인적인 야망을 혼동하지 않으려고 조심한다. 창작할 때 종종 한계점에 도달하곤 하는데, 나는 그 속에서 큰 기쁨을 찾고 주어진 자원 속에서 만족하는 삶이 무엇인지 깨닫게 된다.

작업을 할 때마다 "어떻게 이 모든 것을 하지?"라는 질문에 답을 찾으며 의미 있는 창작을 하려고 한다. 나는 이 질문을 통해 '왜'라는 질문을 이끌어낸다. 그다음 자연스럽게 '어떻게'를 묻는다. 가치 있는 삶이란 이 모든 질문의 해답을 찾는 길이라고 생각한다.

스튜디오

나는 시간적 여유가 생길 때마다 스튜디오로 달려간다. 하지만 새벽 4시 반은 예외다. 새벽 4시 반부터 7시 반까지는 온전히 스튜디오에서 작업에만 집중한다. 이 3시간을 잘 보내야 하루를 잘 시작할 수 있다.

다른 일을 하다가도 시간이 생기면 다시 스튜디오로 돌아가 저녁이 될 때까지 작업한다. 강의를 하거나 사무실에 출근하는 날이

면 다음 날 아침까지 스튜디오에 가지 않는다. 종종 저녁 식사를 끝내거나 과제를 마친 후 다시 스튜디오로 돌아오는 경우도 있다.

스튜디오에서 보내는 새벽 시간을 제외한 나머지 시간은 다른 활동을 한다. 스튜디오는 집 뒷문으로 나가 몇 발자국이면 갈 수 있는 곳이라 우스꽝스러운 추리닝 바지에 수면 양말과 슬리퍼를 신고 가도 무방하다. 여름에는 주로 스튜디오에서 시간을 보내지 않고 아트 갤러리인 푸어 팜의 풀을 깎으며 정원을 가꾼다.

더 써버반 & 더 푸어 팜

더 써버반은 남편과 함께 운영하는 아티스트 프로젝트 공간이다. 1999년 1월에 열었다. 우리는 6주에서 8주에 한 번씩, 지금까지 총 백오십 명의 예술가들의 작품을 전시했다. 나는 행정 업무를 맡고 있으며, 예술가들에게 연락해 방문 스케줄을 짜고, 공항에서 예술가들을 픽업하고, 갤러리 평면도를 보내주는 일 등을 한다. 남편은 육체 노동을 도맡는다. 내가 이메일을 보내고 웹 사이트에 작품을 업데이트 하면, 그는 상자를 만들거나 다시 보내야 하는 물품들을 정리하고, 받침대를 만들거나 새로운 조명 기구 전선을 연결한다. 또, 오프닝 때에 마실 맥주를 얼음에 담가 놓는 일 등을 한다. 나는 장기적 비전을 이끄는 반면, 남편은 전시회에 바로 필요한 일들을 그때그때 처리한다.

예술가들이 이곳에 도착하면 주로 우리 집에 머무는데 남편과 나는 서로 번갈아 가며 예술가들에게 필요한 것은 없는지 물어본다. 팬 케익을 만들어 주고, 시내에 있는 철물점에 가서 그들에게 필요한 재료를 사다 주기도 한다.

더 써버반은 두 개의 작은 갤러리를 합친 곳으로 도심지에 있다. 반면, 더 푸어팜은 밭에 지었다. 그곳에는 제멋대로 뻗어 있는 전시 공간과 기숙사 건물이 있다. 더 푸어팜은 비영리 프로젝트 공간이지만 더 써버반 못지않게 일이 많다. 더 푸어팜에서는 1년 동안 전시 계획이 잡혀 있으며, 입주 작가 프로그램에 참가한 예술가들이 이곳에서 여름을 보낸다. 이 프로그램을 4년 넘게 운영했다. 프로그램이 끝나면 체력 관리에 집중하며 다가올 여름에 진행할 방향을 세운다. 그러고나면 11월부터 3월까지 긴 숙면에 들어간다.

사업적 현실

나는 예술 사업과 관련된 일은 딜러, 비평가, 큐레이터들에게 전권을 준다. 그들 또한 나와 함께 일할 때 나의 의사를 존중해준다고 믿기 때문이다. 상업적으로 이익을 낼 수 없을 때도 있지만 말이다. 나에게 사업 계획을 정확히 보여줄 수 있다면, 비즈니스 관점을 가지고 있는 딜러, 시대 정신을 가진 큐레이터 그리고 판단력을 가진 비평가들에게 모든 일을 완전히 맡긴다. 이러한 나의 행동은 드라마 주인공이나 유명인사가 되기를 꿈꾸는 예술가들에게는 이상적이지 않은 전략이다.

가르침

시카고 아트 인스티튜트는 훌륭한 교육 기관이다. 나는 이곳에서 뛰어난 가르침과 아낌없는 지원을 받았다. 학교에서는 내가 강의를 하지 않을 때 스튜디오에서 작업하며 전문 예술가로 활동하기를 기대했다. 이러한 기대가 당연한 것이라고 여길 수도 있지만,

가르치는 직업을 가진 이들은 이러한 지원이 귀하다는 것을 잘 알 것이다. 보통 지정된 날에 강의를 하기 때문에 스케줄을 예상할 수 있지만, 지금은 그럴 수 없다. 회화과 학과장이 되었기 때문이다. 회의에 참석하는 시간이 잦아 스케줄을 예측하기가 어려워졌다. 이 자리에 2년 동안 있으면서 가르치는 것과 관리하는 것이 아주 많이 다르다는 것을 알게 되었다. 행정적으로 요구되는 단어, 분석적 근거 등 예술에서 필요한 언어와 다르다. 솔직히 나의 뇌로 두 가지 일을 처리하기가 버겁다. 요즘은 서서히 행정 업무와 가르치는 일을 구분하는 방법을 터득하기 시작했다.

글쓰기

이론을 도출해내는 것을 좋아하지만, 엄청난 난독증이 있어 글 쓰기가 너무 어렵다. 글 쓰는 것과 읽는 속도가 괴로울 정도로 느리다. 그래서 나는 침대 옆에 책을 가득 쌓아 두고, 깃털 이불 속에서 천천히 글 쓰는 연습을 한다.

마감에 임박했을 때 죄책감을 가지고 놀라울 정도로 많은 양의 스튜디오 작업과 집안 청소를 한다. 늘 느끼는 거지만 무언가를 미루는 것을 야박하게 생각해서는 안된다. 대다수의 편집자들은 작가들과 심리적 두뇌 게임을 하는데, 나는 늘 그들의 전문성을 높이 산다.

Peter Drake

갤러리스트와
멋진 관계를 유지하는 법

피터 드레이크

프랫 인스티튜트에서 학사 학위를 받았다. 지난 20년 동안 파슨스 디자인 스쿨, 뉴욕 아카데미 오브 아트 등 여러 곳에서 강의를 했다. 최근 뉴욕 아카데이 오브 아트 대학원의 교무처장으로 지명되었다. 시카고, 뉴욕, 폴란드 등에서 개인전을 열었다.

예술가로 살아가기 위한 나의 신조는 '절약하되 최선을 다해 연습하라'다. 나는 다양한 일을 했는데, 그 일들은 마치 양장점에서 옷을 맞춘 듯이 나의 창의적 욕구를 만족시켜주었다. 대학생 때 나는 컬러 프린트 숍에서 일했다. 다른 예술가들을 만나고 싶었고, 더 넓은 의미에서 뉴욕 문화에 소속되고 싶었다. 뉴욕에서는 연극하는 사람들, 음악가들, 영화 관계자들, 미술가들, 조각가들을 쉽게 만날 수 있다. 뉴욕은 그야말로 예술가들의 세상이다.

　나의 동료가 유명한 예술가들이 작업하는 스튜디오를 소개해주었다. 이 스튜디오에서 나는 세 개의 프로젝트에 참여했고, 내가 존경하는 예술가들로부터 영감을 얻어 작품을 만들었다. 스튜디오에서 일주일에 나흘 일했고, 밤과 주말에 개인 작업을 했다. 지하철을 타고 집에 갈 때는 피곤했지만 작업을 위해서 깨어 있고 흥미를 잃지 않으려 노력했다. 스튜디오에서 일하면서 가장 힘들었던 점은 나의 창의력과 노력을 다른 사람의 작업에 쏟아야 한다

피터 드레이크
〈밤을 위한 낮 Day for Night〉
65"×65"
캔버스에 아크릴
2006
작가와 린다 워렌 프로젝트 제공

는 것이었다. 결국 1년 반 만에 스튜디오를 나왔다.

친구가 자신이 일하고 있는 광고 회사에서 드로잉을 해달라고 요청했다. 나는 일주일 일하고 한 달 동안 동남부에서 생활할 돈을 벌었다. 생활이 넉넉해지자 방해받지 않고 작업에 집중할 수 있었으며, 내가 상상한 것보다 더 빨리 예술가로 성장해나갔다. 1980년 대는 막 갤러리들이 문을 열기 시작했던 때다. 나는 이스트 빌리지에 위치한 갤러리에 내 작품들을 전시했다. 젊은 예술가들에게 아주 좋은 기회였다.

나와 같이 일했던 딜러는 멋진 사람이었다. 그녀는 젊고 활기찼으며, 함께 작업하는 예술가들에게 진심을 다해 관심을 표현해주었다. 그녀는 예술가들이 경력을 쌓고, 다른 갤러리에서 주최하는 전시회에 참여할 수 있도록 연락을 주선해주었다. 일을 잘할 뿐 아니라 같이 어울리기도 좋아했다.

나는 작품을 판매하여 얻은 수입으로 생활이 가능해지자 프리랜서 일을 그만두었다. 하지만 누군가 나에게 좋은 일자리를 소개시켜 줄 때는 조금 마음이 흔들리곤 했다. 이러한 생활을 한동안 지속하다가 드로잉 센터에서 다른 예술가들의 그룹 전시를 조언하는 일을 시작했다. 일주일에 한 번 예술가들의 작업을 본 뒤 전시 방향을 조언해주는 일이었다. 정말 일하기 좋은 환경이었다. 그곳의 직원들은 예술가에게 호의적이었고, 그곳에서 받은 급여로 집세가 비싼 동네에 있는 스튜디오에서 하루 10시간에서 12시간 동안 작업할 수 있었다. 세상에나!

친한 친구가 나에게 파슨스 디자인 스쿨에서 강의할 의향이 있는지 물어보았다. 한 번도 생각해보지 않았지만 해보기로 했다.

그 후로 지난 20년간 나는 일주일에 한 번 이곳에서 학생들을 가르치고 있다. 처음에는 정말 하기 싫었다. 강의하는 것이 마치 무대에 서는 것 같았다. 남의 시선을 의식했고 두려웠다. 어떤 사람은 자연스럽게 관중의 시선을 끌지만 나에게 강의는 악몽 같았다. 아무리 열심히 준비해도 강의 전날에는 편히 잠을 들 수가 없었다. 그럼에도 불구하고 견뎌내야 했다.

나는 학생들이 스스로 하고자 하는 것을 찾을 때 보람을 느꼈다. 그들을 가르치며 예술가로서 나의 강점과 단점을 정직하게 수긍할 수 있었다. 학생들이 나날이 발전하는 모습을 보면서 스튜디오에서 게으름을 피울 수 없었다. 나는 파슨스 디자인 스쿨, 메릴랜드 아트 인스티튜트 컬리지, 스쿨 오브 비주얼 아트 그리고 뉴욕 아카데미 오브 아트 등 여러 곳에서 강의와 멘토링을 했다.

최근에 나는 맨하탄에 위치한 뉴욕 아카데이 오브 아트 대학원에 교무처장으로 지명되었다. 이 일을 하기 전에는 일주일에 대여섯 번 스튜디오에서 작업했는데, 이제는 학교에서 대부분의 시간을 보낸다. 적응하는 데 시간이 오래 걸렸다. 나의 창의적 에너지를 학교에 쏟아야 했기 때문이다. 그래서 최근엔 저녁 시간과 주말에 내 작업에 집중할 수 있는 방법을 찾았다. 그 결과 하루가 길어졌다.

내 삶에 있어서 가장 중요한 선택은 두 가지로 요약할 수 있다. 하나는 아내와 사랑에 빠진 것, 둘째는 거주지 선택이다. 나의 아내는 위스콘신에 있는 농장에서 자랐다. 장인, 장모님은 그녀를 동업자로 여겨 동등한 책임을 지며 농가를 운영하도록 했고, 그런 교육 환경에서 자란 아내는 예술가인 나도 그렇게 바라보고 이해해

주었다. 그녀는 내가 딜러들과 친근한 관계를 유지하고, 강의를 할 수 있도록 도왔으며, 작업에 집중할 수 있도록 배려해주었다. 아내는 나를 가장 많이 지지해주는 사람이다. 그래서 그런지 나는, 파탄난 예술가 부부를 이해할 수 없다.

창의적인 작업을 하기 위해서는 환경이 뒷받침되어야 한다. 아내는 나의 개인적인 삶과 학업과 예술가로서의 삶이 균형을 이룰 수 있도록 도와주었다. 내가 스튜디오를 잘 운영할 수 있도록 갤러리와 연락을 하고, 배송물 발송을 도왔으며, 연구비 지원을 신청해주었다. 웹페이지와 소셜 네트워크에 나를 소개하고 이력을 업데이트 해주는 일도 해준다.

이 모든 일은 한 사람이 하루 종일 해야 하는 양이다. 그래서 우리는 한 사람의 수입으로 생활한다. 한 사람이 버는 생활비로 사는 위험 부담을 감내할 의향이 있다면, 우리처럼 사는 것도 괜찮다.

우리는 1990년도에 미첼-라마에 아파트를 얻었다. 생각할수록 참 운이 좋았던 것 같다. 우리는 그곳으로 이사 가기 위해 1년 전부터 대기자 명단에 등록해 놓은 상태였는데, 다행히 기다리는 동안 독일에서 1년간 입주 작가 프로그램에 들어가게 되었고 독일에서 돌아올 때 바로 이 아파트로 이사했다. 이 아파트는 중산층이 주거할 수 있도록 설계되었다. 임대료는 개개인의 재산에 따라 높아질 수도 낮아질 수도 있다. 작품이 많이 판매되지 않을 때 쫓겨날 걱정을 하지 않아도 되니 얼마나 좋은 아파트인가! 이곳에서 살지 않았다면 나는 뉴욕에서 살 수 없었을 것이다. 이제 뉴욕 시에는 이런 아파트가 남아있지 않다.

지금까지 딜러와의 관계에서 몇몇은 좋았지만 몇몇은 끔찍했

다. 나는 딜러들에게 매우 협조적이며, 갤러리에 최대한 이득을 안겨주려고 노력한다. 때때로 전시를 큐레이팅하여 갤러리의 장점을 부각시켜 주기도 하고, 갤러리에 예술가나 컬렉터들을 소개해 주기도 한다.

시간이 지나면서 예술가와 딜러의 관계도 많이 변했다. 지금은 한 명의 딜러가 예술가의 삶을 전문적으로 이끌어 주는 경우는 거의 없다. 대부분의 갤러리에는 예술가들의 경력을 관리해주는 직원을 보유하고 있지 않으며, 경력을 쌓는 일은 예술가의 온전한 몫이 되었다.

나는 서로 협동해야 건강하고 전문적인 관계를 맺을 수 있다고 믿는다. 함께 일하는 딜러는 솔직한 비평을 해주지만 어떠한 방향도 지시해주지 않는다. 어떤 이들은 솔직한 비평이 곧 방향 지시라고 말하지만 최고의 딜러는 감각적으로 어느 선까지 말해야 되는지 알고 있다.

에너지가 넘치며 감각적인 능력을 가지고 있는 딜러와 일하는 것은 정말 즐겁다. 그들에게 기쁨의 원천은 작가와 작품에 있기 때문이다. 내가 최고로 좋아하는 딜러는 스튜디오에 있을 때 아무 기약 없이 전화를 걸어 몇 시간 동안 수다를 떨 수 있는 사람이다. 좋은 딜러는 삶에 대하여 교감할 수 있어야 한다.

이유 없이 대금을 늦게 주는 딜러도 있다. 물론 인생을 살다 보면 힘들 때도 있다는 걸 잘 알지만, 미리 이유를 말해줬으면 좋겠다. 예술의 세계는 매우 불안하고 주관적이다. 이러한 세계에서 작업에 대해 예측할 수 있도록 미리 언급해주는 것이 서로에게 좋다. 대금 문제로 딜러들과 불필요한 감정을 만들고 싶지 않다. 결국 열

린 마음과 솔직한 마음으로 서로 교감했던 딜러들과는 오랫동안
관계를 유지할 수 있었다.

갤러리스트 없이
독립 예술가로 살아가기

피터 뉴만

런던 대학교와 골드스미스 대학교를 졸업했다. 졸업 후 비디오 설치 개인전을 열었으며, 그 후 그의 작품은 런던, 브뤼셀, 뉴욕, 시카고 등에서 전시되었다. 그 밖에도 베니스의 구겐하임 미술관, 일본의 21세기 현대 미술관 등에 전시되었다. 2005년 잉글랜드 예술협회로부터 예술가상을 받았다.

샤론으로부터 이 책의 기고를 부탁받은 후, 4년 전에 겪은 이상한
일이 생각났다. 로스앤젤레스에서 6개월짜리 프로젝트를 시작한
지 몇 주 지나지 않았을 때였다. 나는 한 법률회사의 새로운 본사
에 설치할 작품을 만들고 있었다. 전시 작품으로 이 법률회사의 건
물 사진을 열네 장이나 찍어야 했다. 고객은 유쾌한 성격으로 나의
작업을 지지해주는 사람이었다. 나에게 맞춰 여행 일정을 계획해
주었고, 복잡한 일이 생기면 전화 한 통으로 해결해주었다. 이 여
행은 도쿄에서 시작하여 미국의 아홉 도시를 돌아보는 여정이었
다. 나는 가고 싶었던 곳을 방문하고, 하고 싶은 대로 작업하여 고
객이 원하는 결과물을 만들었다. 햇살 아래 카메라를 들고 시내를
도는데 내가 예술가라는 사실이 행복했다. 시내를 돌아다니다 우
연히 가로등에 붙어 있는 낡은 노란 종이에 적힌 글귀를 보았다.
그 종이에는 다음과 같은 내용이 쓰여 있었다.

피터 뉴만
〈로스앤젤레스 다운타운
Los Angeles, Downtown〉
39" 원
C 타입 디아섹 액자 사진
2008
작가 제공

당신은 예술가입니까?

도움이 필요하신가요?

워크숍 가능

바로 아래에는 예술가들의 고민이 쭉 적혀 있었다.

완벽주의

창작 활동 막힘

과잉생산

작품 설명에 대한 어려움

비현실적 기대감

개인과 다른 이들의 작품에 대한 지나친 비판적 사고

금전적 문제

감정 기복

기타 등등

물론 옮긴 내용 중 틀린 부분도 있을 수 있다. 하지만 무엇을 말하고자 하는지 여러분은 이해할 것이다. 이 글귀를 읽으며 깜짝 놀랐다. 종이를 가져오고 싶었지만 그럴 수 없었다. 아까워라! 예술가가 된다는 것이 이렇게 어려운 일이었나? 이런 조건에 충족해야 예술가가 될 수 있는 것인가? 종이는 마치 '익명의 예술가에게, 삶의 만족도를 높이는 12가지 방법'이라고 적힌 광고 문구 같았다. 솔직히 기분이 썩 좋지는 않았지만, 이 목록에 적힌 내용을 한 번도 느낀 적이 없다고 하면 거짓말일 것이다. 나는 종이 맨 윗부

분에 적혀 있는 '완벽주의'라는 단어를 보고 크게 웃었다. 나도 같은 곳의 사진을 몇 백 장씩 찍었기 때문이다.

비즈니스 중심지인 그곳에서 그 전단지는 무엇을 의미하는가? 전단지는 정확히 요점을 짚어 얘기했다. 솔직하고 진지하게 생각하도록 만드는 문구들⋯⋯. 나는 그 종이 자체가 작품이 아닌가 하는 생각이 들다가, 그 종이로부터 놀림을 당한 것 같은 기분이 들었다. 이 얇은 종이 한 장이 나를 완전히 혼란스럽게 했다. 워크숍에 참여하고 싶었지만 시간이 없었다. 예술가의 삶은 그 종이에 명시된 것처럼 복잡하고 어려운 일일지도 모르겠다.

나는 지난 몇 년간 갤러리와 함께 작업하지 않았고, 개인적으로 활동했다. 개인적으로 의뢰를 받아 협회나 전문적으로 공공예술을 다루는 에이전시와 일을 하거나, 직접 사람들에게 연락하여 작품을 판매했다. 둘 다 쉬운 일은 아니다.

예술가로서 자신의 작품에 값을 매긴다는 것은 매우 어려운 일이다. 나는 작품을 만들 때 시간을 많이 투자하며, 누군가로부터 의견을 듣는 것을 좋아한다. 기분에 따라 혹은 다양한 이유로 내작품을 과대 평가하거나 다른 사람에게 주곤 한다.

몇 년 전 선배들이 버려진 건물에서 작품을 전시했다는 이야기를 듣고 큰 영감을 얻었다. 선배들이 자신의 꿈을 이루어가는 모습을 보며 나도 그들이 걸어간 길을 따라갔다. 그 후로 몇 년 뒤 비어있는 빌딩에 내가 가진 모든 돈을 투자하여 전시회를 열었다. 작품을 한 점도 팔지 못했지만 《타임 아웃》에 전시 기사가 실렸다.

나는 고객과의 대화를 중요하게 생각했다. 대화를 많이 한다고 하여 작업의 본질적인 면이 바뀌지는 않지만, 대화는 단순한 작업

그 이상의 의미가 있다. 그 작품의 창작자로서 고객의 세상과 구매 동기를 알아야 한다고 생각한다.

막 전시를 시작했을 때 영국에 사는 컬렉터를 만난 적이 있다. 그와의 만남은 내 삶에 있어 가장 중요한 경험 중 하나다. 그는 나를 사무실로 초대했고 나에게 다음과 같이 물었다.

"당신이 항상 하고 싶었지만 할 수 없었던 작업이 있습니까?"

이보다 좋은 질문이 있을까! 나는 그에게 누군가 자유 낙하를 하며 요가를 하고 있는 모습을 비디오에 담고 싶다고 말했다. 말이 끝나자마자 그는 이 작품을 사기로 약속했고 바로 작업에 착수했다. 모든 감각을 뛰어넘는 작업이었다. 나는 이 작품을 세 가지 에디션으로 만들 수 있는지 물었다. 첫째는 그에게 갈 것이다. 이렇게 하면 투자비용을 제작하는 데 사용할 수 있고, 나중에 또다시 만들 수 있지 않을까 하는 기대였다. 그 제안은 받아들여졌다. 나의 작품에 대한 컬렉터의 확신을 느꼈다. 창작 과정에 대해 유쾌하게 이해해주는 모습에 감동 받았다.

7년 후 세 가지 에디션 중 하나는 일본에 있는 미술관에서 샀고, 2005년에 예술 방송 프로그램에 방영되었다. 이 작업은 여러 나라에서 소개되었다. 의뢰자 혹은 뛰어난 컬렉터의 가능성을 과소 평가해서는 안 된다는 것을 깨달았다.

독립된 예술가로 여기까지 오게 되어 매우 기쁘다. 요즘은 나의 미래를 구상 중에 있다. 예전에 나는 나를 소개할 때 아웃사이더 같은 느낌이 좋았다. 이러한 나의 성향은 갤러리 관계자들을 안심시켜 줄 수 없었고, 그래서 몇몇 프로젝트를 진행시키지 못 했다. 무한한 가능성을 지닌 매체들이 있지만, 예술 세계는 경력을

쌓는 데 있어서 놀라울 정도로 관례적이다. 앞으로 기회가 된다면 나와 대화가 잘 통하는 갤러리와 작업해보고 싶다.

예술가로 살면서 사람들과 함께 실질적인 결과물을 만들어내는 과정이 내겐 가장 어려웠다. 모순적이게도 이 과정을 겪으면서 나는 점점 더 독립적으로 변해 가고 있다.

예술가로 살아가기 위해 최선을 다해 자신을 홍보해야 하지만, 무엇보다 중요한 것은 자신의 작품을 만드는 데 시간을 많이 할애하고, 그 시간에 집중해야 한다는 것이다. 그래야 예술가의 세계에서 더 큰 그림을 그릴 수 있을 것이다.

나의 침실에서 스튜디오까지는
열여덟 발자국이다

리차드 클라인

미국 뉴 저지에서 태어났으며 현재 코네티컷 주에서 활동한다. 여러 미
술 단체에서 전문 컨설턴트로 일했고, 비영리 시각 예술 단체를 만들었
다. 현재 대학이나 평생교육원에서 현대미술과 관련한 여러 강의를 하고
있으며 비평가로 활동 중이다. 뉴욕의 스쿨 하우스 갤러리 등에서 개인
전을 열었으며 다수의 그룹 전시를 했다.

내가 속한 예술 세계의 사람들은 스튜디오 작업 외에 다른 일을 하는 것을 긍정적으로 생각하지 않았다. 심지어 예술을 가르치는 직업도 임대료를 내는 하나의 수단으로 여겼다. 그들은 작품을 만드는 것이 인류에게 주어진 가장 멋지고 중요한 일이라고 여겼다.

창의적인 삶을 살기 위해서는 비판적인 사고를 가지고 많은 문화 행사에 참여해야 한다. 나는 30년 가까이 다양한 방면에 관심을 가지며 문화 행사에 참여했다. 이러한 나의 생각은 바그너가 말한 '종합 예술'의 개념에 따른다. 그는 모든 문화 행사는 통합되고 구분되어 있지 않다고 말했다. 이 개념은 19세기 영국에서 일어난 아트 앤 크라프트 운동으로 거슬러 올라가, 독일의 바우하우스에서 요셉 보이즈를 거쳐 오늘날의 관계 미학까지 연결된다.

'보는' 예술 세계의 피라미드의 꼭대기에는 홀로 열심히 작업하고 있는 외로운 예술가가 앉아 있다. 미술 세계에 몸담기 시작하면서부터 나는 나에게 이런 질문을 했다. "어떻게 이걸 하지?" 매

리차드 클라인
〈가방 Bag〉
20½"×15"×9"
재떨이, 안경, 유리로 된 물건들
거울, 놋쇠
2011
작가와 스테판 스토야노브
갤러리 제공

번 작품을 어떻게 보여줘야 할지 고민한다. "어떻게 이걸 하지?"
라는 질문의 본질 속에는 해야 하는 어떤 행위에 흥미와 재미를
가지고 있다는 의미이기도 하다. 예술가는 그 흥미와 재미를 작품
으로 보여주어야 한다.

난 스스로 인정한 '새로움' 중독자다. 스튜디오에서 작업을 하
면 혼자만의 세계에 갇히지만, 큐레이터로서 작품을 대할 때는 완
전히 이해할 수 없는 새로운 것에 끌린다. 작품에 투영된 아이디어
와 열정은 예술가인 나에게 동기를 부여해준다. 새롭게 떠오른 아
이디어가 내가 일하고 있는 미술관과 직접적으로 연관이 있을 때
면 정말 신이 난다.

스튜디오와 미술관에서 일하기 좋은 날이 있다면, 반대로 실망
하고 환멸을 느끼는 날도 있다. 그럴 때면 밥 딜런의 〈누군가를 섬
겨야 해요 Gotta Serve Somebody〉란 노래가 생각난다. 가사 내용은
이렇다. "당신은 누군가의 건물주일 수도 있죠, 당신은 어쩌면 개
인 은행을 가지고 있을 수도 있어요. 하지만 당신도 누군가를 섬겨
야 해요." 맞는 말이다. 나는 기관에서 원하는 일을 해야 한다.

나는 절제력이 좋은 편이다. 하루에 20분만 작업할지라도 거의
매일 스튜디오로 간다. 굳이 스튜디오로 가는 이유는 스튜디오에
서 작업하는 것이 예술가로서 정신적·육체적으로 훈련하는 것
이라고 생각하기 때문이다.

나는 예술가로서 예술을 창작하기도 하지만, 큐레이터로서 예
술을 설명하기도 한다. 솔직히 말하자면 예술가로서 좋은 작품을
만드는 일이 더 어렵다. 큐레이터는 예술 작품을 하나의 비즈니스
로 보는 안목이 필요한데 천성적으로 작품 소개를 잘하지 못한다.

하지만 내 작품을 소개할 때만은 큐레이터의 관점을 유지하려 노력한다.

미술관에서 일했던 경험은 갤러리와 함께 작업할 때 많은 도움이 되었다. 계획을 세우는 일부터, 보도자료를 쓰는 일, 지적재산권과 사업적인 면을 다루는 일까지 두루두루 실질적인 그림을 그릴 수 있게 되었다.

또 한 가지 배운 점이 있다면, 재정적인 문제에 대해선 갤러리스트의 의견에 따라야 한다는 것이다. 예술가들은 돈을 버는 것을 부수적으로 생각하지만, 갤러리스트의 입장에서 비즈니스는 중요하다. 내 경험으로 볼 때 갤러리스트가 예술가의 소울메이트가 되리라 기대하지 않는 편이 좋다. 하지만 그들과 미적 관심에 대해 이야기 나누는 것은 즐겁다.

갤러리스트가 대중에게 작품을 설명하려면 작가와 작품에 대한 충분한 이해가 필요하다. 그들의 주요 업무는 다른 곳에서도 작품을 전시할 수 있도록 작품을 노출시키고, 판매하며, 리뷰와 비평을 쓰는 일이다.

스튜디오에서 작업을 하기 위해서는 작업 활동과 일상 사이에 균형을 맞춰야 한다. 그래서 나는 스튜디오를 집 안에 차렸다. 예전에는 집과 거리가 먼 독립된 공간에 스튜디오를 마련했는데, 작업을 하면서 시간적·금전적으로 비효율적이라는 것을 알게 되었다. 스튜디오에서 침실까지 열여덟 발자국이다. 이제는 일어나자마자 일하러 갈 수 있다.

한 달에 몇 번씩 새벽 네다섯 시에 일어나 스튜디오로 향한다. 새벽에는 작업하는 것이 무엇이든 간에 작품에 사로잡힌다. 나는

새벽 시간을 활용함으로써 지난 몇 년간 눈에 띄게 좋은 성과를 냈다. 또한, 작업 공간과 생활 공간이 한 곳에 있어서 일이 폭풍처럼 몰려오기 전에 심리적으로 준비할 시간을 얻을 수 있었다.

나는 작품을 만드는 일뿐만 아니라 글 쓰는 일도 집에서 한다. 집에서 일했을 때 얻는 또다른 혜택은, 언제든지 어시스턴트이자 비평가이자 화가인 나의 아내 메리의 도움을 받을 수 있다는 것이다. (메리, 만약 당신이 이 책을 읽고 있다면 지난주에 지하에서 상자를 옮길 때 도와주어서 감사하다는 말을 하고 싶어요. 그리고 동상을 납땜할 때 인내하고 잡아줘서 고마워요.)

나는 풍족하게 생활하려면 어떻게 살아야 하는지 스스로에게 묻곤 한다. 문득 고등학교 생활지도 상담 선생님께서 해주신 말이 기억난다. 선생님은 나에게 진지하게 조언했다.

"얘야, 예술을 하며 산다는 것은 정말 어려운 일이란다."

이 말은 내게 경고 같았다. 하지만 내가 다른 일을 하며 사는 삶은 상상할 수가 없었다.

여기에 나는, 이십 대부터 지금까지 내가 해왔던 일을 소개하고자 한다. 기본적으로 스튜디오에서 개인 작업과 공공예술 작업을 했으며, 미술 교육하기, 그림 그리기, 청동 주물 만들기, 중 · 고등학생이나 대학생, 어르신을 대상으로 입체 디자인 강의하기, 갤러리에서 작품 판매하기, 미술품 관리 및 복원 전문가로 활동하기, 평론과 학술 에세이 등 글쓰기 등을 했다. 이뿐만 아니라 미술 단체 혹은 기관에서 전문 컨설턴트로 일했고, 비영리 시각 예술 위원으로 대안 공간과 미술관에서 일했다. 비영리 시각 예술 단체를 창립했고, 대학이나 평생 교육원에서 현대미술과 관련한 주제로 여

러 강의를 했으며, 객원 비평가로 활동했다. 비영리 단체와 미술관에 객원 큐레이터로 참여했고, 미술관에서 행정 직원으로 일했다. 미술품 컬렉터들에게 조언을 하고 작품을 구매하고 보존하며, 수집하는 데 도움을 주었다. 다양한 시각 예술 대리점에서 예술가 추천인으로 활동했고, 공공예술 프로그램에서 컨설턴트로 일했다. 이상 끝!

Sean Mellyn

반 고흐의 침실을 보며
예술가의 세계를 탐험한다

션 멜린

프랫 인스티튜트에서 순수미술을 전공했다. 졸업 후 액자 세공사로 일하다 친구의 소개로 인테리어 스타일링을 시작했다. 그 영향으로 션의 작품 속에는 냉장고, 쓰레기통 등 집안 살림살이가 자주 등장한다.

프랫 인스티튜트에서 재학 중일 때 다나 재단에서 보조금을 지원받아 미술품 액자 세공사로 일했다. 다나 재단에서는 예술가들이 저소득층에서 벗어날 수 있도록 보조금을 지원해줬다. 내가 일하던 액자 가게는 미국에서 최고 중에 하나였다. 나는 이곳에서 재스퍼 존스(무대 장치가-옮긴이), 로버트 라우센버그(팝아트의 선구자-옮긴이), 클래스 올덴버그(조각가, 앤디 워홀 등과 함께 대표적인 팝아티스트로 꼽힘-옮긴이)와 같은 유명한 예술가와 일했으며, 수많은 딜러를 만났다. 이곳에서 오랫동안 유지되는 인맥을 쌓을 수 있었다. 몇 년 뒤 나는 내 작품들을 보여주기 시작했고, 세공사로 버는 수입보다 내 작품을 판매하면서 돈을 더 많이 벌었다.

내 기억으론 침대에 누워 일을 그만두어야겠다고 결심했던 것 같다. 하지만 일을 그만두고 바로 후회했다. 롤러코스터를 타는 것처럼 곧 금전적인 여유와 궁핍을 경험하게 될 것이라는 것을 알고 있었기 때문이다. 운 좋게도 곧바로 갤러리 소속 예술가가 되었다.

션 멜린
〈배부른 자본가 Fat Cat detail〉
15"×12"×6"
캔버스에 오일과 글리터,
나무, 모델링 페이스트, 종이
2011
작가 제공

뉴욕의 아파트에서 산다는 것은 쉬운 일이 아니다. 아파트에 살면서 스튜디오를 운영하는 일은 임대료, 재료비, 제작·관리비, 어시스턴트 고용비 등을 고려해보았을 때 작은 기업을 운영하는 것과 같다. 나는 운영을 잘하기 위해 절제해야 된다는 것을 배웠다. 또한 현실적으로 작품을 판매하여 번 돈으로 생계 유지 비용을 충당할 수 없다는 사실도 깨달았다.

다시 액자 세공사로 일을 시작했고, 컬렉터의 개인 보조원으로 일하며 거침없이 일거리를 찾았다. 언급한 일 외에도 조교수로 가르치는 일을 했지만, 이 직업의 보수 또한 롤러코스터 같았다. 등록한 학생의 수에 따라서 폐강이 잦았다.

나는 친구의 소개로 인테리어 스타일링을 시작했다. 가구와 사물의 위치를 정하고 구성하여 최상의 '스토리'를 만든 다음 사진 촬영을 하는 일이었다. 이 작업은 잡지나 책에 소개되었다. 이와 함께 아파트를 꾸미는 일도 했다. 직감적으로 아파트 내부의 가구를 배치했다. 어떤 면에서 이 일은 내 작품 활동의 연장선에 있다고 생각했다. 카메라에 입체적인 공간을 어떻게 평면으로 담을지 이해하는 데 오랜 시간이 걸렸지만, 예술가로서 나의 지식을 동원하여 구도를 잡았으며 감각을 익혔다.

반 고흐의 침실 속 구도와 마티스의 훌륭한 스튜디오의 색조를 보며 미술의 역사와 예술가의 관계를 생각했다. 안드레아 지텔(간이용 집 오브제를 만드는 작가-옮긴이), 프란츠 웨스트(베니스 비엔날레 평생 공로 황금사자상을 받은 작가-옮긴이) 혹은 리크리트 티라바니자(아르헨티나 출신 현대미술가-옮긴이)와 같이 생활 속 물건을 활용하여 작업하는 예술가들의 작품을 유심히 관찰했다.

내 작업 속에는 늘 집안 살림살이가 들어 있다. 냉장고, 전구, 쓰레기통 등을 주제로 그림을 그렸다. 또한, 베개를 만들고 소파에 색을 입히고 램프도 만들었다. 라우센버그의 침대(실제 자신의 침대에 작업을 한 작품 – 옮긴이)를 보고 감동을 빋았고 아식까지 그 여운이 남아 있다. 그의 작품을 보며 생활 속에 있는 모든 물건이예술 작품이 될 수 있다는 깨달음을 얻었다.

예술가, 블로거가 되다

샤론 L. 버틀러

터프츠 대학교에서 예술사를 전공했고, 매사추세츠 아트 컬리지에서 회화 수업을 받았다. 코네티컷 대학교에서 순수미술 석사 학위를 받았다. 대학원을 졸업한 후 디자인 경력 덕분에 뉴저지 커뮤니티 컬리지에서 그래픽 디자인 강사로 일했다. 뉴욕, 프로비던스, 필라델피아의 갤러리에서 개인전을 열었으며, 2007년부터 블로그 활동을 활발히 하고 있다.

샤론 L. 버틀러
〈형편없이 가면을 쓴 모양
Poorly Masked Shape〉
23" × 18"
리넨 위에 색소와 우레탄
2012
작가 제공

지난 20년간 나는 어떻게 창조적인 삶을 살았을까? 나는 나의 본능에 따라 살았다. 초창기에 내 생활은 단순했다. 가장 우선순위에 둔 것은 그림 그리는 일이었고, 《보그》, 《콘테 나스트 트래블러》, 《내셔널 램푼》 등 잡지에 글을 써서 돈을 벌었다. 1989년 경제 위기로 프리랜서 일이 줄었을 때 폴락 크라이스너 재단의 기금으로 1년을 보냈고, 그다음 코네티컷 대학교의 석사 과정에 진학하여 장학금을 받고 조교 일을 했다.

대학원을 졸업한 후 디자인 경력 덕분에 뉴저지 커뮤니티 컬리지에서 그래픽 디자인 강사로 일했다. 회화를 가르치고 싶었지만 브루클린에 있는 스튜디오 임대료를 충당하기 위해 선택의 여지가 없었다. 그 후로 몇 년이 지났고, 뉴욕, 프로비던스, 필라델피아의 갤러리에서 개인전을 열었으며 꽤 많은 작품을 판매했다. 그러나 좋았던 시간은 빠르게 지나갔다.

9·11사태 이후에 나와 함께 작업했던 갤러리들이 문을 닫았

다. 여러 가지 방법으로 그저 유지만 되고 있었다. 내게 아이가 생겼고, 코네티컷 주에 있는 공립 예술 대학에서 그래픽 디자인을 가르치는 전임 교수가 되었다. 선택의 폭이 좁았기에 작품을 만드는 일을 잠시 보류해야 했다. 생활이 어려워지면서 이혼을 했고, 스튜디오를 접어야 했다. 그럼에도 불구하고 나는 애니메이션, 설치 작품 등 여러 장르에서 실험적인 프로젝트에 참여했다.

정년 퇴임을 하고 자유로워졌을 때까지 회화를 잊고 살았다. 새집으로 이사했을 때 벽면에 걸 예술 작품이 필요했고, 엘스워스 켈리(현대 미니멀리즘 화가-옮긴이)의 〈팔콘 Falcon〉과 조르주 브라크(프랑스 야수파 작가-옮긴이)의 그림을 따라 그리면서 내가 얼마나 회화를 사랑하는지 알게 되었다. 유화 용제 냄새, 캔버스 위에 붓의 탄성, 작품의 구상 등 나는 다시 그림과 사랑에 빠졌다.

현대 회화에 대해서 잘 모르기에 매일 인터넷에서 미술 비평과 리뷰를 찾아보았다. 실망스럽게도 도움이 될 만한 정보가 너무 부족했다. 그래서 직접 투 코츠 오브 페인트(Two Coats of Paint)라는 이름의 블로그를 만들었다. 블로그는 주류 미디어라고 할 수 없지만, 적은 수의 학자들이나 저널리스트들이 나의 블로그를 신뢰했다. 블로그에는 나의 관심사인 디지털 미디어, 예술 비평, 회화 등의 정보를 업데이트했다. 나는 그 일에 완전히 몰두했다. 비록 다른 작가와 동료들은 쓸데없는 짓이라고 생각할지라도, 블로그 활동은 내 작업의 필수적인 부분이었고, 나는 더 많은 예술 커뮤니티와 연결이 되었다.

블로그는 내 작업과 다른 예술가의 작업에 대한 생각을 수집하는 매우 중요한 역할을 했다. 블로그 운영은 휘트니 미술관, 브루

클린 미술관, 뉴욕 현대 미술관 등 주류 커뮤니티에서 도움을 받았기에, 예술 커뮤니티의 발전을 위해 활발히 기여하고 있다는 자부심이 생겼다. 글쓰기와 블로그 활동, 회화 작업이 발전하면서 많은 전시회의 공동 작업에 초대받았다.

나는 조심스럽게 디지털아트 분야에서 내 관심사를 넓혀 나갔다. 학생들이 내 프로젝트에 참여하는 것이 좋았고, 학생들에게 출간에 적합한 책을 만드는 방법과 웹 2.0 도구를 사용하는 방법, 프로젝트를 대중에게 보여주는 방법 등을 가르쳤다. 정교수가 된 이후 전시 준비와 작품을 제작하는 데 몰두했다.

결국 나는 내 자리로 돌아왔다. 동료의 강력한 반대에도 불구하고 회화와 드로잉 수업을 요청했다. 지난 20년간 내 마음은 회화를 향했지만, 디지털 프로젝트, 글쓰기, 추상 회화 작업 등을 하며 예상치 못한 변화를 겪었다. 조화롭지 않은 것처럼 보일지라도 모두 내 본능에 충실한 작업이었다.

나는 결과나 성공보다 과정을 중요하게 생각한다. 회화의 신비로움에 사로잡히고 난 다음부터, 매년 나의 정체성을 드러낼 회화 시리즈를 작업했다. 예전에 나는 이렇게 내 삶이 풍요로워질 것이라고 예상하지 못했다. 쉰세 살, 앞으로 계획과 방향을 설정하는 일이 쉬울지 어려울지 아무도 모르지만, 아마도 예상치 못한 기회와 도전을 마주하게 될 것이다. 미래는 정말 아무도 모른다.

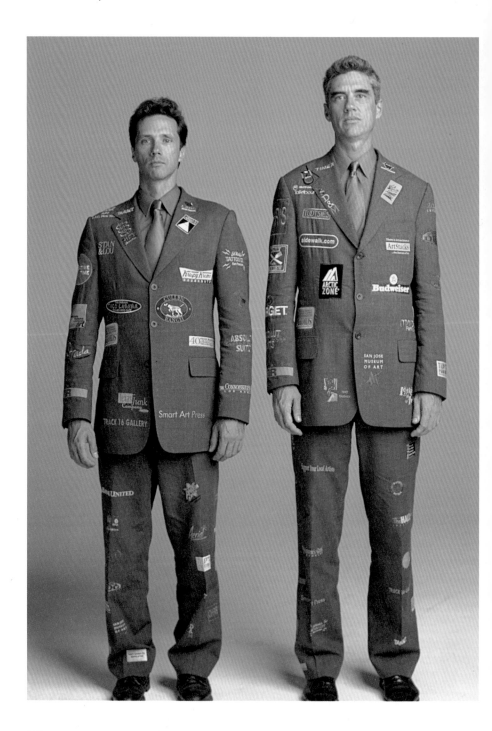

우리는 우리를 판다

더 아트 가이즈

더 아트 가이즈의 미카엘 가브리와 잭 매싱은 1983년 휴스턴 대학교에서 공동 작업을 하며 결성되었다. 둘은 생계를 위해 목수나 미술관에서 전시 디렉터로 일하며 작업 활동을 했다. 더 아트 가이즈는 2010년 휴스턴에서 주관하는 올해의 예술가상을 받았으며, 그 밖에도 올해의 텍사스 예술가상, 크리에이티브 예술가상 등을 수상했다.

우리의 작업은 역설과 일관성의 양면을 가지고 있다. 우리는 예술가로서 절대적으로 만족스러운 삶을 살고 있으며, 우리의 관심과 방향에 분명한 확신을 가지고 있을 뿐 아니라 어떻게 목표를 성취해 나갈지도 알고 있다. 일상을 살아가면서 작품을 만드는 일은 정말 신기하다. 우리는 창조적인 작업과 일상적인 삶을 스스로 조정할 수 있다.

우리는 예술 작업을 통해 돈을 벌고, 공과세를 납부하고, 식료품을 사고, 호화 여행을 하며 예술가로 살아가고 있다. 현재 입주 작가 신세를 면하지 못했고, 워크숍을 열어 돈을 벌기도 하며, 대학에서 시간 강사 일을 하고 있지만 어느 곳에서도 누구의 정직원으로 속해 있지 않다. 우리는 작가 기금도 신청하지 않는다. 아주 드물게 직접적으로 작품을 갤러리나 스튜디오에서 판매하곤 한다. 이 에세이도 유일하게 휴스턴에 있는 맥클라인 갤러리로부터 요청을 받아 작성한 것이다. 우리는 휴스턴에서 예술가들과 스튜

더 아트 가이즈
〈정장: 옷이 사람을 만든다.
(토드 올드햄 옷을 입은
아트 가이즈)
SUITS: The Clothes Make The
Man (The Art Guys with Todd
Oldham)〉
개념 미술/비즈니스 프로젝트
1998~1999
작가와 휴스턴 미술관 제공
사진 마크 셀리저

디오와 사무실을 나누어 사용하고 있다.

더 아트 가이즈는 1983년 휴스턴 대학교에 재학할 때 공동 작업을 하며 결성되었다. 그때부터 1989년까지 우리는 생계를 유지하기 위해 여러 가지 일을 했다. 잭은 목수나 페인트공 같은 이상한 일을 했고, 나는 1984부터 1986년까지 뉴 뮤직 아메리카에서 코디네이터로 일했으며, 더 칠드런스 미술관에서 전시 디렉터로 일했다. 1989년 우리는 큰 창고로 이사했고, 그곳은 우리의 본부가 되었다. 그때부터 우리는 다른 일을 그만두고 작품 활동에만 전념했다. 운이 좋게도 지난 15년 동안 대부분 비용이 지불되는 작품 활동에 초대되어 작업을 했다.

우리의 고객 명단은 미술관, 대학교, 대학 갤러리 그리고 다양한 공공예술과 관련된 전시장이다. 가끔씩 우리는 개인적으로 돈을 받고 일을 한다. 특별한 방식과 재료로 작업하지 않고 특이한 프로젝트를 하는 예술가로 알려져 있기 때문에 다른 예술가보다 많은 기회가 주어진 것 같다. 그냥 짐작일 뿐이다.

더 아트 가이즈를 운영하는 방법은 사업을 하는 것과 같다. 다른 직종의 사람들이 일하는 것처럼 컴퓨터로 파일을 정리하고, 전화 통화와 이메일로 자료를 주고받는다. 이는 15년 전과 비교해보면 큰 차이가 있다.

1995년 초, 우리의 활동은 다양한 프로젝트를 관리하기 위해 더욱더 예술 비즈니스 쪽으로 기울었다. 더 아트 가이즈가 생각하는 예술 비즈니스는 일반적으로 생각하는 비즈니스와 미묘한 차이가 있으며 여러 단계를 가진다. 우리는 비즈니스를 작품의 일부로 편입해 생각한다. 예를 들어 우리는 잘 알려진 〈수트SUITS〉 프

로젝트를 진행하기 위해 광고 지면을 구입했다. 〈수트〉프로젝트에 사용된 옷은 미국 패션 디자이너 토드 올드햄이 디자인한 회색 양복으로, 우리는 광고를 한 후에도 고객을 위해 1년 동안 이 옷을 입었다.

가장 최근에 한 예술 비즈니스로는 말 그대로 우리 자신을 판매하는 것이었다. 우리를 소유하기 원하는 컬렉터에게 우리가 죽은 후 사리의 형태로 우리의 몸을 제공하는 프로젝트다. 컬렉터가 실제로 예술가를 소유하게 된다면 이는 사상 초유의 일이 될 것이다. 우리는 지금 30년 동안 많은 어려움을 겪으며 브랜드로 발전한 우리의 이름, 더 아트 가이즈를 팔기 위해 노력하고 있다.

비즈니스, 자본주의, 브랜딩, 마케팅과 광고 등은 미국 문화의 본질적인 모습이다. 예술가로서 모든 질문에 조사하고, 실험하는 것이 우리의 의무라 생각한다. 수년 동안 우리는 이러한 일을 했고 언젠가 어느 곳에 다다를 것이다. 그러니……

"당신에게 우리의 명함을 줄까요?"

반복되는 습관을 깨뜨려라

토마스 클리퍼

뉘른 베르크 뒤셀도르프 예술 아카데미에서 회화와 조각을 공부했으며,
프랑크푸르트 국립조형 예술대학 슈테델 학교에서 석사 과정을 밟았다.
예술은 새로운 미학, 아이디어, 문화적 문제, 사회적 이슈 등을 공유하는
과정이라고 생각한다. 2014년 오스트리아 쿤스트하우스 현대 미술관에
서 전시회를 열었다.

샤론 : 평소에 작업을 어떻게 하는지 이야기해줄 수 있을까요? 삶 속에서 창의적인 면과 현실적인 면을 어떻게 조율하는지 궁금합니다.

토마스 : 양면을 분명하게 구분하는 일은 어렵습니다. 혼란스럽기도 하고, 정리가 안 되어 있기도 하고요. 저의 일상은 매우 게으르고 무계획적입니다. 작품도 대부분 스튜디오에서 만들지 않고 다양한 공간에서 제작합니다. 보통 몇 주에서 몇 달이 걸리지요. 그러나 그동안에는 작업에 집중하고 모든 에너지를 쏟아붓습니다. 물론 물리적인 어려움을 겪기도 하고, 완전히 지치기도 하지만 저는 이런 과정을 좋아합니다.

샤론 : 토마스, 당신이 지속적으로 창의적인 작업을 할 수 있는 원동력은 무엇인가요?

토마스 클리퍼
〈현장 프로젝트, 관리 상태
From the on-site project,
State of Control〉
205cm × 275cm
종이에 리노 프린트
베를린의 구 국가 안보국의
바닥을 뜯어서 프린트함
이민자들이 이탈리아의
람페두사를 지나 유럽으로
오는 험난한 길을 보여줌
2009
작가와 갈레리 나젤 드렉슬러 제공

토마스: 사실 저는 무엇을 지속할 때보다 '멈춰 있을 때' 아이디어가 많이 떠오릅니다. 가령, 잠에서 깰 때 의식과 무의식 사이에서 살짝 몽롱해지는데 그때 아이디어가 마구 떠올라요. 이것이 제 창작 과정의 첫 단계입니다.

샤론: 큐레이터나 갤러리 기획자에게 전시에 관해 의견을 주고받기도 하나요?

토마스: 물론입니다. 전시하기 전에 큐레이터들과 이야기합니다.

샤론: 큐레이터와 대화하거나 협업하는 것을 좋아하나요?

토마스: 큐레이터와 작가의 관계에 따라 달라지긴 합니다. 일반적으로 작가와 큐레이터는 매우 예민한 관계입니다. 항상 쉽지만은 않은데 그들은 그들 나름대로의 목표가 있고, 예술가들도 나름의 입장이 있기 때문입니다. 어떤 지점에서 서로 맞지 않다면 전시를 못하게 되지요.

샤론: 작업을 도와주는 어시스턴트가 있나요? 있다면 어떤 일을 도우는지요?

토마스: 저는 대형 프로젝트를 할 때 어시스턴트의 도움을 받습니다. 설치 작업이나 출력 등 무엇이든 필요한 일을 도와줍니다. 어시스턴트에 따라 할 수 있는 것이나, 원하는 것이 달라지고요. 프

로젝트의 예산에 따라 다릅니다.

샤론 : 어떤 예술가는 혼자 작업하는 것을 좋아합니다. 스튜디오에 다른 사람이 있다면 어떤가요? 협업을 하기도 하나요?

토마스 : 혼자 작업할 때도 있고, 어시스턴트와 함께 할 때도 있고, 협업할 때도 있습니다. 최종적으로 모든 결과와 과정은 '우리의 것'이지 결코 '내 것'이 아니에요. 어시스턴트를 동등한 파트너로 생각합니다.

샤론 : 작업할 때 시간을 어떻게 쓰는지 말해줄 수 있나요? 그리고 상업적으로 관련된 사람들과 깊은 관계를 맺기도 하나요?

토마스 : 예술가로 살고자 한다면 하루 25시간, 일주일에 8일은 작업해야 합니다.

샤론 : 선생님은 전시 공간을 정육업자 뒤(After the Butcher)라고 불렀는데, 어떻게 전시 공간을 운영하는지 궁금합니다.

토마스 : 저는 전시 공간을 제 작품의 일부분으로 생각합니다. 상업적인 공간으로 생각하지 않아요. 서로 협력하고 상호 작용하는 것이 작품 활동이라고 생각합니다. 저는 작품을 발전시키는 것이 무엇보다 중요하다고 생각합니다. 저에게 전시 공간인 갤러리는 중요한 의미지만 2순위예요. 갤러리 오프닝은 전시의 꽃입니다.

아주 중요하지요. 제 아내와 저는 우리 집으로 사람들을 초대하는 것을 아주 특별하게 생각합니다. 초대를 받은 방문객들은 전시를 보기 위해 우리와 지속적으로 연락을 합니다.

샤론: 갤러리와 함께 작업하면서 어떤 이득을 얻을 수 있을까요? 갤러리에 도움을 주는 경우도 있나요? 갤러리에서 함께 작업할 때 요청하는 사항이 있나요?

토마스: 첫 번째로 상업적인 갤러리는 예술가의 작품과 수입을 잘 관리해줍니다. 또한, 큐레이터들은 다른 곳에서 전시하기 위해 작품을 잘 설명하고요. 갤러리에서 작품을 전시하는 일은 저에게 매우 특별한데요, 실험적 욕구와 상업적 접근 사이에서 균형감을 찾는 부분에 중점을 둡니다.

샤론: 기획할 때 작품이 어디서 어떤 관객에게 보이길 원하는지 생각할 텐데요. 어떤 기준으로 갤러리를 정하나요? 스튜디오에서 하는 작업 스타일에 따라 정해지나요?

토마스: 일반적으로 전시회에 초대를 받습니다. 후원하는 기관이 따로 없을 경우에는 제가 조직합니다. 저는 초대에 '아니오'라고 말하기 어려운 작가에 속한 사람입니다. '아니오'라고 말하는 것을 배워야 했지만, 참여하지 못할 때 항상 죄의식을 느낍니다.

샤론: 몇 년 동안 미국에 오지 못했습니다. 그래서 전시 기회나 수

입이 줄어들었나요?

토마스 : 만약 미국에 갔다면 백만장자가 되었을 겁니다(웃음). 지금까지 두 번의 기회를 놓쳤습니다. 필라델피아에 있는 필라그라피카에서 판화 작품으로 초청을 받은 적이 있고, 뉴욕 현대 미술관의 판화 부문 큐레이터를 만난 적이 있지요. 물론 미국에서 입국할 수 있는 허가를 받지 못해 안타까웠습니다. '자유의 땅'이라 여겨지는 미국이 유연한 태도를 가져야 한다고 생각합니다. 어떠한 규제로도 예술가의 창작 활동을 제한해서는 안됩니다. 구시대적이에요.

샤론 : 작품을 전시할 기회는 어떻게 찾나요?

토마스 : 그동안 많이 받지 않은 질문이네요. 전시 관계자들이 여러분을 찾고 있을 것입니다. 일반적으로 어떻게 관심을 발전시키고 좋은 예술을 만드는지, 무엇이 좋은 예술인지, 누구와 함께 고민하고 어떻게 공유하는지 등을 묻거든요.

샤론 : 갤러리에 작품을 전시하는 것을 중요하게 생각하나요? 어떤 작가들은 다른 방식으로 대중에게 다가가기도 하는데요.

토마스 : 예술은 새로운 미학, 아이디어, 문화적 문제와 사회 이슈 등을 공유하는 과정입니다. 이 과정은 공공성과 관계가 있습니다. 대중을 수용하기 위해서는 공공 전시를 해야 해요. 누군가 자신의

스튜디오에서 창의적 작업을 오랫동안 한다고, 그것이 사회와 공유되는 것은 아닙니다. 저는 사회적으로 공유되는 과정에 매우 큰 관심을 가지고 있습니다. 스튜디오에서 벗어난 세상에서 나를 분리하는 것은 저에겐 일어날 수 없는 일이에요. 대중들이 저의 작품에 관심을 가질 때 비로소 모든 과정이 시작됩니다. 물론 작가의 작품이 어느 누구에게도 주목받지 못하다가 사후에 중요한 작품으로 인식되기도 합니다. 그러나 이런 '반 고흐적 현상'은 거의 없다고 봐야 해요. 작품은 외부로부터 공유되어야 하며, 비평과 평가의 과정을 거쳐야 합니다.

샤론: 작업 전시를 위한 최상의 장소는 어디인가요? 미술관, 대안 공간, 개인 전시장?

토마스: 저는 사회·정치적인 영역과 역사적 층위와 관련된 특정 장소에 대해 큰 관심을 가지고 있습니다. 예술의 경계를 넓히고 싶어요. 개인의 다양성이나 사회적 평등과 해방 등 정치나 사회를 변화시키기 위해 예술이 촉매가 될 수 있다고 생각합니다. 어떤 장소에서든 작품을 전시할 때는 항상 다른 선택을 할 수 있어요. 그야말로 변화무쌍합니다. 그런 면에서 저는 특정 장소를 선호하지는 않습니다. 만약 미술관에서 작업한다면 더 많은 예산을 확보할 수 있으며, 전문적인 어시스턴트의 도움을 받을 수 있겠지요. 한마디로 더 좋은 환경에서 일하게 될 거예요. 작품을 전시할 때 제가 고민하는 지점은, 전시의 이면에 어떤 생각이 있으며, 이 생각들이 저에게 어떤 의미가 있는지예요. 그리고 예술가로서 저에게 적합

한 작업 환경이 무엇인지 고민합니다. 누구나 전문적인 작업 환경이 있는 좋은 기관의 초대를 받는 것은 아닙니다. 만약 전문 기관에서 초대되어 작품을 전시하게 된다면, 그것에 들어가는 비용은 그 기관에서 의무적으로 부담해야 합니다.

샤론 : 전시 공간을 예술 작업의 확장이라고 하고, 전시 공간 이름을 '정육업자 뒤'라고 짓기도 했는데, 일종에 커뮤니티를 만들고 싶었나요?

토마스 : 대안 공간을 확대하고 싶었어요. 실험 공간이라고 표현하는 것이 더 맞겠네요. 베를린에서 작업하기 좋은 점은 이곳의 예술계에서는 '현대미술이 어느 방향으로 번성하길 원하는가?'에 대해 적극적으로 고민한다는 점이에요. 이런 점에서 제 작업 공간을 단순한 커뮤니티라고 규정하기는 어렵습니다. 베를린은 큰 도시예요. 새로운 전시회가 많이 열리며 관람객을 불러 모으죠. 이곳은 각양각색의 예술가들에게 관심이 아주 많습니다.

샤론 : 이야기를 바꿔, 가족에게도 도움을 많이 받았나요?

토마스 : 전 가끔 제 파트너에게 작품에 관하여 물어봅니다. 그러면 그녀는 올바른 방향으로 가도록 조언을 해줍니다.

샤론 : 마지막으로 처음과 같은 질문을 던질게요. 어떻게 여러 해 동안 창의적인 면과 현실적인 면 사이에서 균형을 잡았나요?

토마스 : 해답을 찾기는 매우 어렵습니다. 저의 작업 과정은 아주 작은 변화를 거치면서 발전한 것 같습니다. 저는 항상 이 사회가 반복적인 습관을 깨뜨리고 근본적으로 변화하길 원합니다.

Timothy Nolan

그래프와 퍼센트로
하루의 일과를 표현한다

티모시 놀란

보스턴 대학교에서 미술학 학사와 석사 학위를 받았다. 티모시는 자연 현상, 과학, 음악, 춤, 여행 등 새로운 세상을 탐험하는 것을 좋아하며, 그의 작품은 로스앤젤레스, 샌프란시스코, 뉴욕 그리고 유럽 등 광범위하게 전시되었다.

나의 정리벽과 시간에 대하여

오늘날 예술가로 살아간다는 것은 매우 어려운 일이다. 여러 단계에서 희생과 노력이 요구되기 때문이다. 하지만 즐겁다. 내가 열정을 쏟아 그린 작품이 다른 사람에게 지루해 보이거나 혼란스러워보일지라도 말이다.

나는 정리벽이 있다. 그래서 매일매일 해야 하는 일들을 그래프와 퍼센트로 구분해 놓는다. 그렇게 함으로써 내가 시간을 어떻게 보내는지 세부적으로 파악할 수 있다.

가족

20년간 나를 헌신적으로 지원해준 파트너가 없었다면 창의적인 삶을 살 수 없었을 것이다. 나의 뮤즈이자 비평가요, 편집자이자 음향 기술자인 파트너는 내가 먼 곳으로 한두 달 입주 작가 프로그램에 참여할 때도 항상 나에게 용기를 주었다.

티모시 놀란
〈다시 쌓기 Restack〉
51"×104"×145"
라미네이트, 투명 합성 수지
알루미늄, MDF
2012
작가와 CB1 갤러리 제공

가족이나 친구들의 도움도 컸다. 그들은 내가 무엇을 하는지 잘 이해하지는 못했지만 언제나 나를 응원해주었다. 시간이 날 때마다 가족들과 함께 음식을 준비하고, 근처 산에서 하이킹을 하고, 영화나 공연 등을 본다. 매주 요가와 스피닝 수업을 받으며 체력을 키우고 정신을 수양한다. 나는 모든 여가 활동을 통해 힘들어도 계속 전진할 수 있었고, 미묘하지만 작품의 완성도도 견고해졌다.

관심사

자연 현상, 과학, 음악, 댄스, 여행 등 무언가를 탐구하는 일은 언제나 즐겁다. 일반적으로 작업이 끝날 때까지 이런 활동의 영향에 대해서 인식하지 않는다. 자료 조사를 바탕으로 작품을 만들면 그것이 관람객에게 어떤 영향을 미칠지 분명하지는 않지만, 이러한 관심사들이 내 작품에 영향을 준 것은 확실하다.

예술가 지원 프로그램

프로젝트에 딱 맞는 프로그램을 찾는 일은 지루한 작업이지만, 꼭 이겨야 하는 악마와도 같다. 악마와의 싸움에서 이기려면 이 과정을 넘어서야 한다. 기금이나 입주 작가 프로그램, 공공예술 프로젝트를 찾는 일은 생각보다 많은 시간을 투자해야 한다. 하지만 성공한다면 그 결과는 매우 달콤하다. 작품에 대해 설득력 있게 글을 쓰다 보면 스튜디오에서 해왔던 일들을 되돌아보게 된다. 디지털 이미지를 보정할 때도, 한 달 동안 신경 써오던 작업에 대해 시각적 거리감을 갖게 되어 새로운 관점으로 작품을 보게 된다.

이제 시작하는 예술가들에게 조언하고 싶은 점이 있다면, 가능

한 고화질의 이미지를 가지라는 것이다. 나는 보통 서너 시간 동안 사진 보정 작업을 하고, 포맷 작업을 끝으로 작업을 완성한다. 마지막으로 지원서나 포트폴리오에 넣을 슬라이드를 복제해 놓는 것을 잊지 않는다.

사회적 관계

웹사이트에 전시 내용을 업데이트하거나, 뉴스를 이메일이나 소셜미디어로 보내거나, 카탈로그나 카드를 갤러리스트나 큐레이터 혹은 다른 예술가들에게 우편으로 보내는 일은 생각보다 쉽지 않은 작업이다. 이러한 활동을 하는 이유는 갤러리와 관계를 맺고, 그들에게 내가 얼마나 어렵게 작업하는지 알리고 싶기 때문이다. 궁극에는 파트너가 되는 동기를 유발하기 위한 것이다. 파트너십을 쌓기 위해서는 시간과 노력이 필요하다.

동료와의 관계

나는 정기적으로 갤러리나 미술관을 간다. 전시 오프닝에 참석하고, 내 작업과 연관 있는 기사나 블로그, 책 등을 찾아본다. 나의 스튜디오뿐만 아니라 밖에서도 무슨 일이 일어나는지 항상 관심을 갖는다. 나는 전시 오프닝에서 친구나 동료를 사귀는 것을 좋아한다. 내 경력의 전환점은 창의적 생활을 유지하는 데 동료들과 관계가 중요하다는 걸 인식했을 때라고 생각한다. 그만큼 관계 맺기가 중요하다. 나는 대부분 혼자 작업을 한다. 그렇기 때문에 예술가들이나 관련자들과 연락을 주고받으며 피드백을 받거나 아이디어를 공유한다. 그러면 열정과 현실 감각이 생긴다.

자원 봉사

지난 몇 년 동안 지역 대학에서 강의를 했다. 즐거웠다. 또한, 공공 예술 프로젝트나 입주 작가 선정을 위한 몇몇 위원회의 심사위원으로도 활동했다. 이제는 예술 커뮤니티에서 실천가로 봉사하며 나의 지식을 나눠주고 싶다. 다양한 예술 커뮤니티에 참여하는 것은 예술가로서 내 삶의 활력을 유지하는 가장 중요한 요소다.

부업

작품을 판매하는 것은 항상 힘들다. 그래서 나는 생활비 전부를 판매에 의지하지 않는다. 가르치는 일을 찾거나 다른 시간제 일을 찾는다. 20년 전 법률 사무소에서 임시직으로 시간제 일을 시작한 이후로 지금은 일주일에 이틀만 일한다. 내 스케줄은 매우 유연하다. 스튜디오에서 작업하는 시간과 전시를 위해 설치 작업을 하는 시간, 뉴욕이나 샌프란시스코로 여행을 하는 시간, 심지어 입주 작가 프로그램에 참여하는 시간 등을 자유롭게 조절할 수 있다. 지금까지 다양한 부업을 했다. 가끔은 단조로운 일을 하며, 어쩔 때는 흥미로운 일을 하기도 한다. 주로 예술과 관련 없는 일이어서 심리적으로 부담이 없다. 이렇게 부업을 함으로써 정기적으로 수입을 벌 수 있었고, 덕분에 다음 달 집세 걱정을 하지 않고 작품 활동에 집중할 수 있었다.

스튜디오

스튜디오는 진정한 나의 작업 현장이자, 나의 소명이자, 내가 가장 소중히 생각하는 장소다. 스튜디오에서 작업 활동을 하는 것은 내

가 존재하는 이유이기도 하다. 나는 많은 시간을 스튜디오에서 보내고, 기회가 생기면 입주 작가 프로그램에 참여한다. 입주 작가 프로그램에 참여하면 시간에 방해받지 않고 작업에만 집중할 수 있어서 좋다.

스튜디오에서 작업하는 것이 매 순간 행복하다고 말할 수는 없다. 종합적으로 보면 아주 보람되지만 작업 활동은 도전의 연속이다. 최근에 척 클로스(극사실주의 화가이자 판화가-옮긴이)가 한 말이 기억난다. "영감은 아마추어를 위한 것이고, 전문 예술가가 해야 할 일은 작품을 보여주기 위해 무언가를 만들어내는 것이다." 나는 스튜디오에서 작업할 때 항상 이 말을 되새긴다. 오늘도 나는 작품을 보여주기 위해 스튜디오에서 작업을 한다.

Tony Ingrisano

유명한 예술가의
어시스턴트를 하지 마라

토니 인그리사노

프랫 인스티튜트에서 순수미술 석사 학위를 받았다. 대학원을 졸업한 후 열두 개의 직업을 가졌다. 대부분 예술과 관련된 일이었다. 2009년 브루클린 시내에 작은 갤러리를 오픈하여 2년 동안 운영했다.

매일 스튜디오에서 시간을 보내지만 그중에서 가치 있는 시간이 얼마나 되는지는 잘 모르겠다. 나는 롱아일랜드에 있는 작은 대학에서 강좌 몇 개를 가르치고 있고, 공립 초등학교의 예술 교과 과정을 주관하는 미술교육협회에서 일주일에 두 번 강의한다. 가르치는 것은 참으로 놀라운 일이다. 비록 생활을 충당하기에 충분한 보수는 아니지만(어떤 곳은 완전히 썩었다), 강의를 하는 동안 끊임없이 수업에 빠져들고 많은 경험을 한다. 나는 사진 관련 회사에서도 오랫동안 프리랜서로 일했다. 거기서 임대료와 생활비를 낼 만큼의 충분한 돈을 벌었다.

　4년 전 대학원을 졸업한 후로 열두 가지의 직업을 가졌다. 대부분 예술과 관련 있는 일이었다. 지금까지 여섯 명의 예술가 어시스턴트로 일을 했는데, 내 경험으로 볼 때 유명 예술가의 어시스턴트를 하는 것은 매우 무의미한 일이라고 생각한다.

　내 친구 중 한 명은 누구나 아는 저명한 예술가의 거대한 스튜

토니 인그리사노
〈페루인의 서류3
Peruvian Documents 3〉
48"×44"
종이에 잉크와 흑연
2012
작가 제공

디오에서 유명 갤러리와 함께 진행하는 작업을 했었다. 이런 예술가들의 작품은 전시가 시작하기도 전에, 물감이 채 마르기도 전에 높은 가격에 판매된다.

하지만 보통의 예술가들에게는 정반대의 상황이 벌어진다. 그들에게는 풀타임 어시스턴트를 고용할 만한 예산이 부족하다. 그런 예술가들과 가까이 일하면 예산을 세우고, 제작하며, 시간을 관리하는 방법을 배울 수 있다. 그들은 사업적인 면에서 이야기하는 것을 껄끄럽게 여기지 않았다. 그들을 통해 작업을 하면서 생계를 유지하는 방법을 배웠고, 그중 몇 명은 지금까지 좋은 관계를 유지하고 있다.

프리랜서로 사는 것은 쉬운 일이 아니다. 나의 동기들은 대부분 학교를 졸업하고 프리랜서로 활동했는데 지금은 거의 남아있지 않다. 이러한 현실이 여러분을 지치게 할 것이다. 프리랜서 일은 불안정한 반면, 출퇴근이 정해진 직업의 매력은 안정된 월급을 받는다는 것이다. 출퇴근이 정해진 직업을 택하면 무의미한 시간을 보낼 것 같지만 어디에서든 노력과 끈기가 필요한 것은 마찬가지다.

나의 예산은 사람들이 얼마나 내 작품을 찾아보는지에 따라 달라진다. 극적으로 많은 작품이 팔릴 때도 있고 아무것도 팔리지 않을 때도 있다. 현재 몇몇 좋은 갤러리에 작품을 계속 보여주고 있으며 앞으로도 그렇게 할 것이다. 그렇다고 작품이 잘 팔리는 것은 아니다. 현실적으로 그러리라는 걸 잘 알고 있다.

친한 친구와 2009년에 브루클린 시내에서 작은 갤러리를 열었다. 2년 넘게 십 회 정도 중요한 전시를 했다. 파트너와 나는 모두

예술 작품을 운송한 경험이 있고, 문제가 생길 때마다 논리적으로 해결했다. 우리는 예술가들의 작품을 꽤 괜찮은 가격으로 판매했다. 하지만 결코 우리의 작품을 전시하지 않았다. 자신을 큐레이팅 하는 일이 위험하다고 생각했기 때문이다.

우리는 적은 수수료를 받고 작품을 전시했다. 많은 수익을 내지 못해 얼마 전 아쉽게도 갤러리의 문을 닫았지만 괜찮다. 우리의 주된 목적은 커뮤니티를 만드는 것이었기 때문이다. 그곳에서 많은 일을 경험했고, 우리는 우리가 창조해낸 일들을 아주 자랑스럽게 생각하고 있다. 다시 기회가 생긴다면 더 많은 지식과 경험을 발판으로 발전할 것이라 믿는다. 내 파트너는 이미 작은 갤러리에서 컨설팅을 하고 있다.

나는 어느 정도 폐쇄적인 면이 있어서 사교 생활이 참 어렵다. 무엇보다 사교 생활에 소극적이어서 작품을 전시할 수 있는 기회를 놓치는 것이 아쉽다. 그래서 여러 모임에 나가려고 노력한다. 작품을 선보일 수 있다면 어느 정도 희생이 필요하다.

스튜디오에 오랫동안 나가지 않으면 온몸이 근질근질하다. 나는 오늘도 먹고, 자고, 숨을 쉬며 그림을 그린다. 드로잉을 계속할 수 있다면 무엇이라도 할 것이다.

Will Cotton

커뮤니티가 나를 창작케 한다

윌 코튼

뉴욕의 쿠퍼유니온 스쿨 오브 아트와 뉴욕 아트 아카데미를 나왔다. 그는 주로 광고에서 나오는 이미지에 착안하여 현대인의 욕망을 표현한다. 대표작으로 〈사탕의 땅 The candy land〉, 〈쿠키 집 gingerbread houses〉 등이 있다. 윌 코튼의 작품은 미국과 유럽 전역에 걸쳐 전시되었으며, 시애틀 미술관, 컬럼버스 미술관 등에서 그의 작품을 소장하고 있다.

샤론 : 월, 당신을 처음 만났던 그날 이야기로 인터뷰를 시작하겠습니다. 당신은 휘트니 미술관에서 내 옆자리에 앉았지요. 모임이 있던 그날은 당신의 생일이었고요. 매우 자연스럽게 당신이 여기까지 온 이야기를 해주었습니다. 몇 마디가 기억나는데요. 작품 활동을 하면서 어떻게 생활을 유지했는지에 관한 것이었습니다. 그때 배관공이나 건축 일을 했다고 했는데, 어떻게 하게 됐는지 말해줄 수 있나요?

월 : 물론입니다. 필요해서 일을 했습니다. 작업하고 생활할 적당한 공간이 필요했습니다. 경제적으로 감당할 수 있는 공간을 찾았는데 말 그대로 빈 곳을 찾았어요. 그곳에 화장실은 있었지만, 벽, 조명, 배관도 없었고 부엌도 없었습니다. 저는 서점에 가서 건축 개조에 관한 책을 사서 읽었습니다. 그 책에는 전기, 배관, 부엌 등의 목차가 있었죠. 책을 처음부터 읽어가며 기본적인 기술을 습

득했습니다. 누구에게 맡길 돈이 없어 혼자 다해야 했어요. 나만의 공간을 만들고, 벽을 세우고, 전기 및 배관 시설을 갖추기 시작했지요. 새로운 기술을 습득하여 나같이 빈 공간으로 이사하는 친구들을 도와 주었어요. 기술자를 고용하려면 많은 비용을 지불해야 해요. 하지만 저는 아주 싼 가격으로 배관과 전기 일을 해주었죠. 일주일 정도 배관과 건축 일을 했고, 이주일 정도 페인팅을 했어요. 시간제 일은 예술가에게 꽤 유용합니다. 저는 예술가에게 꼭 정규직으로 일할 필요가 없다고 말해요. 작업하기 위해서 저녁이나, 주말 언제든 원할 때 스튜디오로 달려갈 수 있도록요.

샤론: 공감합니다. 저도 경험해보니 공간을 얻는 것과 시간을 유연하게 사용하는 것은 정말 중요하더군요. 이 두 가지 모두 충족되어야 작업을 할 수 있지요.

윌: 네, 맞습니다. 무엇보다 스튜디오에서 시간을 어떻게 보내는지 중요합니다. 자신이 처한 환경 때문에 구인 광고를 펼치고 작업 활동을 하지 못할 수도 있어요. 그렇기 때문에 저는 스튜디오에서 많은 시간을 보내기 위해 나름의 기준을 세웠습니다. 스튜디오 시간을 줄이지 않고 어떻게 계속 부업을 할지 고민했습니다. 이것은 현실적인 문제예요.

샤론: 나중에는 부업을 그만두었는데요. 어떻게 그런 결정을 하게 되었나요? 보통 예술가들은 일을 그만두면 생활을 유지하는 데 충분한 수입을 얻지 못할까 두려워서 쉽게 그만두지 못하거든요.

특별한 계기라도 있었나요?

윌 : 제가 그렇게 말했던가요? 기억이 없는데(웃음). 제 속에는 비관적인 부분이 있는 것 같습니다. 10년 조금 넘게 아마도 11년이나 12년쯤 기술자로 일했습니다. 불가능해 보일지라도 간절히 원한다면 가능한 일이 되지요. 갤러리에서 작품을 전시하는 동안에도 저는 계속 건축 일을 했어요. 1994년에 브로드웨이에 있는 스튜디오로 이사했고, 1998년까지 실버스테인 갤러리에서 전시했어요. 1999년에 아트 딜러 메리 분과 작업했습니다. 아마 2001년쯤 기술자 일을 그만두었던 것 같습니다. 메리 분과는 여전히 계약을 맺고 있고요. 전시를 한다고 해서 납부서를 지불할 충분한 돈을 벌 수 있는 것은 아닙니다. 상황마다 변동이 심해요. 어떤 달은 수입이 좋을 수 있어요. 물론 저도 처음으로 월 수입이 좋은 달에는 '바로 이거다!'라고 외치며 앞으로도 계속 이렇게 되리라 믿었어요. 하지만 2년 동안 하락세를 경험해보니, 그런 일은 절대 있을 수 없다는 것을 깨달았죠. 여전히 지금도 수입이 좋은 달과 그렇지 않은 달이 있습니다. 그래서 부동산, 일, 스튜디오에서 보내는 시간, 매달 버는 수입 등 일상에서 균형을 잘 잡아야 해요. 이번 달에 어느 정도 돈을 벌었다면 그것으로 어느 정도 버틸 수 있을지 계획을 세워야 합니다.

샤론 : 그렇게 함으로써 균형을 유지할 수 있었군요. 물론 현실은 예측하기 쉽진 않지만요. 예술가로 살아가는 데 도움을 주는 사람이 있었나요?

윌 : 누구에게나 인생에 있어 소중한 후원자들이 있을 겁니다. 물론 저에게도 있고요. 첫번째로 손에 꼽을 사람은 저의 어시스턴트 안젤라입니다. 그녀는 제가 지속적으로 그림을 그릴 수 있도록 저의 모든 일을 도와주었어요. 물론 페인팅 작업은 도와주지 않아요. 저를 위해 도와주는 일이 아주 많습니다. 어느 날은 일할 것이 너무 많아 그림을 그리지 못했어요. 그러자 안젤라는 아주 기술적으로 책을 정리하여 목록을 만들어주었고, 사진 작업을 하는 등 제가 해야 할 모든 일을 대신 해주었어요. 덕분에 저는 작품을 완성할 수 있었습니다.

두 번째로 꼽을 수 있는 사람은 저의 동료입니다. 저는 토요일마다 친구 라이언 맥기니스와 함께 생활 드로잉을 해요. 혹은 다른 친구들을 초대해서 모델 드로잉을 합니다. 학교에서 하듯이 누드 드로잉을 합니다. 이러한 상호 교류는 저에게 매우 중요합니다. 예술의 상업적 측면에서 정의할 수 없는 부분이지요. 이곳에 오는 모든 예술가들은 그림을 팔려고도, 전시하려고도 하지 않아요. 어떠한 목적 없이 순수하게 그림을 그립니다. 그 시간에 그림을 그리는 것만이 우리에겐 의미 있는 행위예요.

샤론 : 창의적인 활동을 지속할 수 있었던 원동력이 커뮤니티에 있었군요.

윌 : 네, 맞습니다.

샤론 : 좋습니다. 그럼 다음 질문으로 넘어갈게요. 지금까지 갤러

리와 함께 작업했는데요. 어떻게 갤러리들과 일을 조율했는지요?
스튜디오 작업 밖의 상업적인 관계도 중요할 텐데요.

월 : 오랫동안 함께 일했기 때문에 지금은 어렵지 않습니다. 20여
년 전 저는 상업 예술 세계에서 사람들이 어떤 것을 좋아하는지
그 누구도 알 수 없다는 것을 알았어요. 만약 제가 그들의 선호를
생각해서 해골 바가지 그림을 엄청나게 그려서 전시회를 열었다
면 엄청난 돈을 모았을 테지만 말이지요. 요즘은 뭐가 유행인가
요? 반짝거리는 것(웃음)? 지금은 제가 배웠던 것들이 잘 통하지
않아요. 판매도 잘 되지 않죠. 지금까지 작업하면서 내 예상대로
된 적이 별로 없어요. 제가 믿을 수 있는 건 오직 매일 작업에 몰입
하는 것뿐이에요. 스튜디오에서 그림을 그릴 때 지루함을 느낀다
면 그런 상황이 오랫동안 이어가지 않도록 그 이유를 스스로에게
끊임없이 질문합니다.

샤론 : 이 책에서 가장 중요한 메시지는 예술가들이 창의적인 삶과
일상적인 삶을 유지하기 위해 어떤 방법과 생각으로 살아가는지
알려준다는 점인데요. 많은 졸업생들은 학교를 떠나면 금방 갤러
리에 자기 작품이 전시되고, 갤러리에서 자신의 미래를 보살펴 줄
것이라고 믿죠.

월 : 그렇죠(웃음).

샤론 : 기대감을 가지고 있죠. 월, 당신이 현실을 이야기해주겠습

니까? 갤러리가 어떤 역할을 하는지, 그것이 얼마큼 삶의 부분을 차지하는지 말이죠.

월: 갤러리가 수용할 수 있는 예술가의 수와 졸업생의 수를 비교해보세요. 비현실적인 기대감이라는 것을 금방 알게 되지요. 하지만 저는 이것을 나쁘게 생각하지 않아요. 가능성을 믿고 싶어요. 저 역시 학교를 졸업할 때 순진한 학생이었어요. 비록 품고 있는 기대감은 낮았지만, 저는 첫 전시를 친구의 농장 창고에서 열었어요. 꽤 많은 사람을 초대했고 뉴욕에 있는 바(bar)의 벽면에 전시도 했습니다. 거기에서 처음으로 500불(약 56만 원)과 2,000불(약 225만 원)을 벌었는데 돈을 벌기 시작하면서 꼭 갤러리가 아니라도 가능성이 있다고 생각했죠. 상업성은 항상 논쟁거리가 되곤 합니다.

저는 전시가 잘 되지 않을 상황을 예상하여 항상 대비책을 마련해두었어요. 회반죽을 칠하는 기술이 있으니 일러스트레이션을 할 수 있다고 생각했지요. 일러스트레이션 일이라도 잡으려고 진짜 열심히 노력했어요. 하지만 매번 실패했지요. 많은 대비책을 생각해 놓았지만 제겐 아무런 가치가 없었어요. 집을 수리하는 기술을 익히는 것이 오히려 훌륭한 대비책이 될 수 있었지요. 생활에 필요한 수입을 벌 수 있으니까요.

샤론: 많은 예술가들이 갤러리와 어떻게 일해야 하는지 알고 싶어 합니다. 딜러에게 직접 이야기하나요? 아니면 어시스턴트가 대신 말해주나요?

윌 : 딜러와 정기적으로 연락을 취하는 것이 좋습니다. 저는 딜러에게 일주일에 한 번씩 이야기합니다. 그 정도가 적당해요. 누군가 유명한 딜러와 계약하는 것을 작업의 끝으로 생각한다면 그렇지 않다고 말하고 싶어요. 절대로 아니라고요(웃음). 큐레이터, 컬렉터, 비평가들과 관계를 잘 유지해야 해요. 딜러들은 예술가를 위해 할 수 있는 최선을 다하지만, 그들이 실제로 할 수 있는 일은 많지 않습니다. 그래서 비평가, 큐레이터, 컬렉터 등과 두루두루 좋은 관계를 유지해야 해요. 그들은 예술가들을 알고 개인적으로 관계를 맺어요. 만약 관계가 형성되지 않았다면 그들은 당신의 작업과 다른 사적인 일에 관해 이해하지 못할 거예요. 저는 다른 예술가들과도 좋은 관계를 유지하려고 노력합니다. 그럴만한 가치가 있어요. 노력할수록 관계가 좋아지는 것은 확실합니다.

샤론 : 예술계의 많은 사람과 관계를 중요하게 생각하는군요. 이 책의 많은 예술가들 또한 커뮤니티 안에서 관계를 잘 유지하기 위해 자발적으로 봉사를 많이 하더군요. 작품을 만드는 것만으로도 시간이 벅찰 것 같은데요.

윌 : 저는 여러 예술 학교에서 강의를 하지만, 보수는 거의 없어요. 동기를 유발하기 위해 강의를 하는 거죠. 미술 전공 학생들과 이야기하면 다른 차원의 보상을 받습니다. 강의할 때는 내 식으로 생각을 설명해야 합니다. 제 스튜디오를 방문한 학생들이나 대학원생들에게 저를 소개할 때도 마찬가지예요. 이것은 마치 제가 정기적으로 하는 생활 드로잉과도 같아요. 저 자신에 대해 더욱 분명하게

생각할 수 있게 되죠. 자선적 행위는 전적으로 자발적이에요. 그래서 이 일이 매우 유익하지요. 저는 앞으로도 이런 활동을 계속할 계획입니다.

샤론 : 예술가로 살아감에 있어 실패란 무엇일까요? 실패를 경험했을 때 다른 일을 하고 싶다는 생각도 들었나요?

윌 : 실패란 추상적인 두려움이라고 생각합니다. 성공과 실패를 판단하는 것은 거의 불가능해요. 실패와 성공을 논하는 것 자체가 본질적으로 주관적이기 때문입니다. 예를 들어 가장 최근의 전시에서 대형 조각을 만들었는데, 저와 저의 딜러는 아직도 그 작품이 성공인지 실패인지 판단하지 못했어요. 아마도 결코 할 수 없을 거예요. 조각을 만드는 것은 매우 주관적이고, 관람객에겐 그 조각이 매우 낯설게 느껴질 수 있어요. 판매되거나 판매되지 않거나, 평가가 좋거나 좋지 않아서 무시하거나, 모든 것은 결국 제 판단에 의해서 만들어집니다. 그보다 더 중요한 건 보이지 않는 어떤 것이에요. 그러니까 두려움 같은 것.

샤론 : 그러니까 지금까지 창작 생활을 유지하며 살 수 있었던 원동력은, 커뮤니티의 사람들과 당면하게 되는 여러 가지 도전 과제들이었다고 할 수 있겠네요, 맞나요?

윌 : 그렇습니다. 저는 일반적으로 스튜디오에 혼자 있는 시간이 과소 평가되고 있다고 생각합니다. 그 시간은 매우 귀중해요. 너무

뻔한 말인가요? 스스로 만든 약속을 지키는 것도 중요하고요. 조 반니 바티스타 티에폴로의 그림을 처음 보았을 때, 그런 그림을 그리고 싶다는 예술적 충동을 처음 느꼈습니다. 그걸로 더 이상 할 말이 없죠. 과거에 무엇인가에 흥분했던 어떤 경험이 있었다면, 그때를 돌아보고 그 안에서 나를 찾는 것이 가장 중요하다고 생각합니다.

결론

무엇이 여러분을
예술하도록 만들었습니까?

에드워드 윙클맨

윙클맨 갤러리 운영자이자 작가다. 갤러리를 운영하는 방법을 알려
주는 『어떻게 상업 갤러리를 시작하고 운영할 것인가 How to start and
run a commercial art gallery』를 출간하여 긍정적인 반응을 얻었다. 그의 갤
러리에 전시된 작품들은 《뉴욕 타임스》, 《프레시 아트》, 《더 뉴요커》
등에서 호평을 들었다.

빌 캐롤

프랫 인스티튜트에서 순수미술 학사 학위를 받았고, 퀸즈 대학교에서 순
수미술 석사 학위를 받았다. 현재 엘리자베스 해리스 갤러리에서 갤러리
스트로 일하고 있다.

샤론: 오늘 두 분을 이 자리에 모신 것은, 오랜 세월 예술가로 살아 왔고 그와 관련한 많은 경험을 했기 때문입니다. 빌은 최고참 갤러 리스트이며 환상적인 예술가였을 뿐만 아니라 엘리자베스 재단 의 스튜디오 프로그램의 아트 디렉터로 일했습니다. 제 말이 맞나 요, 빌?

빌: 네, 그렇습니다.

샤론: 그리고 이 자리에는 갤러리스트이자 블로그 활동을 열심히 하는 에드워드 윙클맨 씨도 모셨습니다. 에드워드는 갤러리 운영 에 도움을 주는 『어떻게 상업 갤러리를 시작하고 운영할 것인가』 라는 책을 냈지요.

먼저, 예술가가 갤러리에 의해 소개되는 것이 중요한지 아니면 그런 것에 얽매이지 않고 순수하게 창작 활동을 하는 것만으로 충

분한 지 두 분의 의견을 듣고 싶습니다. 에드워드가 먼저 말씀해주 겠습니까?

에드워드 : 음⋯⋯그것은 말이죠, 아마도 여러 문제가 있을 텐데 잠시 생각을⋯⋯.

샤론 : 그럼 이렇게 얘기하는 것은 어떨까요? 제가 만난 많은 예술 가들, 특히 젊은 예술가들은 학교를 졸업하고 전문적인 예술가로 서 '자격이 있다'라고 인정을 받으려면 갤러리에 소속되어야 한다 고 생각하는데요. 저는 무엇이 예술가를 유명하게 하는지 정말 궁 금합니다. 이 책에 에세이를 기고한 예술가들은 매일 자신의 스튜 디오에서 작업하는 것이 단순하지만 커다란 힘을 가지고 있으며 그것만으로도 자신을 예술가라 칭하는데 충분하다고 이야기합니 다. 하지만 그것이 다는 아니라고 생각해요. 그들도 반드시 스튜디 오 밖으로 나와서 활동을 해야 합니다. 이것에 대해 어떻게 생각하 나요?

에드워드 : 많은 사람이 예술가를 처음 만났을 때 먼저 갤러리에 속해 있는지 아닌지부터 물어봅니다. 예술계가 어떻게 돌아가는 지 알고 있는 사람들에게도 갤러리 소속 여부는 중요한 문제예요. 갤러리 소속이 예술가들에게 잠재적인 목표로 보이니까요. 하지 만 상업 갤러리 시스템의 틀에서 벗어나 독립적으로 자신의 모델 을 쌓아가는 젊은 예술가들도 갤러리 소속 예술가들과 다르지 않 습니다. 다만, 어디에도 소속되어 있지 않은 예술가의 경우 개인

이 알아서 지속적으로 광고나 홍보를 해야 하는 차이점이 있어요. 주목을 덜 받게 되지요. 갤러리에 소속될 경우는 그 반대고요. 만약 X라는 예술가가 뉴욕, 런던, 로스앤젤레스의 갤러리에서 전시를 했다면 여러분은 그가 좋은 경력을 가지고 있다고 생각할 것입니다. 하지만 실상은 어느 갤러리에서도 전시를 하지 못한 예술가 Y가 X보다 훨씬 많은 돈을 벌 수도 있습니다. 어떠한 광고도 하지 않고, 아트페어에 작업을 내놓거나 어떤 공적인 곳에 작품을 전시하지 않았는 데도 말입니다. 하지만 갤러리에 소속되어 있다면 소속되어 있지 않은 경우보다 대중의 레이더에 포착되기 쉬운 것은 사실입니다. 자신의 목표를 달성하기 위해 갤러리를 통해야만 한다고 생각하는 많은 젊은 예술가들이 혼란스러워할 것 같은데요, 그들이 생각할 수 있는 다른 대안이 없기 때문이죠.

제 강의에서 종종 갤러리에 전시할 수 있는 방법에 대해 이야기합니다. 저는 먼저 작품을 전시할 수 있는 다양한 공간에 대해 이야기를 시작합니다. 레스토랑, 미술관, 비영리적인 장소 등등. 갤러리는 다양한 스펙트럼 중 하나일 뿐입니다. 만약 갤러리에서 전시하는 것만을 목표로 생각하는 예술가가 있다면, 저는 갤러리에 작품을 전시하는 것이 최종 목표인지 되물어요. 이상하게도 그런 질문을 하면 대부분 자신의 목표가 무엇인지 잘 모른다고 말하는 사람이 많습니다. 그러면 제가 이야기하죠. "바로 거기서부터 시작해야 하는 거야"라고 말입니다. 쉰 살 즈음에 미술관에서 회고전을 여는 것이 목표인지, 그것이 예술을 하는 이유인지, 제 말은 여러분의 진정한 목표가 무엇인지 알아야 한다는 뜻입니다. 믿고 싶지 않겠지만 갤러리에 전시하는 것이 최종 목표라면 이런 근

본적인 질문의 답이 될 수는 없어요. 하지만 갤러리의 역할이 중요하긴 하죠.

갤러리스트로서 갤러리 외의 다른 전시 방법을 심도 있게 말하는 것은 쉽지 않습니다. 많은 예술가들이 상업적인 갤러리 시스템 밖에서 성공적으로 경력을 쌓고 있다는 것도 잘 알고 있습니다. 우리와 함께 작업하고 있는 몇몇 예술가들을 예로 들자면, 우리는 그들의 작품 일부를 판매하고 있지만, 미술관이나 비엔날레 등 다른 곳에서 작품을 보여줄 기회가 더 많습니다. 갤러리는 하나의 선택일 뿐입니다. 작품을 전시하는 방법은 여러 가지가 있으며 갤러리에서 얻는 수입은 거기에 비할 수 없습니다.

샤론 : 빌, 어떻게 생각하나요?

빌 : 프랫 인스티튜트에서 학생들을 가르칠 때 첫 강의의 주제는 주류 미술계에 들어가는 것에 대한 이야기였습니다. 대부분의 예술가들은 주류 미술계에 속하길 원합니다. 만일 그것이 최종 목표라면 죽고 난 후에 발견되는 것도 목표를 이루는 한 가지 방법이 될 테지요. 사후에 유명해지는 예술가들이 있으니까요. 제가 만난 예술가들은 뉴욕에 오자마자 주류 미술계로 들어오고 싶어 했습니다. 제가 가진 의문점은 바로 이거예요. 주류 미술계에 들어오려면 갤러리에 소속되어야 하는가? 저는 꼭 그렇지 않다고 생각합니다. 에드워드가 좀 전에 말했던 미술관에 작품을 전시하는 많은 예술가를 잘 알고 있습니다. 그중에 제가 엘리자베스 재단에 있을 때 같이 작업했던 한 예술가에 대해 이야기해보겠습니다. 언젠가

협소한 장소에서 설치 작업을 했습니다. 집중을 요하는 작업이었어요. 대중에게 팔릴 만한 작품이 아니었기 때문에 한 번으로 끝날 전시였습니다. 우리는 그것에 개의치 않은 중견 작가를 골랐습니다. 그 중견 작가는 주로 미술관이나 대학 전시장에서 작업을 해왔었습니다. 작품의 판매 여부가 중요하지 않은 그런 곳들 말입니다. 그전에도 그녀는 많은 공간에서 이미 설치 작업을 해봤어요. 그녀에게는 판매가 최종 목적이 아니었어요. 하지만 그녀는 판매 부분도 놓치지 않았죠. 그녀가 만든 비디오 작업들은 훌륭할 뿐만 아니라 잘 팔리기까지 합니다. 상업적인 갤러리 시스템에 들어가지 않고 주류 미술계에 들어가는 방법은 많습니다. 하지만 궁극적으로 제일 먼저 결정해야 할 것이 있습니다. 예술 작품을 만드는 것이 단지 자신을 위한 것인지, 혼자만 봐도 괜찮은지 스스로 물어봐야 합니다. 만약 혼자만 봐도 괜찮다면, 이 책을 읽을 필요가 없다고 생각해요. 저는 작품을 팔아줄 미술 중계인을 연결하는 예술가들도 많이 보았습니다.

샤론 : 단순히 창작만 하는 전업 작가들도 주류 미술계로 들어갈 수 있다는 말씀인가요? 아니면 주류 미술계로 들어가기 위해 주요 예술 시장과 연계되는 것이 중요하다는 의미인가요?

에드워드 : 글쎄요, 그 두 가지는 다른 얘기인데요. 무언가를 창작하는 사람이 주류 미술계에 들어갈 수 있지만, 창작을 하지 않는다면 주류 미술계로 들어갈 수 없습니다. 예를 들어 저의 갤러리에서는 지금 막 서른 페이지에 달하는 이력서를 쓸 만큼 전시를 많이

했지만, 갤러리에서 한 번도 전시하지 않은 예순 살의 예술가와 작업하는 중이에요. 이것만 보자면 그녀가 이룬 성공에 갤러리는 필요가 없었다는 이야기가 되겠죠. 그녀의 작품은 뉴욕 현대 미술관, 휘트니 미술관, 비엔날레 그리고 모든 예술사 책에 소개되었습니다. 그녀는 주류 미술계의 커다란 부분을 차지하고 있는 대가입니다. 하지만 그녀에게는 꼭 갤러리가 필요하지 않았어요. 자신이 세운 목표를 이루어가는 것이 즐거웠으니까요. 그렇다면, 네 맞습니다. 갤러리를 벗어나서도 얼마든지 주류 미술계로 들어 올 수 있다는 이야기지요. 어떤 경우엔 그게 더 쉬울 수도 있습니다.

샤론: 흥미로운 이야기군요. 이 책에 참여한 예술가들은 창작 생활을 하며 살아가는 다양한 길을 이야기하고 있는데요. 좀 전에 말씀했던 예술가 말고도 함께 작업했던 예술가들의 창조적인 삶과 생활에 대해 이야기해줄 수 있나요?

에드워드: 좀 전에 했던 이야기를 더 자세히 해보죠. 말하자면 그녀는 예술가가 받을 수 있는 거의 모든 교육을 받았고, 그 힘이 작품에서 나타났어요. 솔직히 그녀가 갤러리에서 작품을 전시하겠다고 결심한 배경에는, 성공 여부를 개의치 않았기 때문일 수도 있어요. 이러한 배경도 갤러리와 함께 일하는 요소가 될 수 있지요.

빌: 저는 항상 학생들에게 이런 말을 해요. "여러분이 스튜디오에서 만든 작품은 여러분 자신의 목소리지 다른 사람의 것이 아니다. 예술가로 살아가는 삶도 그래야 한다. 때론 남들과 비교도 되겠지

만, 어떤 길도 쌍둥이처럼 같을 수는 없다"라고요. 예술가가 기억해야 할 것은 두 가지입니다.

첫째, 소비를 줄일 것. 1980년대 후반 많은 예술가들이 자신을 과대 평가하여 생활하다가 공황이 일자 좋지 않은 상황으로 떨어지는 것을 보았습니다. 상황이 좋더라도 과소비를 하지 말아야 합니다.

둘째, 생활을 유지하기 위해 직장을 구해야 한다면 예술계와 어떻게라도 관련 있는 일을 구할 것. 하루에 몇 시간씩 완전히 다른 일을 하며 시간을 보낸다면……. 예술과 관련된 시간제 일을 하면 중요한 인맥을 얻을 수 있죠.

찰리 코울스에서 일할 때 어떤 조각가를 만났습니다. 1990년대 초반 쌍둥이 빌딩이 무너졌을 때 경제 불황은 엄청났어요. 갤러리들도 마찬가지였습니다. 아무것도 팔리지 않았죠. 그래서 그 조각가는 공공예술 쪽으로 분야를 옮겼습니다. 보스턴에서 한 작업이 엄청난 성공을 거뒀고 그는 그 분야의 전문가가 되었습니다. 그 조각가는 지금도 공공예술 작품을 만들고 있습니다. 제가 아는 한 그가 갤러리를 끼고 작업했던 적은 수년간 없었습니다. 그는 위기에서 어떻게 행동해야 하는지 잘 알고 있었으며, 적절한 때에 다양한 방법으로 자신의 작품을 선보였기 때문에 살아남을 수 있었습니다. 예술 작품을 팔 수 있는 방법은 다양합니다.

사론: 20년 전과 비교하여 지금의 예술가들에게 기대되는 것은 무엇인가요? 학교를 졸업한 후의 상황은 그때와 똑같나요? 최근에 졸업한 예술 학교 졸업생들 또한 곧바로 갤러리에 속하길 원합니

까? 그 세계에 속해서 활동하는 것이 중요한가요?

에드워드 : 이야기가 20년 전보다 더 옛날로 돌아가야 할 것 같군요. 제가 20년 전으로 돌아간다면 그와 비슷하게 생각할 것 같습니다. 그때는 신표현주의(1980년대 유럽과 미국을 중심으로 전개된 표현주의적 회화 경향-옮긴이) 이후의 시기이므로 모두가 엄청난 돈을 벌어들였습니다. 그때 저도 역사에 내 작품을 남기고 싶다는 기대를 했었죠. 지금 보다 쉽게 스타 예술가가 될 수 있는 그런 시기였어요. 하지만 지금은 꿈처럼 되어버렸습니다.

샤론 : 예전과 비교했을 때 지금과 달라진 것이 있다면요?

에드워드 : 지금은 전보다 많은 갤러리가 생겼습니다. 시장도 더 커졌고요. 그래서 예술가들이 갤러리에 거는 기대치도 높아졌습니다. 하지만 그것만으로는 안심할 수 없어요. 솔직히 말하자면 1990년대 초반 경제 불황으로 갤러리를 잃었던 예술가들은 자신이 대스타가 될 수 있다고 생각하던 사람들이었습니다. 그들은 그 믿음으로 뉴욕으로 이사를 왔고 이스트 빌리지에 살았죠. 하지만 그 당시 사람들은 경제 시장이 어려울 때 새로운 활로를 개척해야한다는 것을 생각하지 못했습니다. 갤러리를 통해 돈이 계속 굴러들어올 것이라 생각했고, 시장이 붕괴되었을 때 아무런 대비도 하지 못했습니다. 미리 준비했던 예술가들만 계속해서 창작 활동을 이어갈 수 있었습니다. 늘 호황기인 시장은 절대 없습니다. 아주 유명한 예술가라도 시장이 하락한다면 버틸 수 없습니다.

샤론 : 2008년의 일이지요.

에드워드 : 참 우스운 것은, 그들은 다시 호황기로 돌아올 때도 준비를 하지 못했다는 거예요.

샤론 : 빌, 당신은 어땠나요?

빌 : 아주 오래된 일이지만 미술 학도였을 때 저의 모델은 마흔 살에 개인전을 열었던 윌렘 데 쿠닝이었습니다. 그는 학교를 졸업하고 10년간 작품을 보여줄 생각을 하지 않았습니다. 작품이 성숙해져서 주류 미술계에 내놓아도 되겠다 싶을 때까지는 오랜 시간이 걸리니까요. 그는 1980년대 예술계에 호황이 일었을 때 작품을 선보였고 엄청난 돈을 벌었습니다. 또다시 불황이 왔죠. 예술가들은 이런 흐름을 알아차리는 능력이 필요합니다.

　젊은 예술가들과 이야기할 때 저는 늘 어려운 시기를 견뎌내야 한다고 강조합니다. 지금 당장 수많은 작품을 팔고 있을 지라도 말입니다. 아주 깨어지기 쉬운 세상이니까요. 사람들은 경제가 어려우면 제일 먼저 예술품을 사지 않습니다. 예술가들은 그런 상황이 벌어졌을 때를 대비해야 합니다. 저는 엘리자베스 재단에 소속된 많은 예술가를 알고 있는데요, 그중 한 예술가는 갤러리에서 작품을 파는 것만으로 1년에 5만 불(약 5,600만 원)의 수입을 얻었지만 대학에서 강의하는 일을 멈추지 않았어요. 미래가 어떻게 될지 아무도 모르니까요. 불황기에 접어들자 작품 수입이 완전히 중단되었어요. 경기가 어려워지면 사람들은 예술품을 사지 않아요. 이게

현실입니다.

그렇기 때문에 여러분은 멀리 내다보아야 합니다. 갤러리에서 많은 젊은 예술가들의 작품을 소개하는 그때가 붐이 일어나는 시기라 생각합니다. 최근에 컬럼비아 대학교에 있는 사람과 이야기를 나눴는데요. 그는 컬럼비아 대학교에 다니는 예술 학도들이 졸업 후 곧바로 커다란 갤러리에 소속되는 경우가 많다고 했습니다. 하지만 학교를 졸업하고 1년 안에 갤러리에 소개되지 않는 사람들은 실패자로 낙인된다고 하더군요. 예술가로서의 자신이 경력이 끝났다고 생각한다고 하더라고요. 하지만 그런 생각은 비현실적이에요.

2008년 글로벌 투자은행 리먼 브라더스가 파산을 선언했을 때 불빛은 꺼졌습니다. 하룻밤 사이에 전혀 다른 이야기가 전개되었지요. 저는 이런 상황에도 좋은 면이 있다고 생각합니다. 어려운 시기에 좀 더 현실적으로 젊은 예술가들이 작품을 파는 것이 쉽지 않다는 생각을 하기 때문입니다. 언제나 확실한 것은 없다는 것은 여러분도 알고 있을 것입니다.

샤론: 앞서 인식이 중요하다는 말씀을 했는데요. 컬렉터나 큐레이터들은 갤러리에서 전시를 많이 한 예술가일수록 높게 평가하는 경향이 있습니다. 이런 잘못된 인식이 없어질 수 있을까요?

에드워드: 네트워크가 있다면 좀 더 알기 쉬울 텐데…….

샤론: 제가 이 책을 만드는 이유 중 하나도 예술가에 대한 그러한

인식, 즉 갤러리에 많이 소개되는 작가만이 좋은 작가라는 의식을 깨고 싶었습니다. 그런 인식이 여전하다고 생각합니까? 아니면 전보다 더하거나 혹은 덜하다고 생각하나요? 누가 이런 인식을 가지고 있는 걸까요? 컬렉터들?

에드워드 : 여기에서 중요한 요인은 작품의 수요가 놀랄 만큼 빠르게 늘었다는 것입니다. 사람들이 사겠다는 결정을 예전보다 빠르게 하기 시작했습니다. 그러면서 갤러리에게 요구하는 것도 달라졌지요. 컬렉터들이 작품을 사고 난 후 1년이 지나서 '제기랄, 그 예술가의 작품을 산 것은 실수다!' 라고 생각이 들면 갤러리가 다시 환불해주어야 한다는 생각을 하고 있어요. 왜냐하면 여러분도 알다시피 컬렉터들은 두려워해요. 특히 아주 잘나가는 예술가라면 지금 당장 작품을 사지 않으면 그 가격대에 다시 작품을 사지 못할까봐 걱정되는 거예요. 작품을 사지 않았는데 1년 후에 그 작품의 가치가 높아질까봐 두려워하는 거예요. 컬렉터들이 갤러리로부터 예술가의 작품을 사는 것에 대해 좀 더 편안함을 느꼈으면 좋겠어요. 그들은 눈이 아니라 귀로 듣고 작품을 사니까요.

빌 : 그건 사실이에요. 갤러리에 소속된다면 사람들은 이렇게 인식합니다. '어머나 세상에, 저 갤러리에서 전시를 하다니! 돈을 많이 버는 예술가인가 봐!' 하지만 사실이 아닌 경우도 많습니다. 예를 들어서 레오 카스텔리 갤러리에서 사이 톰블리(미국의 추상주의 화가-옮긴이)의 작품을 1년간 전시했을 때 그는 한 작품도 팔지 못했습니다. 레오 카스텔리는 워홀과 재스퍼 존스의 작품을 팔았지만

톰블리의 작품은 팔지 못했어요. 레오 카스텔리 말고는 아무도 톰 블리의 작품을 가지고 있지 않은 셈이었죠. 톰블리는 그에게 모든 전시를 맡겼습니다. 그 결과 사람들은 '어머나, 레오 카스텔리에 서 그의 작품을 팔다니 엄청난 작품일거야'라고 생각했을 겁니다. 정작 많은 작품을 팔지 못했음에도 말입니다. 하지만 레오 카스텔 리에서 소개하는 것만으로도 어느 정도 인정을 받았다고는 할 수 있죠.

여러분의 작품이 뉴욕 현대 미술관에 걸린다면 와우, 그건 정 말 큰 사건이지요. 확실히 컬렉터들이 매우 좋아할 거예요. 작품이 윙클맨 갤러리에서 소개된다면, 그것은 정말로 좋은 눈을 가지고 있는 에드워드의 인정을 받았다는 뜻입니다. 그 작품은 객관적으 로 평가를 받은 것이며, 갤러리는 여러분의 작품을 광고하고 돈을 벌어들일 것입니다. 또한, 가격 인하가 되지 않는다는 의미이기도 하지요. 여러분을 주류 미술계로 발을 디딜 수 있게 해줄 것입니 다. 갤러리가 모든 상황을 처리해줄 것이고요.

하지만 갤러리에 소속되어 있다 해도 스스로 자신의 경력을 관 리하며 계속 이메일을 보내야 합니다. 갤러리만 믿고 있을 수는 없 어요. 특히 작은 갤러리라면 더욱더 신경써야 합니다. 갤러리에 소 속되어 있지 않다면 모든 일을 자신이 해결해야 합니다. 그러므로 게릴라 전시든 미술관 전시든 다양한 방법으로 자신을 알릴 방법 을 찾아야 합니다. 메일을 보낼 명단을 관리하고 스스로를 홍보하 는 것도 좋은 방법이고요.

사론: 참 흥미롭네요. 이 책에 있는 에세이를 읽어 보면 많은 예술

가들이 홀로든 다른 사람들과 함께든, 엄청난 일을 해나가고 있는 것을 볼 수 있는데요. 지금은 예술가들이 더 의존적이던 30년 전과 달리 다른 파트너십이 작용하고 있는 것 같습니다.

에드워드: 그 당시에는 딜러와 예술가의 관계가 오래 유지되길 바라는 분위기였습니다. 하지만 지금은 양쪽의 입장이 다 바뀌었습니다. 딜러들은 예술가들이 불성실하다고 불평하고, 예술가들은 딜러들 또한 그렇다고 투정합니다. 예술가들은 카스텔리 갤러리 시절을 추억하고 있는 것 같습니다. 최근에 누군가 카스텔리의 사진과 현황에 대해 올린 적이 있었는데, 모든 예술가들이 "와우, 옛날 생각이 나네, 다들 그의 자식 같았는데……"라고 얘기했죠. 솔직히 말하면 딜러가 예술가의 부모가 되는 것은 아주 위험한 신화라고 생각합니다. 요즘 딜러 중에 자신을 예술가의 부모라고 생각하는 사람은 아무도 없고, 예술가도 그것을 원하지 않을 거예요. 예술가들은 동등한 파트너로 갤러리와 성숙한 결정을 내리길 원합니다.

샤론: 이 대화를 시작하기 전에 제가 했던 말과 상통하는군요. 이 책에 나오는 예술가들은 스스로 살아남는 모습을 보여줍니다. 수세기 전, 미술 시장이 생기기 오래전에도 그랬던 것처럼 말입니다. 어떤 면에서 아직도 같은 상황이고요. 하지만 기대하는 바가 다르고, 시장의 외적 배경도 다르며, 예술계로 들어오는 사람이 받는 압력도 제각각입니다. 갤러리에 소속될 필요가 없다고 말씀했지만, 한편으로는 컬렉터들이 객관적으로 보장된 작품을 원하기 때

문에 갤러리를 찾아야 한다고 말씀했습니다. 참으로 민감한 균형이 필요해 보입니다.

이 책을 읽다 보면 그 균형에는 예술가의 출중함이 바탕이 되어야 한다는 것도 분명해 보입니다. 균형이라는 것은, 일하면서 동시에 계속해서 작품을 창작할 수 있어야 한다는 것을 의미하는데요, 다른 직업을 가지고 있는 예술가가 있고, 갤러리와 작업하는 예술가도 있습니다. 강의를 하는 예술가도 있고요. 공공예술 프로젝트의 보조금을 따기 위해 많은 서류 작업을 하는 예술가도 있습니다. 그들은 어떻게 시간을 잘 사용할까요? 예술가들이 자신의 삶을 유지하며 창작 생활을 계속 발전시켜나가는 데 수많은 방법이 있다는 것에 동의합니까?

에드워드: 그 어느 때보다 더하다고 말하겠습니다. 인터넷이라는 것이 거기에 큰 부분을 차지하고 있어요. 상당 부분의 예술 시장이 이젠 예술가들의 컴퓨터 앞에 펼쳐져 있으며 쉽게 일을 처리할 수 있게 됐습니다.

샤론: 그것 참 멋지군요.

에드워드: 우리가 다루지 않았던 모델이지만 앞으로는 더욱더 뱅크시(미술가 겸 그래피티 아티스트-옮긴이)와 같은 예술가를 볼 수 있을 것입니다. 기삿거리를 만들고 언론에서 자신의 평가를 받고, 작품의 가격이 천정부지로 올라가는 상황이 벌어질 거예요. 아마 갤러리에서 그것을 따라갈 것입니다. 여러분은 앞으로도 계속 더

많은 예술가들이 스스로 자신의 작품을 프로모션하고 경력을 만들어가는 것을 볼 수 있을 것입니다. 그리고 나서, 그들이 갤러리를 고를 수 있게 되겠지요.

샤론 : 덧붙이고 싶은 말씀이 있나요, 빌?

빌 : 예전과 다른 방법으로 주류 미술계로 들어와 자신의 존재를 확실히 보여주는 사람들이 있습니다. 1980년대 후반, 공황이 오기 전 소호에는 백오십여 개의 갤러리가 있었습니다. 첼시에는 삼백여 개의 갤러리가 있었고요. 지금은 다른 지역으로 미술 시장 사이즈가 두 배로 늘어났습니다. 레오 카스텔리 갤러리 시대를 알았던 사람이라면 누구든지 그 당시 예술계가 아주 작았다고 말할 것입니다. 한번 레오 카스텔리 갤러리와 연을 맺은 사람은 그와 평생을 같이 가는 것이지요. 지금과는 완전히 다른 시스템이었습니다.

제 생각에 모든 상황이 전보다 유동적이고 더 건강해진 것 같습니다. 예술가가 변할 수도 있고, 갤러리가 바뀔 수도 있습니다. 한 갤러리와 평생을 같이 한다는 생각은 구시대적입니다. 지금은 모든 것이 빠르게 변하고 있습니다. 인터넷이라는 도구로 인해 기회는 엄청나게 많아졌고, 세계적으로도 수많은 갤러리들이 생겼어요. 아시아의 시장도 엄청 거대해졌죠. 젊은 예술가들이 이러한 점을 잘 이용한다면 기회는 전 세계적으로 무궁무진하다고 생각합니다.

샤론 : 자, 이제 대화를 마무리할 시간입니다. 어려운 질문이라는

것은 알지만 오늘날 예술가들이 창작 생활을 계속할 수 있는 비결은 무엇이라 생각합니까? 생활을 유지하는 비법은요? 자가 프로모션이라던가, 갤러리와 파트너십을 가지고 일을 하는 것, 다양한 전시 기회를 깆기 위해 고성관념을 깨고 공공예술 분야를 개발하는 것 등 두 분은 다양한 방법으로 그것을 성취하는 방법을 이야기해주었습니다. 수년간 예술가와 일한 경험에서 본다면 창작 생활을 계속하기 위해서는 어떤 비결이 있다고 봅니까? 빌이 먼저 대답해주세요.

빌 : 유머 감각이 아주 중요할 것 같은데요(웃음).

샤론 : 유머 감각이라니!

빌 : 거기에 사고의 균형감이 더해진다면 말입니다. '난 이것으로 인해 아주 불행해질 거야'라며 자신을 좌절의 구렁텅이에 내모는 예술들이 있습니다. 그런 사람들은 중년에 더욱 우울해지죠. 창작 생활을 계속하려면 무엇보다, 자신이 있을 자리는 스튜디오라 생각하고 작업에 집중하며 좋은 작품을 만들어내는 것이 가장 중요합니다. 거기서부터 예술 세계로 들어가야 합니다.

그러한 태도를 가지는 것이 매우 중요해요. 유연한 사고를 가지고 있어야 에너지를 한 곳에 쏟았다가도, 무슨 일이 생기면 유연하게 대처할 수 있습니다. 미래에 무슨 일이 벌어질 지는 아무도 모르거든요.

예를 들면 지금 존경받는 여러분 주위의 선배 예술가들이 육십

대인 것 같은데요. 우리 빌딩에 수잔 팔콘이라는 여성이 있어요. 그녀는 존경할 만한 경력이 있지만 지금도 열정적으로 작품을 만들어요.

또 다른 예로 페미니스트 예술가인 유디트 번스타인을 들어 보겠습니다. 얼마 전 그녀는 수년간 작업한 페미니스트 관련 작품들을 에이 아이 알 갤러리에서 첫 전시를 했었습니다. 그녀는 지난 24년간 한 번도 개인전을 연 적이 없습니다. 현재는 헌치 오브 베니슨에서 그녀의 모든 초기 작품들을 사 모으고 있습니다. 휘트니 미술관에서도 그녀의 작품을 샀어요.

작품이 유명해지기 전에 그녀를 만난 적이 있는데요. 그녀는 정말 뛰어난 유머 감각을 지니고 있었습니다. 그녀의 작품이 과격한 페미니스트 입장에 서 있다는 이유로, 갤러리 시스템 안으로 들어가지 못했을 때에도 그녀는 억울해 하지 않았습니다. 유디트는 자신만의 뚜렷한 관점을 가지고 있었어요.

유디트는 예술가가 된 이후로 쉼 없이 강의를 했어요. 작업을 계속할 재정적인 뒷받침이 필요했기 때문이죠. 그녀의 태도는 항상 멋졌어요. 그런 사람들이 보상받는 것을 보면 흐뭇합니다. 아시다시피 많은 사람이 현재 그녀의 작품을 사고 있습니다. 그녀의 초기작은 이미 모두 팔렸고요.

샤론: 어떻게 생각하나요, 에드워드?

에드워드: 유디트는 성공과 실패에 연연하지 않고, 스튜디오에서 자신의 작품을 만드는 것에만 관심을 가졌어요. 이것을 약간 다른

방향으로 이야기해 볼게요. 바로 저 자신에 관한 이야기입니다. 아무에게도 말한 적이 없는데 사실 저는 오래전 열정적인 화가였습니다. 뉴욕으로 온 후에 오랫동안 다른 예술가의 스튜디오에서 지내다 보니 내가 진정으로 좋아하는 것이 작품을 만드는 것이 아니라는 것을 알게 됐습니다. 저는 그보다 다른 예술가의 작품을 보고 이야기하는 것이 더 즐거웠어요. 제가 무엇을 해야 할지 확실한 방향을 알 수 있었습니다. 만일 모든 작업 과정에서 여러분의 관심이 없다든가, 여러분을 더욱 흥분시키는 일들이 스튜디오에서 벌어지지 않으며, 파티라든가 다른 일에 더 관심이 간다면 예술 세계 안에서 다른 직업을 찾아보는 것도 좋으리라 생각됩니다. 예술가들에게 스튜디오에 머무는 것이 그 자체로 보상이 되어야 하기 때문입니다. 만일 그렇지 않다면 여러분의 목표가 무엇인지 다시 한 번 생각해봐야 합니다. 만약 스튜디오에서 작업하는 것 자체를 보상이라 생각한다면, 예술가로 살아가면서 무슨 일을 만나더라도 행복할 거예요.

샤론: 멈추지 않고 창작 활동을 하는 것이 무엇보다도 중요하다는 말씀으로 들리는데요.

에드워드: 예술가는 예술 작품을 만드는 사람으로 규정되는 사람입니다. 그러므로 그것이 모든 경력을 통틀어 가장 중요한 것이 되어야 합니다. 예술 작품을 만드는 것. 여러분은 경력을 쌓을수록 계속해서 목표를 재조정하게 될 것입니다. 정말 흥미로운 일이죠. 예술가로 살아간다는 것은 데미안 허스트(영국 미술계를 대표하는

인물- 옮긴이)가 되는 꿈을 꾸는 것이 아니라, 여러분이 진정으로 관심 있는 것을 만들어내겠다는 목표를 세우는 것에서부터 시작합니다. 그렇게 마음 먹는 것에서부터 보상을 받을 것입니다.

샤론: 두 분 말씀 정말 감사합니다.

예술가로 살아가기
: 나는 매일 일하며 창조적으로 산다

1판 1쇄 찍은날 2015년 8월 21일
1판 1쇄 펴낸날 2015년 8월 28일

지은이 아드리안 아웃로우 외 39명
엮은이 샤론 라우든
옮긴이 김영수
펴낸이 정종호
펴낸곳 블루베리

책임편집 오현미
편집 정미진 김희정 윤정원
디자인 정은경
마케팅 김상기
제작 · 관리 정수진
인쇄 · 제본 서정바인텍

등록 1998년 12월 8일 제22-1469호
주소 121-914 서울시 마포구 상암동 DMC이안상암1단지 402호
이메일 chungaram@naver.com
카페 http://cafe.naver.com/chungarammedia
전화 02)3143-4006~8
팩스 02)3143-4003

ISBN 978-89-97162-97-0 03600

* 블루베리는 (주)청어람미디어의 예술 실용 분야 임프린트입니다.

이 도서의 국립중앙도서관 출판시도서목록(CIP)은
e-CIP 홈페이지(www.nl.go.kr/cip.php)에서
이용하실 수 있습니다.(CIP제어번호: CIP 2015016120)